中国画的自然观和方法论

中国美术学院中国画与书法艺术学院本科金课写生作品集

张 捷 主编

中国美术学院出版社

目录

写生——中国画的自然观和方法论　　001

人物写生　011

中国人物画写生略谈 / 盛天晔　012

人物专业学生写生心得　056

山水写生　063

观物与体象 / 张　捷　064

山水专业学生写生心得　132

花鸟写生　139

关于写生 / 卢　勇　140

花鸟画写生谈 / 周　青　144

花鸟专业学生写生心得　190

写生——中国画的自然观和方法论

张捷、卢勇、盛天晔、陈磊、花俊

课程简述

"写生"一词，关键在"生"字的理解。"天地之大德曰生"，"象形而发谓之生"，写万象勃勃生机。写生，中国人称之为"师造化"，即所谓"外师造化，中得心源"。

写生的意义，首先在于直面自然，感受自然与生活；其次要求是在纷繁复杂的大千世界中捕捉、观察、熟悉、体会对象，活化传统形制，积累创作素材、开拓学术视野。通过写生，在前人的笔墨基础上，探索新的表现方法，创作新的艺术风貌。写生是创作生动感人的前提和基础，写生之重要意义也在于此。

该课程以对应自然，深入生活，锤炼心智，提升自我笔墨本体语言为教学主导思想，从而在体验自然物象中转化传统笔墨思维，拓宽创作视野，激发创作才情。外物炫心，触景生情，境由心生，显心与自然不相为碍，与心之通内外、观世界，皆能主宾相照，物我兼成。故而观天地而立本心，"天地与我并生，万物与我为一"的心象迹化，取决于研习者面对自然的观物方法，自然观决定了方法论，这也是写生课视通万里、与心徘徊的主佐合一的精神所在。

写生教学中力求"以意取象"的意象表达，而非单纯的"以物象物"的状物描摹，洞察力和表现力的高度统一是写生作品完整表达的主要因素。教学中结合对人物的素描、速写、工笔白描和水墨写生；山水的对景水墨写生、速写、记忆写生和文字纪游写生，花鸟的白描、速写、没骨、兼工带写和大写意写生等多元写生方式，以求写生教学过程中的诗性表达和灵动鲜活，使笔墨生发具有真情实感，方能随物宛转而意境大化。

历史沿革与思想

临摹、写生、创作是中国画教学中环环相扣的主体课程，它们之间相互依存而循环往复，构成中国画人才培养的循序渐进的重要途径。自古以来，凡有创造力的画家都十分重视写生，所谓"含毫命素，动必依真"。从黄筌的《写生珍禽图》的入微刻画，到黄公望的"皮袋中置描笔在内，或于好景处，见树有怪异，便当模写记之，分外有发生之意"，到董其昌的"画之道，所谓宇宙在乎手者，眼前无非生机"和"读万卷书，行万里路"，再到石涛的"搜尽奇峰打草稿"，历代中国画家无不将写生作为创作生发的重要手段。

中国美术学院的中国画教学，有着悠久的历史文脉传承和优秀教学传统，始终秉承林风眠先生"兼容并包"和潘天寿先生"传统出新"的教学思想，以"两端两段"式的教学模式和"多元互动，和而不同"的教学理念，构建视觉艺术东方学在新时代美术教育事业中的总体格局，努力

培养艺理贯通的当代中国画艺术人才。

自1928年国立艺术院成立之初，艺专设国画、西画、雕塑、图案、音乐等系科，是近代中国美术教育走入学科化建设轨道的标志。1958年，在以潘天寿先生为代表的老一辈艺术家们的倡导下，中国画系分设为人物、山水、花鸟专业三科，由此开创中国画专业分科教学的先例，并延续至今。半个多世纪以来，历经林风眠、潘天寿、黄宾虹、郑午昌、吴茀之、潘韵、诸乐三、顾坤伯、黄羲、陆俨少、陆抑非、李震坚、周昌谷、顾生岳、宋忠元、方增先等教育家和先辈们的共同努力，写生课被确立为中国画本科教学上承临摹课下接创作课的三大核心课程相互联动的纽带，同时，作为中国画本科专业教学基础必修以及笔墨训练的核心课程。注重写生的思想指导着中国画专业教学，并伴随着中国画系教学改革与发展，写生课在教学实践中不断地丰富、完善和提升。

当下问题与措施

中国画写生教学有着清晰的发展脉络，如何应对新时代的思考和挑战，并针对当前写生教学中所存在的表现技能缺乏、独立思考能力不足、笔墨情感不够饱满等诸多问题加以分析、研究和改良，采取新颖有效、科学务实的态度加以层层推进，是当下写生教学的首要任务。

在人物画写生教学中，如何使学生正确认知传统人物画的笔墨观和形神观，提炼笔墨对人物形象的表达能力，探索造型和笔墨相依存的关系，追求形象表达的深刻性，同时重视笔墨本体的审美价值，把艺术看作是为人生的艺术，是表达社会良知和价值标准的载体。从头像、半身到全身像，是画面尺幅的扩大；从木炭、铅笔到毛笔，是绘画材料的过渡；从光影素描、线性素描到工笔白描和水墨写意，完成绘画形式语言的转化。写生中注重人物的精神内涵，形象个性，社会属性和时代特征的综合能力的培养。

山水画写生中的山石、树木、云水都是自然形态转化为笔墨语言的重新组合，并成为山水画造境的重要手段。融入自然，活化传统，从"师古人"到"师造化"的升华：以山川云烟开阔胸襟，滋养心灵，丰富笔墨；提高审美格趣，掌握章法布局的能力；分清画面的林木山石、云水流泉、屋宇隐现、路径曲折；熟练笔墨的浓淡、枯湿、轻重、徐疾、开合、疏密等处理。在写生中感悟大自然的生命气息，避免缺乏情感的笔墨堆砌，以"丘壑内营"的真情实感，充分激发学生直面自然的笔墨驾驭能力。写生为因，创作为果，在行旅与卧游之间形成对自然物象的洞察力和笔墨精神的创造力。

花鸟画写生的目的在于使学生充分理解动植物的生长规律，积累创作素材，增强表现能力。在写生中仔细观察对象的特征、姿态及生长规律，强调情感表达和艺术处理的联系；通过对花卉、翎毛、草虫、走兽的结构、动态、习性的了解，掌握花鸟画的艺术表现力，增强生活的感受力。以动态速写和毛笔白描、没骨、大小写意写生相结合，通过写生中的深入体察、研习和技法训练，从而逐步转化为创作题材及形式语言的思考。

教学质量与效果

中国画系本科写生课程除人物专业的素描、工笔写生作为课堂基础课以外，人物、山水、花鸟各专业每学年的社会实践写生课，加上毕业考查期间的写生体验，占据总课程量很大的比重。

每年一度的"一生一本"社会实践教学评比以学术奖、风格奖、技术奖、创新奖等奖项作为写生课的激励机制，鼓励学生深入生活和积极探索。在长期的教学实践中，中国画系各专业教师编纂出版了大量的写生教材、专著，相关学术论文在各种艺术类核心期刊上发表，山水画教研室曾获浙江省优秀教学团队，"中国传统书画"获教育部首批"中华优秀传统文化传承基地"，研究生课程"中国山水画的写生与创作研究"获中国美院首届"哲匠金课奖"，多名教师获省部级和学校各项荣誉称号及教学奖项。

中国画的最高境界是以形写神，通过写生课的承上启下的作用，使临摹、写生、创作三门主课有机地结合起来，在生活的大课堂中进行自然观照，强化人文关怀，使学生以有限的笔墨经验投入无限的生命体验当中，直面现实，"写"出"生"气。"写真"之真，并非"写实"，非形之真，而是要得其"精神"，才是中国画学"写生"一词的精义所在。写生课是中国画教学课程体系中不可或缺的重要组成部分，通过写生教学，学生们在应对自然物理、活化传统形制、拓宽学术视野、提升人文自觉、积累笔墨素材、锤炼个人意志、激发创造才情、建构本体精神等方面取得了显著的成效，极大地提高了学生的艺术创造力和独立思考的主体意识。对创作课教学质量的稳步提升，以及创造性艺术人才培养的终极目标，都起到了关键性的推波助澜作用。半个世纪以来，中国画虽分为三个专业，但在写生课程上齐头并进地发力，这既是殊途同归，也是传统学科重新出发的起点。

人物写生

人物画是20世纪以来中国画变革的主战场。新中国成立以来，它承担表现社会主义新时期人民生活精神风貌的历史使命。人物画教学围绕"继承传统精神，贴近现实生活"的主线，援引西方成熟的素描造型，融合传统笔墨技法，形成了"浙派人物画"这一在中国画坛极具地位和影响、具有鲜明时代特性的艺术成就。

浙派人物画，简言之，就是一种以经过改良的西方写实造型通过中国传统笔墨表现现实主义题材的人物画。首先，它承认素描作为基础训练的重要性，但是反对简单地素描加笔墨，要求从素描表现的诸多维度中，抽绎出对物体结构的理解和用线表现的概括。其次，它十分重视对传统的学习继承，吸收并运用传统绘画中优秀的笔墨观、形神观；注重提炼笔墨对人物形象的表达能力，探索造型和笔墨相依存的关系，追求形象表达的深刻性；同时重视笔墨本体的审美价值，讲究笔墨情趣，笔线的书法韵味，强调笔墨但不玩弄笔墨。对传统技法的汲取，更偏重于对花鸟技法的借鉴学习：一笔见浓淡，讲究法度、用笔，以勾勒点染为根本，一气呵成而不是层层叠加，而少用山水画的皴擦手法，长于用水，敏于笔墨韵味的细微体认，作品呈现淋漓秀润的体貌。最后，它继承发扬优秀传统文人画的审美，但同时尊重普罗大众的审美需求，把艺术看作是为人生的艺术，是表达社会良知和价值标准的载体。

写生的意思，简言之就是直接面对着对象进行描绘。写生的目的，或纯粹作为技术训练，或经此收集素材，或为体验生活，也有作为创作方法的。写生课程在人物画专业自始至终承担着重要的教学任务：从头像、半身到全身像，是画面尺幅的扩大；从木炭、铅笔到毛笔，是绘画材料的过渡；从光影素描、线性素描到工笔白描和写意，完成绘画形式语言的转化。

人物画首要问题就是造型。造型的训练可分为两个层次：其一，写形的功夫，即掌握形体的基本比例关系和解剖构造；其二就是造型的能力，也是最终最高的，对于一个形态的终极审美，即如何判断一个形态的美丑并在合乎逻辑的情况下把它呈现为最美的。解剖的训练没有捷径，必须死磕，一个关节一个关节地过，一块肌肉一根骨头地背。背两个东西：一是它自身固有的形态；二是各自的起止点，也就是它从哪儿发生，去到哪里，它和边上的关系，它的来龙去脉，以及起承转合的关系。对于造型的审美以及如何使一个平庸无趣的形更好看，先天的审美一定是主观的，后天的学习和训练也能在很大程度上起到很好的作用。造型的训练，可以首先通过大量的速写和素描来培养观察力和手的能力。对于一个人物画家，速写是必须的功课，也是最直接有效快捷提高造型能力的手段；至于素描，可能有时还取决于时间、场地、模特等各种因素，适合于静下来做长期深入研究；速写则是走到哪儿画到哪儿随手拈来的方便法门，讲求速度，要求一上来就控制住大关系，没机会让你钻牛角尖纠结于细节，既可锻炼能力，又可收集素材，是人物画训练的不二之选。

在造型的基础上，写生通常又强调"笔墨"。纯粹从字面上讲，笔墨就是中国画绘画语言。黄宾虹言，"画中三昧，舍笔墨无由参悟"，笔墨是中国画形式特征的灵魂，也是语言表达的基本功。笔墨具有相对独立的审美价值，即独立于表现内容的相对自由的那一部分"自性"，那一套自成体系的涵寓了笔情墨趣的形式美感。石涛言"笔非生活不神"，意谓任何笔墨技法的演进和养成，都是历代画家基于生活感受经由实践提取积累的产物，笔墨一定来源于实践且最终在实践中获得生命力，没有内容的笔墨无疑是痴人意淫或哗众取宠，好的笔墨形式一定是服务于内容且能在两者之间建立起一种相哺相掣的共存关系。

在此基础上，要求学生深入生活，以深入现场、写生现场的方式，以宣纸和毛笔为主要工具，写生中结合传统笔墨技法和语言，进行大量的基础训练，做到造型准确、线条生动、节奏合理、形神兼备。在深入生活中通过观察体验，选择有特点有个性的人物，注意人物的精神内涵、形象个性、社会属性和时代特征为创作收集素材。通过参观考察相关地域文化、历史传承、风土人情等，比较各地域类型文化之间的差异与联系，感知其作为现场的存在与艺术创作之间的关系。更加深入直观地了解博大精深的中国文化艺术，从而提高艺术修养。同时更加深入地考察国情，了解人性，深切体悟艺术来源于生活高于生活的创作规律和为人民服务的最终旨归。

人物写生，即以中国画传统材料，通过写生的方式运用传统"笔墨"刻画现实人物形象，以求达到"以形写神"的人物画终旨。人物画的根本在于造型，写生教学中始终强调造型的重要性，同时掌握各种工具材料的特性，做到熟悉、熟练，强调笔线的运用，笔为骨，色、墨为辅。通过运用笔墨表现真相，是形象塑造与笔墨贯通的最为直接的手段。强调"以形写神"的重要性，以形为根，以神为旨，学习传统"浙派人物画"写意技法，掌握并提高笔墨表现人物形神的语言技巧，广泛吸收传统花鸟、山水画技法，强调书法入画，强调笔线的流畅性和书写性，熟练掌握传统中国画的色、墨规律关系和设色方法，并在可能的范围内尽可能拓展毛笔语言的表现力和丰富性。进程一般由着衣全身人像到人体再到着衣及人体组合。

浙派人物画的优秀传统和辉煌成果毋庸赘言，李震坚、周昌谷、方增先、宋忠元、顾生岳，他们作为最早的参与者和奠基者，在共和国的中国画坛上影响深远，浙派人物画的最突出成就即是写意人物画。"浙派人物画"经过了20世纪50年代的创业、20世纪60年代到20世纪70年代的完善发展，80、90年代繁衍迁变，它曾经有过领风气之先的辉煌，如今仍然是中国人物画中重要的组成部分。由于它所具有的深厚的文化内涵和技术含量，也由于它是以一个文化艺术氛围浓郁、

历史积淀深厚、体量庞大的教学结构为后盾的，它具有学术的经典性和前瞻性，以巨大的辐射和吸引力，深刻地影响着社会。可以这么说，人物写生课程无论从严苛的难度标准还是持续的生命活力，中国美术学院中国画人物专业在世界范围内一直处于高峰地位，如何培养人才，提掖后进，延续这一优秀的写生传统，在继承传统的基础上，创造出具有现代精神的人物画作品。以关注人类艺术创造活动作为终极目标，以中国传统精神强其骨肉，通过艺术活动完成个体的精神释放，寻求心智与自然的和谐统一，在更为复杂多元的层次上对现实做出各不相同的艺术阐释。

山水写生

　　山水画占据了中国古代绘画史的"半壁江山"，传承着一套完整的绘画图式、笔墨技法和品评体系，历代山水画家都注重在大自然中观察体验和积累素材。写生，有时指对景描画，有时指根据记忆作画，或称"纪游"画。与西画相比，中国画的写生更强调意象表达。如黄宾虹所言："盖习国画与习洋画不同，洋画初学，由用镜摄影实物入门；中国画则以神似为重，形似为轻，须以自然之笔出之。"古人的写生不同于今天的写生，他们将生活中的元素经过取舍和提炼并用在创作当中。画中的山石、树木、云水都是将自然形象变化为一种语言，再重新组合，成为山水画造境的手段。因此，意图研究梳理并革新山水画教学的优秀传统，写生正是切入点。到自然的大课堂中去写生，巩固与提高课堂中所学的笔墨基本功，是从"师古人"到"师造化"的升华：以山川云烟开阔胸襟，滋养心灵，丰富笔墨；写生提高审美格趣、立意构思、章法布局；分清画面的林木山石、云水流泉、屋宇隐现、路径曲折；熟练笔墨的浓淡、枯湿、轻重、徐疾、开合、疏密等处理。"丘壑内营"的前提是"读万卷书，行万里路"和"搜尽奇峰打草稿"，以对景写生、记忆写生、文字写生等多元表现形式深入山林、田野、园林，充分激发学生直面自然的笔墨驾驭能力。写生为因，创作为果，在行旅和卧游之间形成笔墨的创造力，培养学生从"以物观物"的本相实对，到"以眼观物"的饱游饫看，再到"以心观物"的游目骋怀，使精神内质得以步步提升。

一、对景写生

　　山水画的对景写生法，要求实践者首先熟悉写生对象的地理环境，对其地貌特征、人文历史背景要有所了解，即所谓的"意在笔先"的概念，重视立体而全面地深入观察体验。"横看成岭侧成峰"，要懂得"移步换景"的道理，做到"步步移，面面观"，选景要突显主题意境。精神主体和情感冲动是创作的源泉，切忌"无病呻吟"式的状物和观察描摹，笔无妄下，三思而后行。而后再选择合适的位置进行构思和构图，尤其水墨对景写生时，先要把握客观对象的精神气质，以整体的艺术思维把控作品形质和全局，"勾勒为形，皴擦为质"，起笔运墨时，勾、勒、皴、擦、点、染需气脉相贯、笔笔生发。写生画稿要进行概括、取舍、提炼，不可目光所及者皆入画图，容易面面俱到而产生琐碎、纤细、单调、平均等弊病。山水画水墨对景写生十分注重画面的空间意识，如高低、深浅、远近、聚散、开合，以及用笔的虚实、轻重、浓淡、疏密、徐疾等变化，充分掌握画面视觉整体效果的同时，在节奏、韵律、气象、生机、意境等精神气质表现上多下功夫。山水画写生的核心思想是表达"搜妙创真"的山水境界，面对自然万物，以大观小，小中见大，笔墨由心而发，步步为营，灵动鲜活，主题意境突出。在写生过程中，必然会遇

到许多具体景物如何去用笔墨进行概括的问题。比如会出现构图简单而贫乏，无节奏韵律和起伏跌宕的笔墨变化，无法抓住对象的基本形貌和地域特征。以西方"近大远小"的焦点透视法来写生，树石结构、丘壑营造等物理知性难以领会。"笔以立其形质，墨以分其阴阳"，山石树木的阴阳向背、起承转合的表现处理上缺乏形质变化。尤其是笔墨毫无抒写性，不能挥洒自如地"以书入画"，画面显得平板、僵硬而气息无法贯通，缺少内敛含蓄和灵动变化。写生教学中，研习者面对不熟悉的自然环境，容易缺乏相适应的笔墨经验和驾驭能力，同时也无法将课堂积累的传统笔墨技能进行实际运用和转化，甚至会感到难以下笔。画虽无定法，贵在创造，只要因势利导，因材施教，细心体察，教学相长，就会潜移默化，掌握一定的艺术规律，则能更好地帮助研习者完成教学目标设定的写生要求。

二、记忆写生

记忆写生是传统中国画"目识心记"的一种独特的写生方法，凭借"饱游饫看"的心存目记来进行对所见景物的默写，而不是面对实物的勾勒临写。这种依靠记忆所营造出来的"胸中丘壑"，又被董其昌称为"丘壑内营"的山水画内心体验方式。古代山水画家主要依靠对自然山川的入微观察、体验并将这种深刻的记忆进行心灵酝酿和笔墨还原。顾闳中凭记忆所绘《韩熙载夜宴图》而"毫发无遗"，吴道子默写嘉陵江三百里山水，黄宾虹看夜山而悟"黑墨团里天地宽"，都是以记忆为粉本的鲜活案例。当然传统画家也有"临渊摹笔"直抒胸臆的，但绝大部分古代画家所强调的"师法自然"，是饱览名山大川而后凭记忆下笔。这可能与古代的写生条件的局限性有关：一是因为繁杂的绘画工具不易携带和原始的交通工具、道路的制约。二是变化无常的气候影响、野兽出没的生态环境，无法安营扎寨并长时间在相对固定的荒郊野外驻足。三是古代传统"五日一石，十日一水"的三矾九染画法，无法在较短时间内"一挥而就"。四是移步换景式观物、体察、领悟的精神指引比流连忘返的实地描摹更切实际并能满足"饱游饫看"的目的。如今中国画家的写生条件是古代画家无法想象的，可以说是应有尽有，无论交通和生活的便捷，还是对天气变化的预测，使户外对景写生成为山水画教学的常态。但传统记忆写生并未因此而失去它的价值和意义，首先它能够让研习者以记忆的方式深刻体会"心手相应"的道理，使内心充满无限的创造力和想象力，同时可以克服对景写生过于细节化的刻画，启发重组和架构的独立思考能力。再则是摆脱"眼见为实"的依赖性，避免"应物象物"的客观描摹，根据内心需要将观察生活和想象空间进行有效的拼接，从而心纳万境，自由驰骋。但记忆写生并非是"闭门造车"式的天马行空和空无一物，其前提是建立在"胸中丘壑"的记忆积累，自然万物谙熟于胸，方能下笔如有神，为山川传神写照。记忆写生是户外写生时遇雨或间歇时段的最佳训练方法，也是日后山水画创作本体语言建构的重要手段。

三、文字写生

中国传统文字的美妙，有时比笔墨来得更为细腻和深刻，历代文人墨客用他们美妙无比的语言文字来记录大自然的无限美好，诗词文赋、散文游记，一篇篇千古绝唱，令人身临其境、心之向往。中国山水画是有情感、血肉和诗性的，它是人文知性的精神象征，以物喻人也是中国山水画"比德"思想的集中体现。从最早的《诗经》《楚辞》，到曹操的《观沧海》、王羲之《兰亭

集序》、陶渊明《归园田居》《桃花源记》、谢灵运《登池上楼》《石壁精舍还湖中作》、谢朓《晚登三山还望京邑》《高松赋》、王勃《滕王阁诗序·并诗》、王维《辋川集》、孟浩然《春晓》《过故人庄》、李白《望庐山瀑布》《望天门山》、柳宗元《永州八记》、范仲淹《岳阳楼记》、欧阳修《醉翁亭记》、苏轼《前后赤壁赋》、杨万里《晓出净慈寺送林子方》等等，这些千古绝唱，或豪迈放达，或清丽温婉，或悠游疏淡，或洒脱飘逸，或禅机出尘，或高亢沉雄，正如司空图《二十四诗品》反复强调，诗的意境必须表达宇宙本体和生命，所以品格独具，千秋隽永，历久弥新。他们的精神世界与山林往来，泛舟湖泊，逍遥云水，抚琴吟诗，啸咏终日。这种皈依自然、借景抒情的文字表达已成了文人墨客笔下的山水精神家园。所谓"诗言志"，是通过诗歌的形式传达意境和表现思想的。苏轼说，"诗画本一律，天工与清新"，山水诗和山水画的语言表达是一种"境生于象外"的心物契合的审美意象，贵在自然天成，并提出"诗中有画，画中有诗"的概念，诗画合一的境界也是文人画最为重要的精神指向。王昌龄在《诗格》中把"境"分为三类，即物境、情境、意境，认为自然山水的境界是"物境"，人生经历的境界是"情景"，而内心深处的境界被称为"意境"，"意境"是"以心扩之"超越自然界有限的"象"而趋于无限，是造化自然本真、气韵生动的景象，它融入了人性中的情致、理念、文质、状态、精神等多元的生命关怀。无论是文字的表达，还是笔墨的描绘，山水画的意境审美都是传达"景外之意"，正如庄子"逍遥游"中的"游无穷"，是无限情思的升华。

在山水画写生当中，我们通过诗词、游记、散文等文字表达的方式，将写生过程中无法"尽情"的主观情思加以延展，自然界深邃内涵的意境、生机盎然的律动、寻绎不尽的意味、出神入化的境界，于笔墨不到之处立言，其诗情、理趣、心绪、韵致就能够"思与境偕"而寄言出意了。文字写生是山水画人文精神的自觉，是山水画写生中实现主体与客体之间情感传达的另一种方式，也是对景写生意象境界笔墨"心灵化"的有效互动。所以古典兴体诗往往以形容自然景物为开端的手法，从而"意象欲出，造化已奇"，诗情画意，睹物兴情，目既往还，心亦吐纳。刘勰《文心雕龙》中说道，"夫心生而言立，言立而文明，自然之道"，意思是说有了心灵思维，就有了语言，有了语言，就有了文章辞采，这是自然的道理。在山水画写生教学过程中，多元的语言表达方式给我们的生活体验提供了无限的可能性，对景写生、记忆写生、文字写生是相辅相成的关系，它们不是舍其二而取其一的自由选择，而是互为补充和作用的整体课程，主观思想意象与客观自然形象两者是无法割裂的，而中间的唯一纽带就是语言，因此"夫情动而言形，理发而文见"（刘勰《文心雕龙》）。通过山水写生，构建艺术思维的意象空间，寄于言而出于意，从而寓意抒情，于自然万物中求得本真，立意取景，肇自然之性，成造化之功。

写生课培养和锻炼学生的观察力与表现力，加强对景写实能力和处理形象的方法，注意景物的取舍和构思，要求在表现对象时写形写意，重视传统笔墨语言的转换，结合对具体地貌特征进行写生与创作。同时引导学生从生活中寻找自我独特的自然观与人文观，从构思立意、行笔运墨到全局观念，要求构图完整、笔墨灵动、题跋合理。通过"下乡"或"寻城"，在天地与本我之间，实现"万物与我为一"的创造才情。"外师造化，中得心源"，写生为因，创作为果，山水画写生应在体验自然物象中转化传统笔墨思维，拓宽学术视野，激发创造才情。外物炫心，触景生情，境由心生，"观物"与"体象"不相为碍，与心之通内外、观世界，皆能主宾相照，物我兼成。观天地而立本心，取决于画家面对自然的观物方式，自然观决定了方法论，这也是山水画

视通万里、与心徘徊的主佐合一的生命力所在，也是艺术创造过程中笔墨境界、人文境界、生命境界的不断升华。

花鸟写生

从工笔重彩到大写意再到没骨和兼工带写，花鸟画是中国画表现对象和笔墨技法最为丰富的学科。在临摹学习到自主创作的长期过程中，写生是有机串联两端关键的一环。中国画系花鸟专业写生课程亦拥有悠久的发展历史。提出中国画分科教学体系的潘天寿先生，自身就是花鸟写生入画的践行者。半个世纪以来，在潘天寿、吴茀之、诸乐三、陆抑非等先生不懈的努力下，写生持续并深刻地影响着花鸟画专业的教学进程。

花鸟写生的宗旨，是在了解动植物的生长规律的基础上，积累创作素材，锻炼表现技法。花鸟写生课程也有着次第清晰的逻辑：一年级就近园林与山野花鸟写生，仔细观察对象的特征、姿态及生长规律，用白描写生，在此基础上进行创作，强调感受、情趣、艺术处理的联系。二年级需要通过鸟兽写生逐步掌握草虫和鸟兽的结构以及动态和习性，掌握花卉写生的表现能力，强调生活感受和艺术处理。安排就近园林，山野进行翎毛走兽写生，画幅渐大。三年级要求能熟练写生，增加动态速写，并适量毛笔写生，以没骨法或兼工带写，以较精练的笔墨表现对象特征、动态，逐步引入创作题材及形式的思考，做到有机结合。四年级要求深入生活，为毕业创作做好素材、构思、构图及笔墨技法上的准备。

随着时代的发展和中国画教学改革的需要，花鸟专业的"写生课程"也与时俱进，进行了必要而更深入的研究，在原教学内容里注入新的科研元素，架构起新的教学平台和方式。花鸟专业的"写生课程"是建立在中国优秀传统民族文化及绘画基础之上的课程，它坚持的是"百花齐放""洋为中用"的教学思想和创作理念。该课程的设立是将解决基础造型问题与创作表现有机相连，动态地将两个独立的课程科学地进行组合，在新的教学环境和新的学生素质环境下，这样的改革具有极高的研究价值和教学实践意义。

该课程前修课程为白描临摹课程，后续则是下乡实践及创作课程。

在课程体系中所处位置和作用：自古以来，有创造性的画家都很重视写生，所谓"含毫命素,动必依真"。写生是创作生动感人的前提和基础，写生之重要意义也在于此。花鸟专业的写生课程是一门历经数十年教学实践证明了的、体系上成熟完善的教学课程。"写生课程"作为中国画花鸟专业的重点专业基础课程，它结合了本院研究教学型办学理念，强调以"重传统、厚基础、求出新"的教学指导思想为出发点，它的设置意义十分深远而根本。

该课程是中国绘画教学中写生—临摹—创作三大核心课程，支撑整个教学体系，既是基础课程，又是创作课程的必备。总的来说，在中国画教学体系中，并无特定的自下而上，由低向高的概念，都是彼此相融，你中有我，我中有你，互为弥补，共同发展，只是在具体教学课程单元里，有初中高级之分。

教学过程是一个教与学的双向过程。花鸟写生课首先要有科学、合理的教学安排；其次，有良好的教学方法；再次，每位教师都有高度的敬业精神；最后，教师与学生之间心灵的默契配合。白描写生临摹→折技写生→场景写生→大幅写生→带有创作意图的创作性写生→整理、创稿。在每个教学单元都有明确的教学思想和要求。基础课教学大纲在目的与原则中指出："要培

养学生掌握优秀传统技法的同时，引导学生深入生活，收集素材，丰富感受，树立正确的世界观和艺术审美观。"

本课程的创新点：1. 新的写生观念——时代精神与创作思想；2. 新的写生表现手段——"写生中局部的焦点透视和整体的散点透视相结合"的问题；3. 新的写生方式——对传统"对景写生"和"默写"的再认识；4. 新的写生理念——"带着创作意图的创作性白描写生"的提出，起重要意义和作用。

本课程的重点和难点：1. 要在丰富的教学经验的基础上对原课程进行科学的、仔细的分析和组合，并注入新的教学研究内容，重组课程设置。2. 因材施教，准确把握每个学生的基础水平，相信当今学生的素质水平，大胆提高难度和要求。3. 准确地判断教学拐点，适时施教。4. 消除基础课程与创作课程的心理高低隔阂。

解决方法：1. 通过对写生课程的设置进行再研究，设置出一套科学、合理并有我院特色的写生教学体系，提高对写生重要性的认识。2. 建立一个具有写生实际表现能力和理论研究水平的教师队伍。3. 与时俱进地、能动地调整科研水平和成果，及时运用到教学实践中。

黄宾虹、潘天寿、吴茀之、诸乐三、陆抑非诸先生立身于中国传统文化的精神高点，重视花鸟画的继承和发展，为当代美术教育事业积聚了宝贵的财富，为中国画系的花鸟画教学奠定了坚实的基础。以潘天寿先生为首的历任花鸟名家辈出，历经前辈先生们的迭代努力，取得了斐然成果。早期的教材多以《八十七神仙卷》《道子墨宝》，陆抑非、陈子奋先生的出版资料以及系藏临本等为主，后增添了卢坤峰、章培筠等老先生的写生手稿。教材结构的严谨，水平的高尚，得到了国内外的一致公允和称赞，学术地位一直领先全国。在"写生课程"教改方面，1996年，卢勇教授的"中国花鸟画写生教学·创作性白描写生"获得中国画系最早的院级"优秀课程"；在2006年，该课程又成功获得中国美术学院中国画系最早申报成功的"省级精品课程"。

花鸟专业的"写生课程"是建立在中国优秀传统民族文化及绘画基础之上的课程，它坚持的是"百花齐放""洋为中用"的教学思想和创作理念。该课程的设立是将解决基础造型问题与创作表现有机相连，动态地将两个独立的课程科学地进行组合，在新的教学环境和新的学生素质环境下具有极高的研究价值和教学实践意义。中国画是一种综合文化形态下的淘洗和酝酿，其审美取向和认知标准与西方有非常大的区别，中西绘画观念本不同道，难以相融接轨。

在这个意义上来讲，殊途不必一定同归，应该各扬所长，百花齐放。

写生教学中力求"以意取象"的意象表达，而非单纯的"以物象物"的状物描摹，洞察力和表现力的高度统一是写生作品完整表达的主要因素。"神品"是中国画品评中的最高境界，能"写"出"生"气，就是"神"。同样，"写真"之真，不是"写实"，非形之真，而是要得其"精神"，才是中国画学"写生"一词的精义所在。半个世纪以来，中国画虽分为三个专业，但在写生课程上齐头并进地发力，这既是殊途同归，也是艺术革新重新出发的起点。

齿尽其态，超乎法外，合于自然，写生之极致也。南田子拟议神明，真能得造化之意，近世无与为俦者。昔黄子久看山饮酒，以造化为师，意在神韵，不求形似，遂尔入妙，可知会心不在远也。写竹初以古人为师，后以造化为师，渭川千亩吾胸中之生意。

写生之法，须得生意。古人立法命名之义焉。以古人为师，不如以造化为师。用笔用色，一一生动，是物物随意随笔生。

写生即写物之生意，物物随所遇而会于心，然后发之于笔。古人写生，即写物之生意，不独神似，尤贵生意俱足。

写生须是得其生意。写意用笔勾染者，谓之写意。一点一拂，皆有生动之致。

生乃像生而会物者。画菜果虫鱼，必随所见，会于心而写之，活者生也。点缀者，生动也。写意亦用笔用色，一一生动。

写生之极致，在于得神。神者，工之极致也。妙而不神者，写意之妙而不神，亦妙也。至于神妙俱完，写生之能事毕矣。

仁家任任宗尚黄筌、徐熙，皆三家刘道醇尝曰筌神而赵昌妙，赵昌每晨起绕栏槛谛玩，然后下笔，故自号写生赵昌。盖神妙之所以异也。

古人粉本勾落填色，至众手雷同，有何意趣，不知前人粉本亦出自己意，变化一一从自己胸中流出真实不真，工之极致也。

风枝露叶，古人不苟，云湖间果兵池上，下香盛开，载笔就花图之，并有逼真之妙者。盖露叶润色，写之动止之态而写之，赵昌每晨起绕栏谛玩。

居多设色佳者，十不得二三。造化之妙，何尝有是处。但古未有，自立法古，吾心自有造化。

称是家画法造化者，本无心也。摹绘造化而已。吾见仁者可也。泥古未有是处，自立法，吾心自有造化。

我与古人同为造化弟子。当年滕昌佑写生皆出折花果写丹青。

人物写生

中国人物画写生略谈

盛天晔

中国画的传统学习方法，无非是"中得心源，外师造化"。什么意思呢？心源就是指传统，造化就是指自然，一句话概括起来，就是从前人的绘画传统中学得基本的造型方法，掌握普遍的表现规律，然后在独自面对自然客观物象的描绘时融会贯通，从临摹到写生到创作，最后达到心手合一、物我两忘的畅神境界，这是传统中国画最基本的学习途径。

写生是学习中国画的重要环节，人物画写生的传统古已有之，到了"五四"时期更是作为以西法改良中国画的重要手段被强调出来。写生是向自然学习，对形神各异的物象客体进行分析研究描绘传写，目的在于提高自身准确的观察力和表现技巧，以及最终的审美品位。人物画写生的最终目的就是以形写神，借由人物形象，传达精神气质。

"写生"二字，"写"就是描写，加上情绪就是直抒胸臆，"生"不妨理解为理学家眼中心中活泼泼的宇宙万类，造化天机。简言之就是直接对着对象进行描绘。写生在中国传统人物画里也称作写容、写真、写像，谢赫"六法"中的"传移模写"基本上指的就是写生。写生，或作为技术训练的必经阶段，或作为收集素材的有效手段，在各自的层面上各取其需不一而足。"五四"以来为了改造传统的中国画，避免因为画谱的临摹而出现的陈陈相因的陋习，大量引进西法改良中国人物画，特别强调通过写生进行造型基础训练。

中国人物画的写生是指以毛笔为工具在宣纸上进行的人像描绘，从形式上可以分为两种——工笔和意笔。

人物画首要问题就是造型。造型的训练可分为两个层次：其一，基本的比例关系和解剖构造；其二也是最终最高的，对于一个形态的终极审美，即如何判断一个形态的美丑并在合乎逻辑的情况下把它做成最美的。解剖的训练没有捷径，必须死磕，一个关节一个关节地过，一块肌肉一根骨头地背。背两个东西：一、它自身固有的形态；二、各自的起止点，也就是它从哪儿发生，去到哪里，它和边上的关系，它的来龙去脉，以及起承转合的关系。希腊罗马以及后来文艺复兴的大师们的解剖功课是做得最好的，可以多看他们的作品，再把自己掌握的解剖知识与大师们的作品结合起来看，你一定会获益匪浅。对于造型的审美以及如何使一个平庸无趣的形更好看，先天的审美一定是主观的，后天的学养和训练也能在很大程度上帮你做得更好。

造型的训练，可以首先通过大量的速写和素描来培养你的观察力和手的能力。对于一个人物画家，速写是必需的功课，也是最直接有效快捷提高造型能力的手段；至于素描，可能有时还取决于时间场地模特各种因素，适合于静下来做长期深入研究；速写则是走到哪画到哪随手拈来的方便法门，讲求速度，要求一上来就控制住大关系，没机会让你钻牛角尖纠结于细节，既可锻炼能力，又可收集素材，是国画家的不二之选。

人物写生，很多人往往一上来就急着下笔，但你面对的是一个活生生的对象，况且多数情况下都是第一次接触的陌生人，所以你首先要做的不是动手画，而是观察，在观察中揣摩分析对方的形态，感受对方的神质和气息，寻找适合落笔的兴趣点。等到你和对象之间建立起了某种关系，所谓知己知彼，胸有成竹了，再下笔，就不会过于盲目机械了。

工笔人物写生，首先要做一张铅笔底稿，即先用铅笔纯粹以线的形式把对象在纸上记录下来。这时候除了要注意形态比例解剖的准确性，还要注意线条本身的质量和表现力，注意线条的力度、松紧、长短、方圆、疏密和美感。因为线是极度抽象的东西，自然界中并不存在，线只是无限压缩的面而已。但要记住一点，线只是语言载体，目的是借此媒介表现你面前活生生的对象，而不能倒果为因，本末倒置，以至于纠结于空洞的形式而忽略了根本的内容。写生画的是鲜活的有血有肉的人，他有吐纳呼吸，有喜怒哀乐，他会打动你，而不是概念的千篇一律的机械存

在。你的画也应该打动人。

铅笔底稿完成后，需要用毛笔拷贝到熟宣上，这时候就要考验你对毛笔的控制力和熟练程度了，也就是通常讲的毛笔功夫，即你勾线的能力，毛笔在你的手中勾出来的线条是否有力，是否流畅美观。线条的功力，需要花大量的时间去训练，不是一朝一夕就能达到的，需要持之以恒，反复磨砺，才能苦尽甘来。用笔的方法就是"提按使转"四个字，其实就是起笔收笔和运笔的三个步骤，笔要按得下去，也能提得起来，还要能转动运作起来。勾线的一个要诀是把力用到，所谓"力透纸背"，否则线浮于纸，赢弱无力，即是"病线""败笔"。另外古人讲"十八描"，其实就是"应物象形"，每一种笔法都有它适合表现的对象和范围，可以学习借鉴，但不可用一种方法去套所有的对象，否则即流于概念机械。

勾线能力还可以通过画同心圆和井字格来训练，尽量做到每一根线的宽度一致，也保证线和线之间的间距一致。这很难，但坚持一定会有效果。同时也可借助书法来提高，每天坚持半个一个小时的书法练习，有助于熟悉笔性和提高指、腕的灵活度。这些看起来都是画外功夫，但传统中国画讲求的是"诗书画印""书画同源"，没有一样功夫是无用功，所有的付出都会有回报。

如果是白描，那在宣纸上勾完线就算完成正稿了；如果是设色，那还要进一步考虑色彩关系。建议在敷色之前，先做一两个色彩小稿，以备斟酌参选。设色的程序，一般是先用淡墨渲染，再上薄色——透明的植物色，最后再上厚的、覆盖性强的矿物色。

工笔写生是一个费时颇长的过程，需要按部就班地一步步来，每一道程序都要控制好火候，不可操之过急，就像慢火小火煎东西，火候到了，效果才显现，所以特别磨砺画者的心性。

意笔人物写生，与工笔有很大不同，讲究放笔直取，追求气韵生动，在很短的时间内落墨，出形，一气而成，以形传神。董其昌提南北宗，以禅宗修炼之法门指涉绘画，北宗渐悟，南宗顿悟，从某种意义上讲意笔人物近于南宗，擎风掣电，挟泰山而跨北海，劈面而来，未及定睛，已然钹静鼓悄，宛若神助。但我从不认为世间有立地成佛的刹那方便，都是废纸三千，玉不琢磨不成器，种种好事，皆从煎熬磨砺中来，所谓捷径，多是熙攘之徒侥幸投机之借口。画画苦差，个中艰辛繁累，唯习者自知。

意笔人物写生的捉形，最好是在素描速写时就解决掉。面对宣纸的时候，用指甲轻轻规范个大概就落墨这样最好；也可以用毛笔蘸清水勾一下，确定基本型的大概位置。如果做不到，那就用木炭条轻轻打个大形，不必太重太细，否则等到落墨的时候墨和碳粉粘在一起，墨就容易失去亮度，重滞污浊，不新鲜了。

一般落墨都会从脸部开始，所谓"开脸"，然后笔笔生发，层层递进，依势而推，由上而下，一气而成，勿使流连停顿，踟蹰犹疑，否则杂念陡生，气韵便断。在落笔之前，需要对画面节奏有个通盘考虑，线的长短、方圆、粗细、徐疾，墨的干湿、浓淡、轻重，画面的黑白、松紧、疏密、简繁，甚至颜色的冷暖布列，都要有个七八分的预设考量。

写意通常强调"笔墨"。纯粹从字面上讲，笔墨就是中国画绘画语言；但是在很多古代画论里，它变成了一种形而上的东西，关乎心性、修养、学见、境界等等范畴的高级指代。我们还是让它落到地上，简单地讲，笔就是骨，墨即是肉，以笔线立形，以色、墨生韵。笔墨作为中国画特有的形式语言，不能离开表达的对象和内容来空谈，譬如禅宗里的"指月之手"，手不是目的，通过手的指引，使人看到月亮才是目的。

笔墨的熟悉和训练，非一日之功。

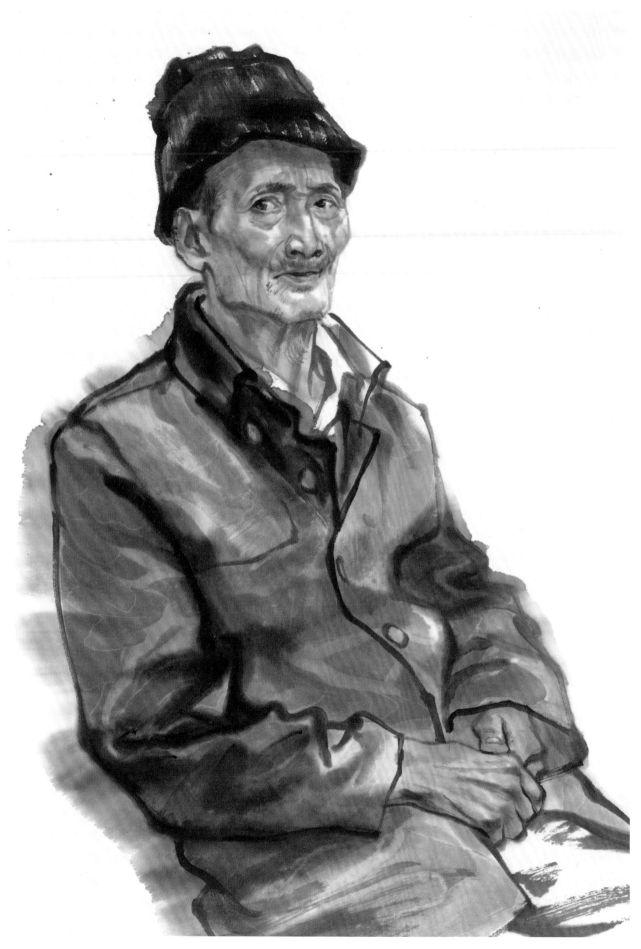

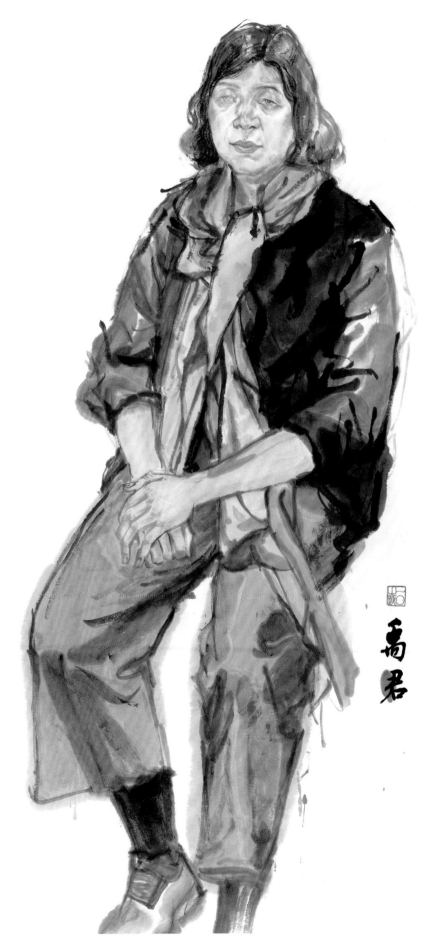

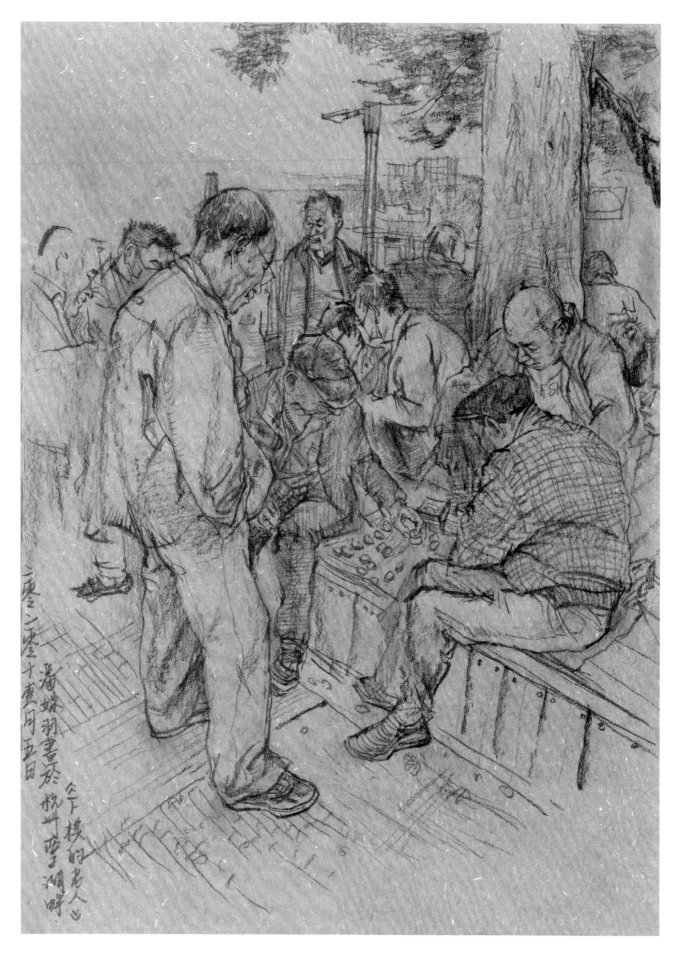

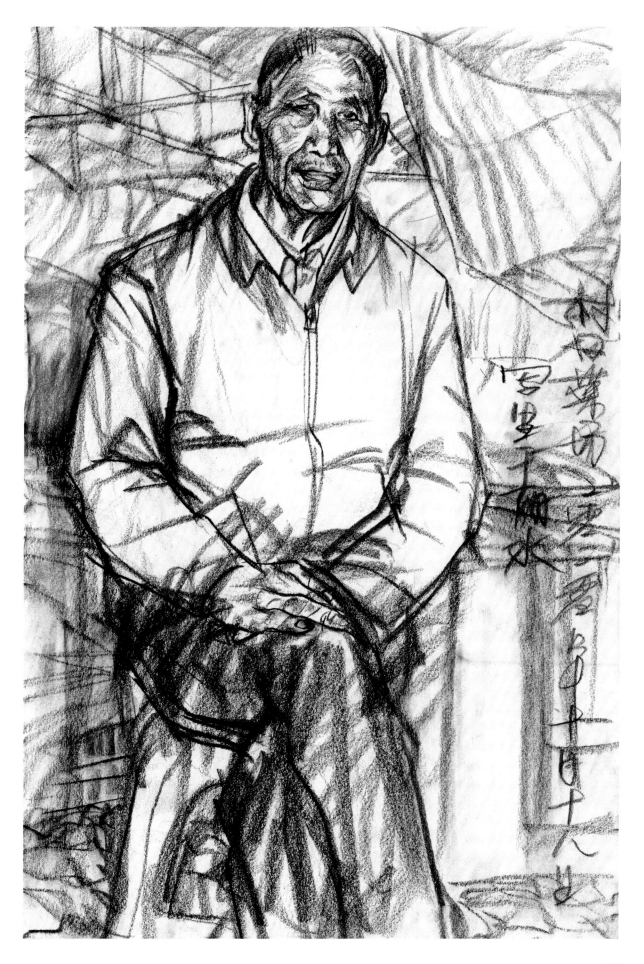

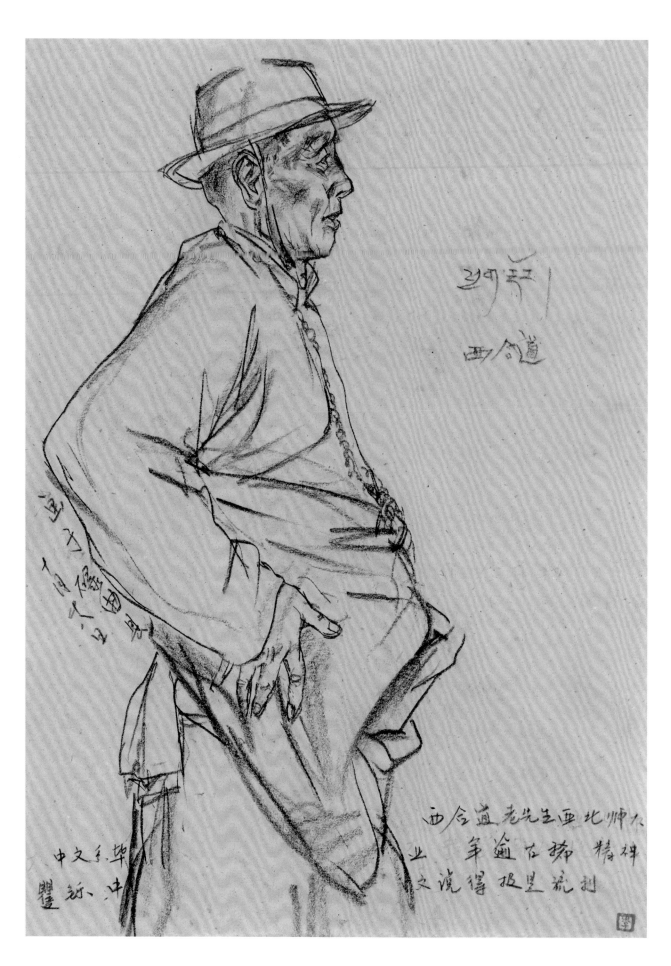

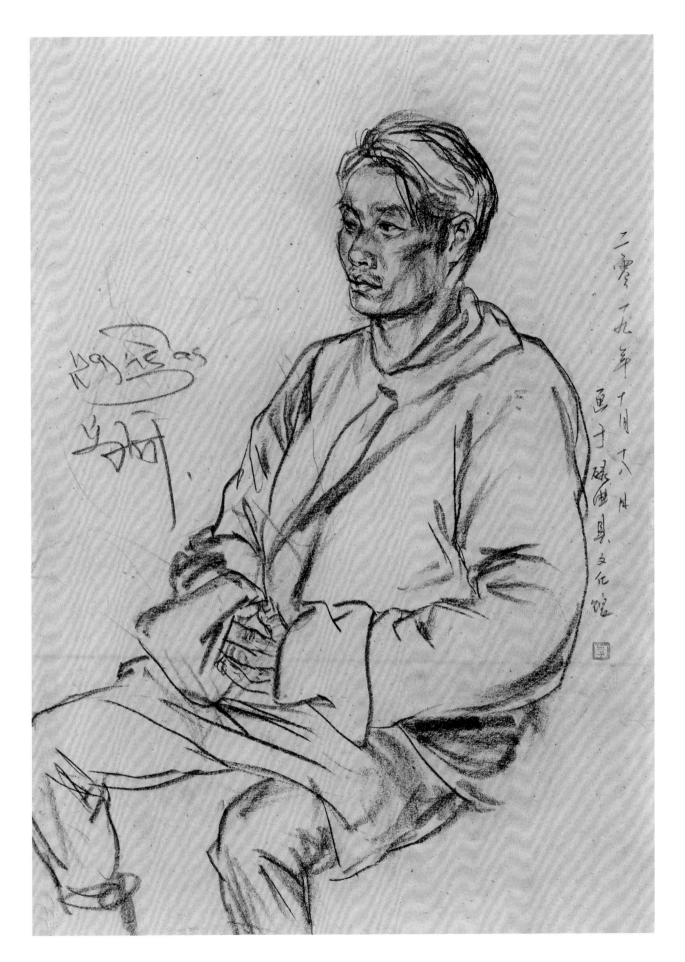

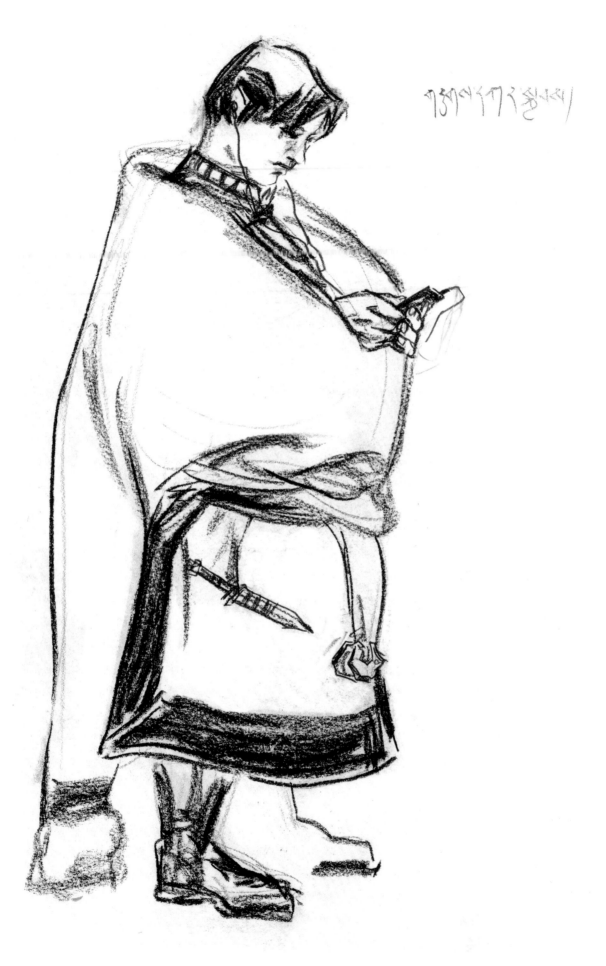

གསལ་དཀར་རྫས་པ།

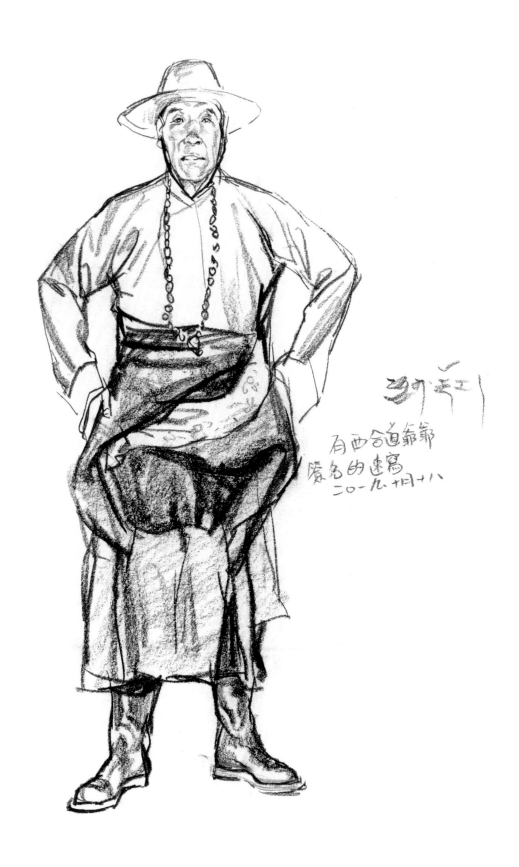

刘学礼

有西合道爷爷
赏名的速写
二〇一九 十月十八

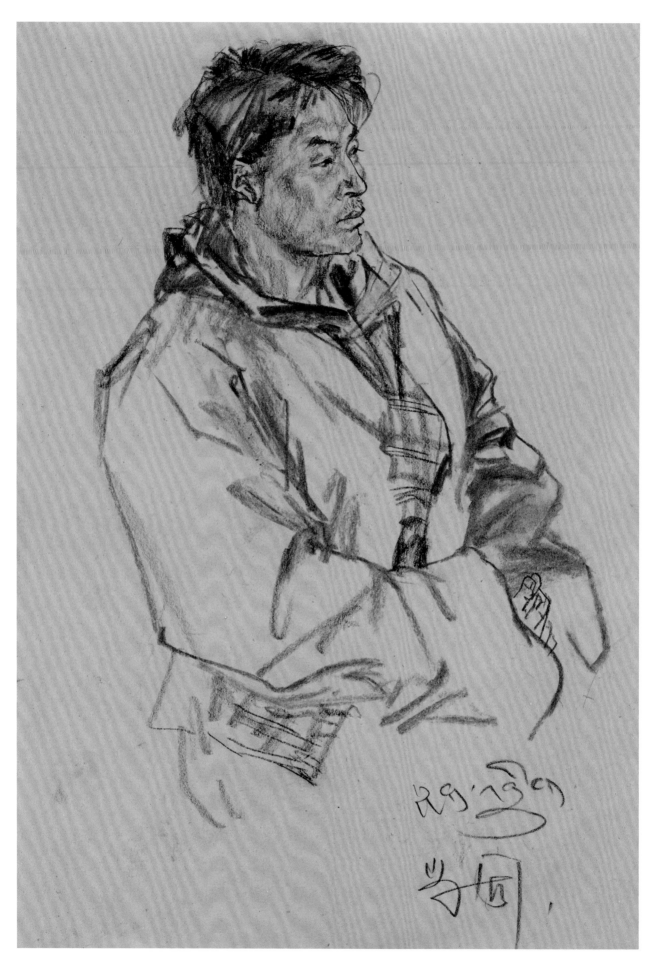

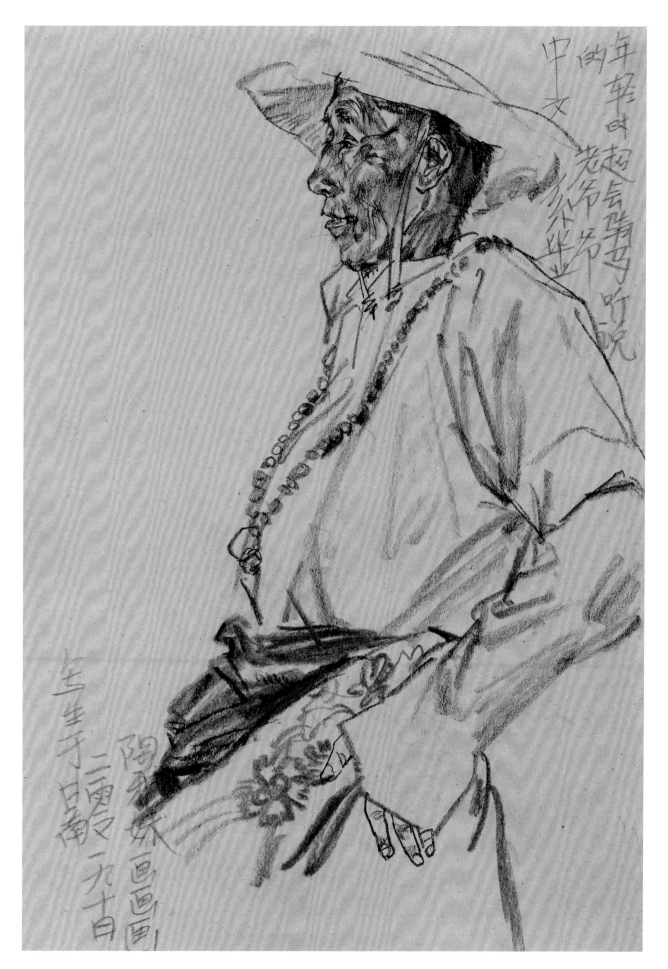

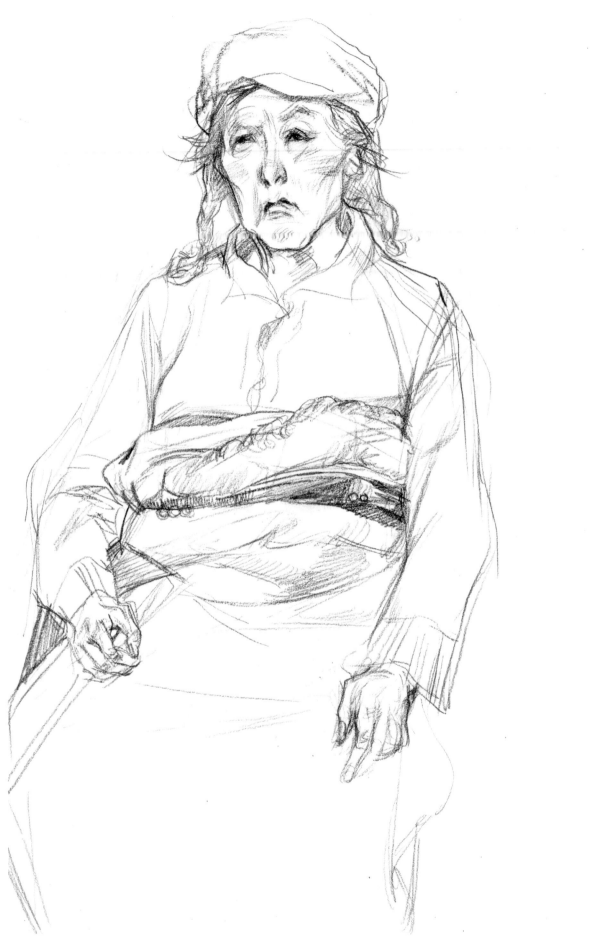

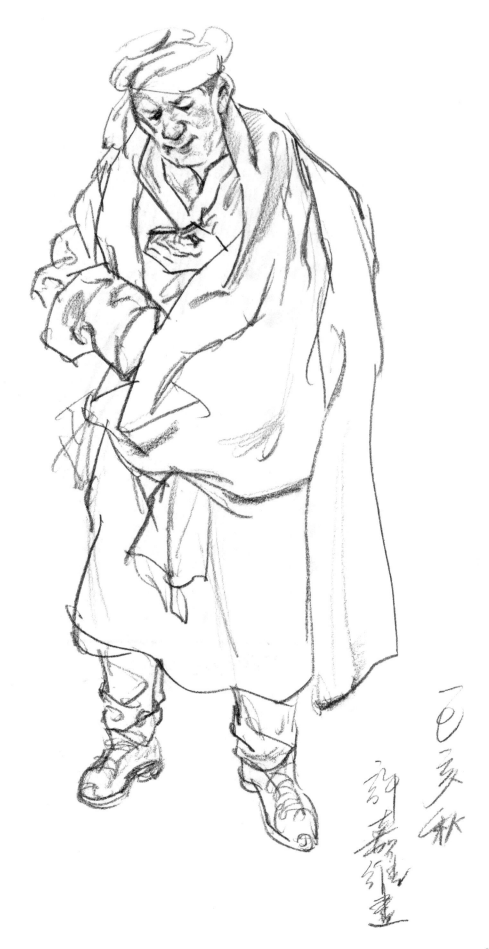

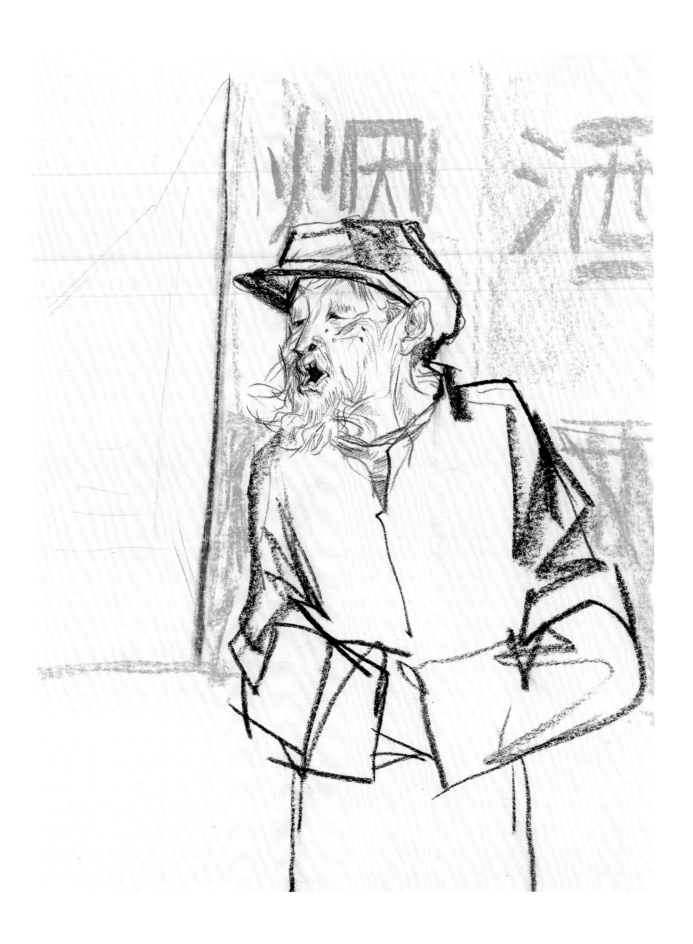

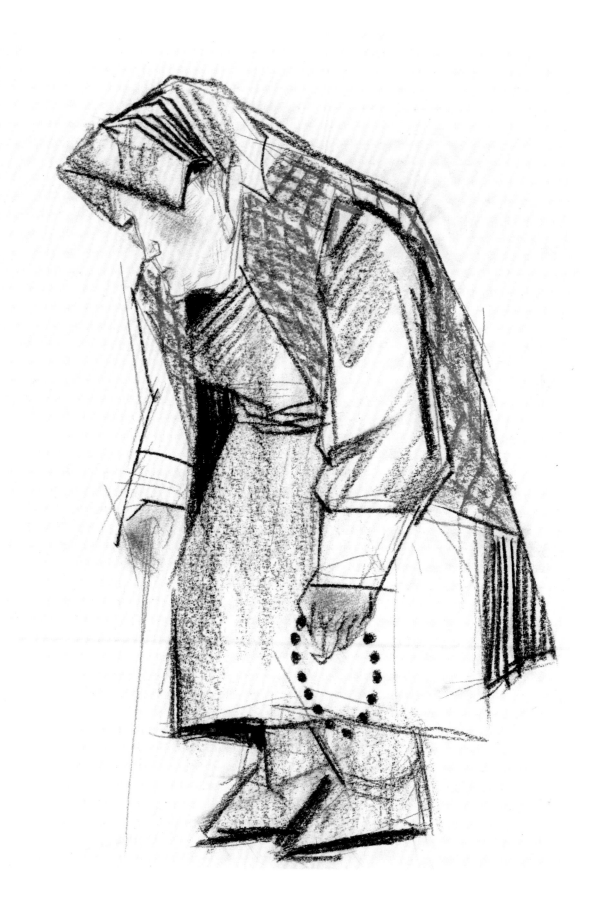

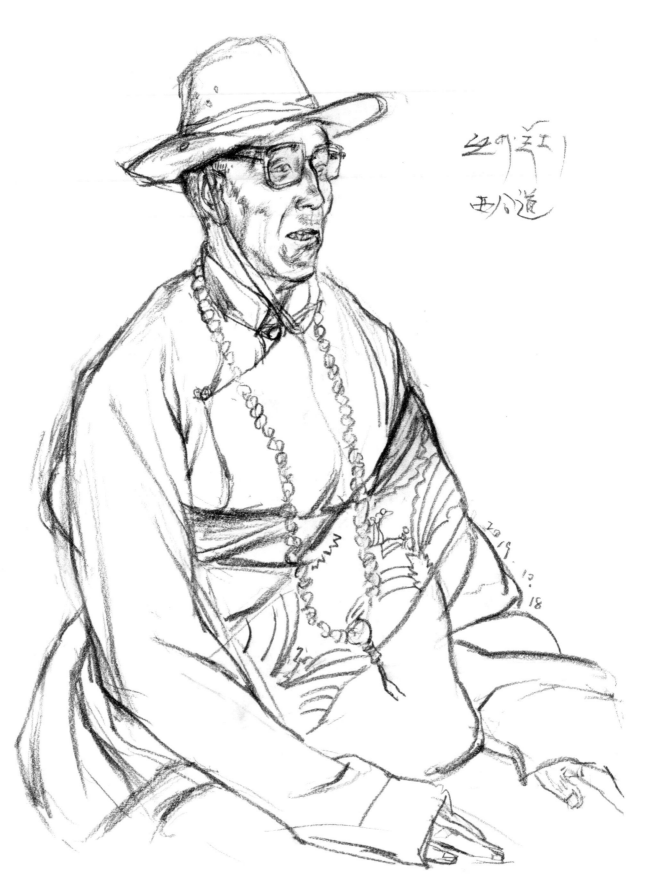

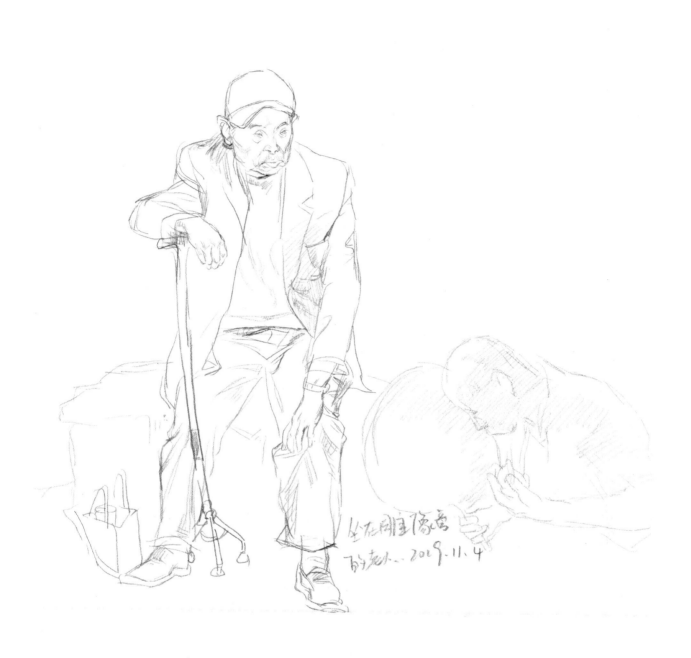

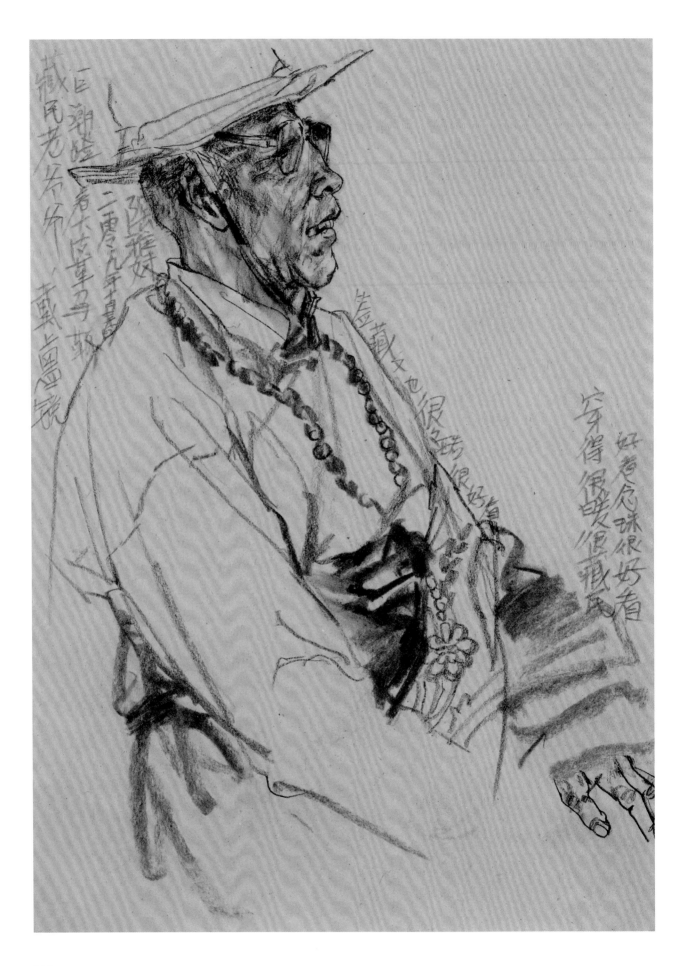

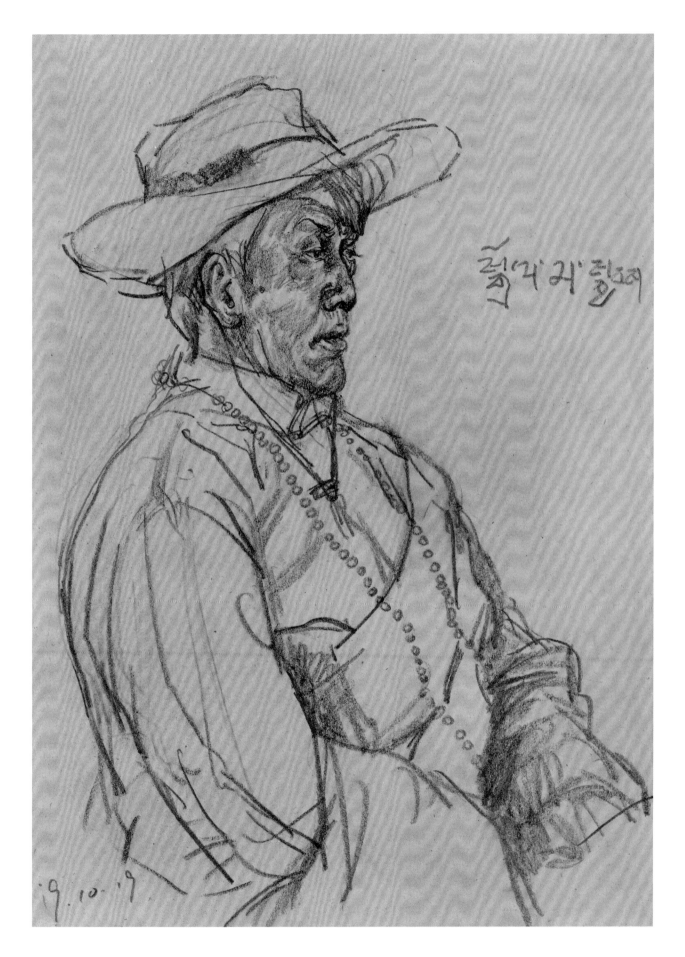

ཞེ་གེ་མ་ཚེ་རིང་།

19.10.19

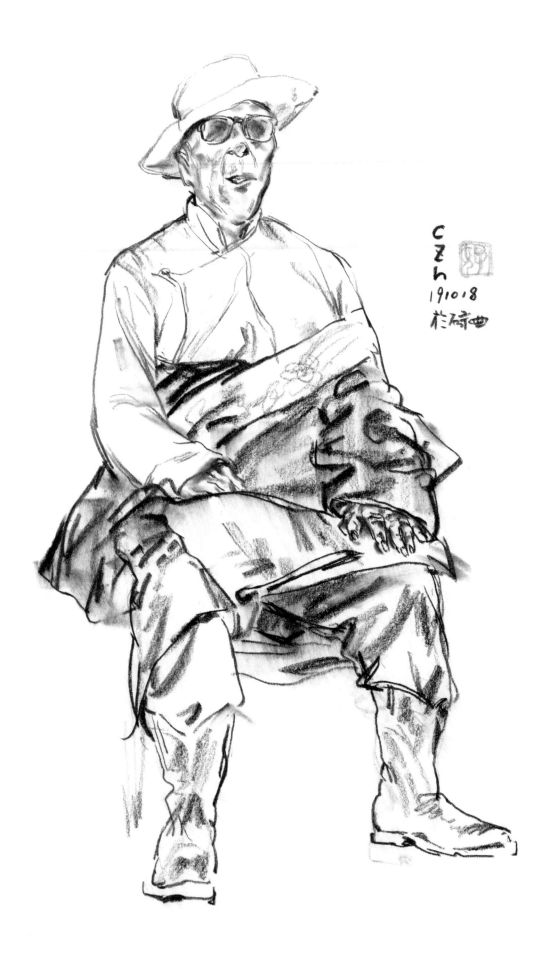

CZh
191018
於碛曲

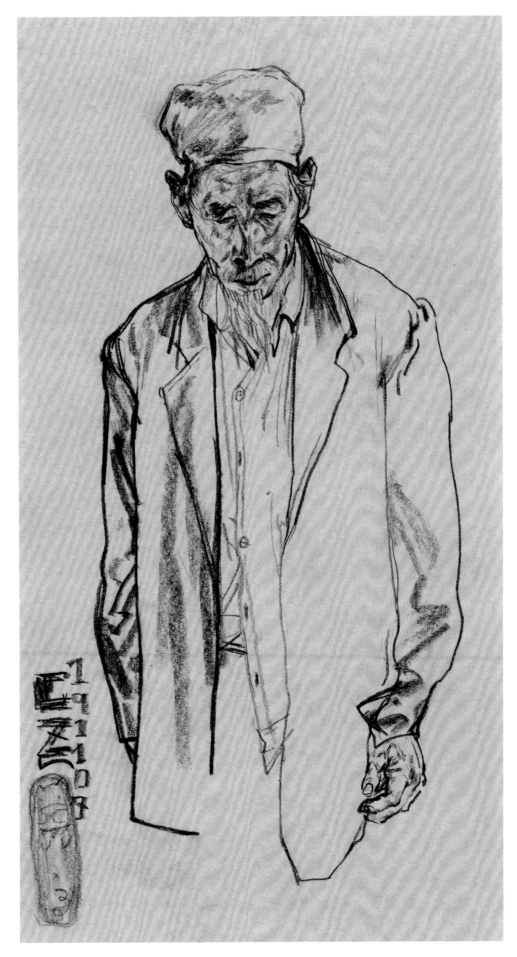

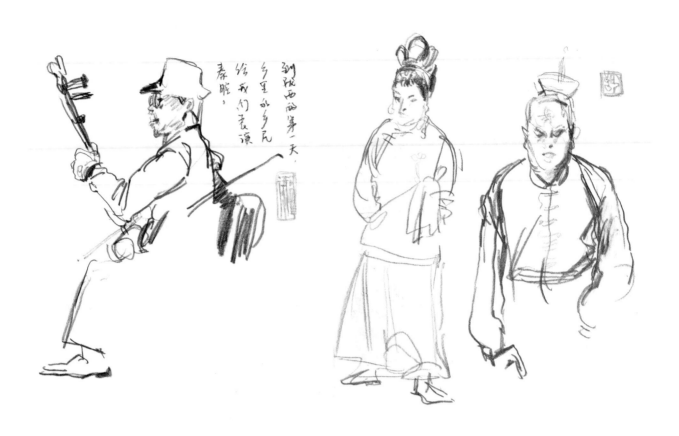

到陕西的第一天，
乡里乡亲多见，
给我们表演
秦腔，

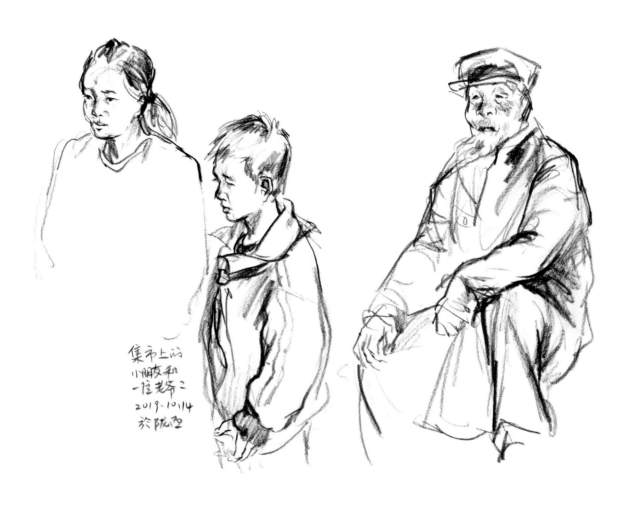

集市上的
小朋友和
一住老爷二
2019·10·14
於陇西

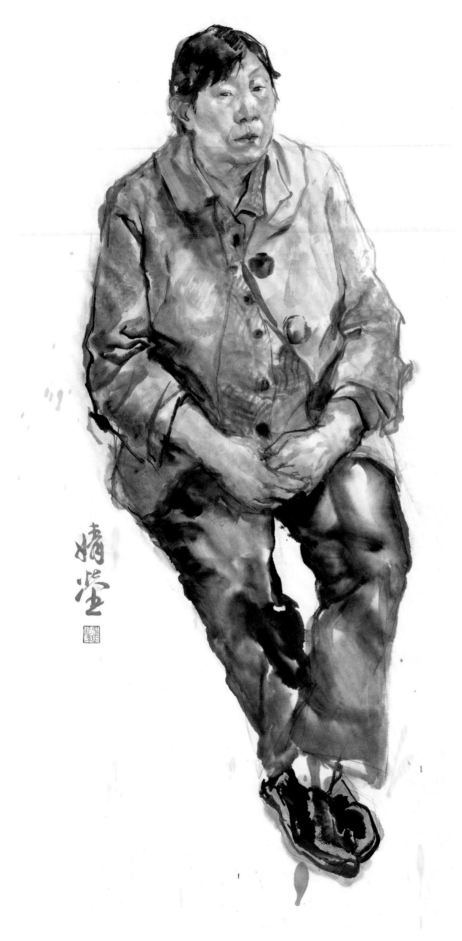

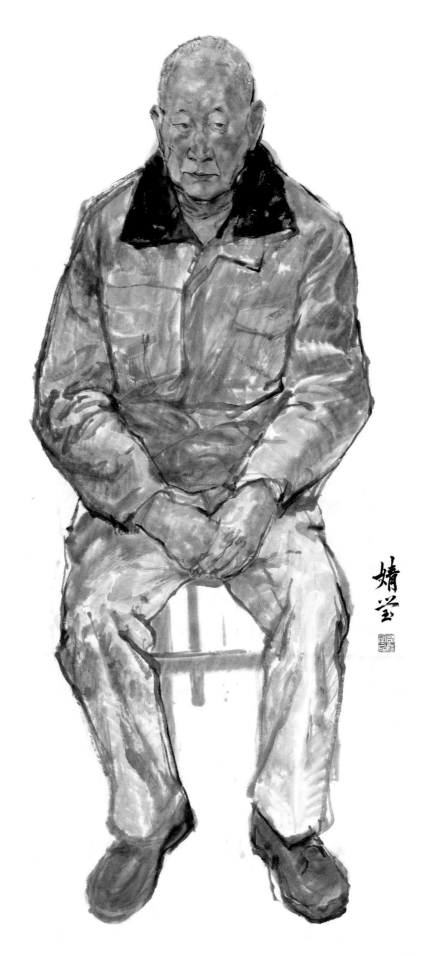

婧莹

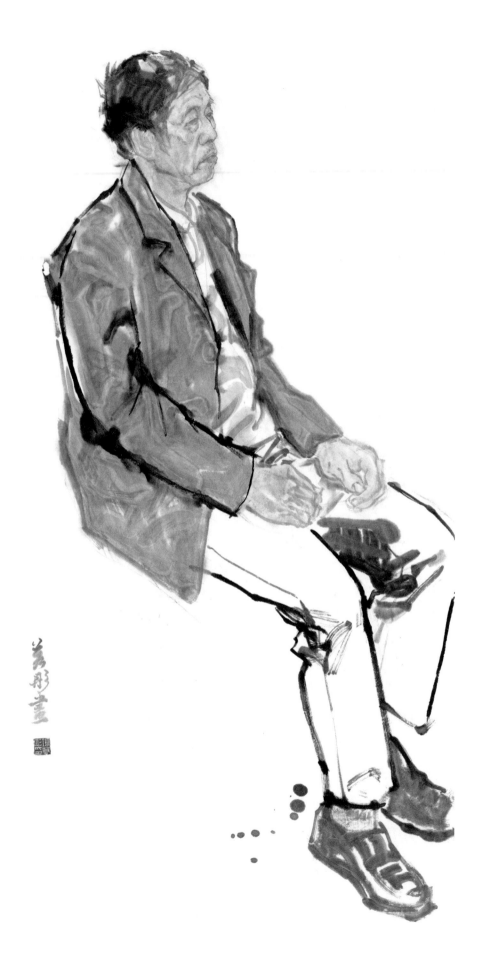

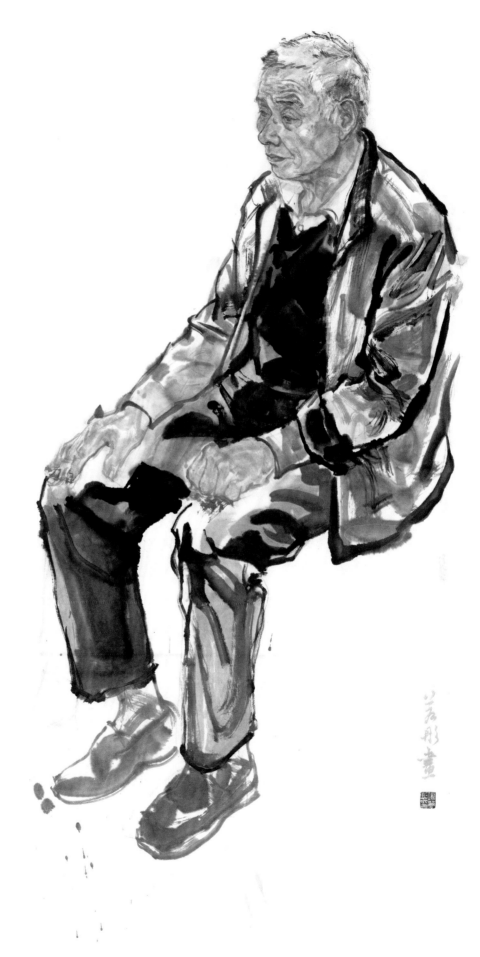

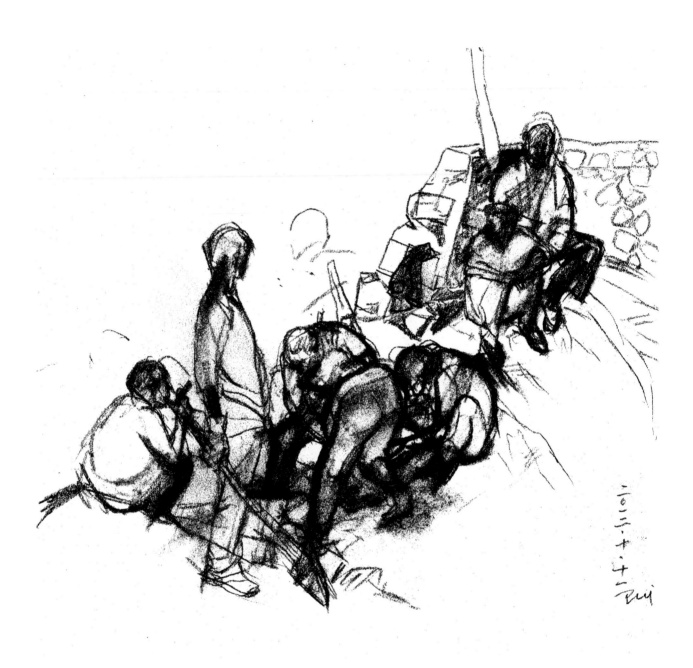

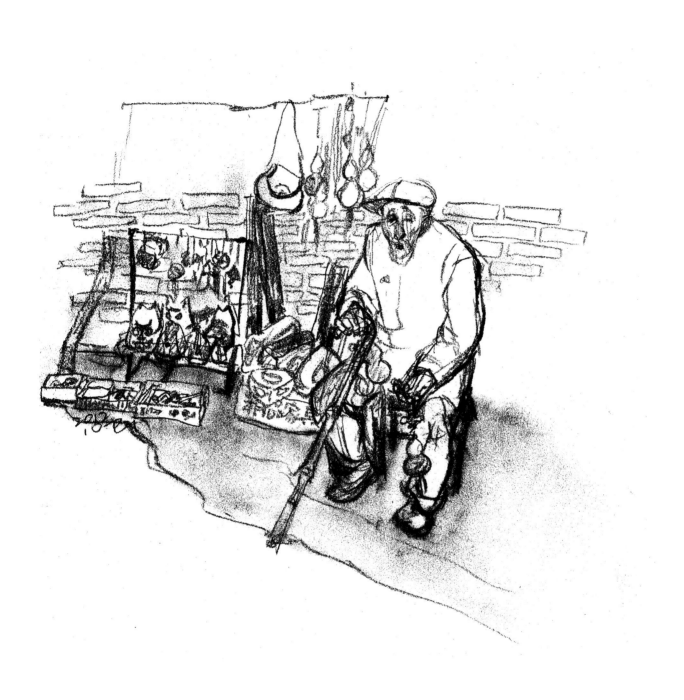

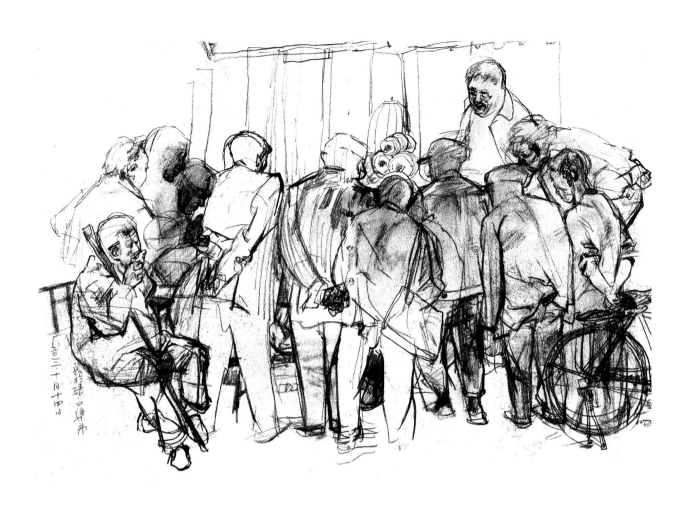

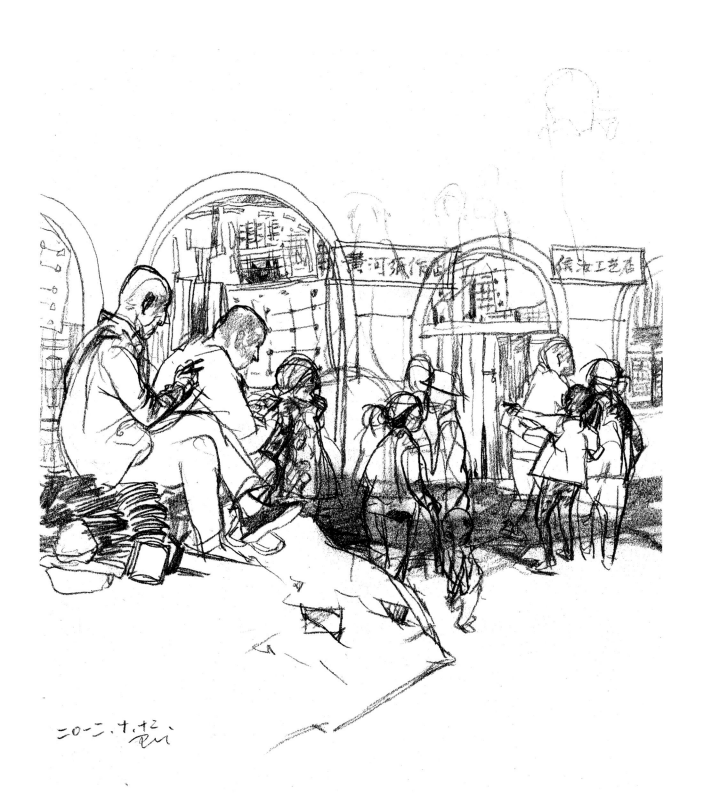

二〇〇二. 十.十二. Rui

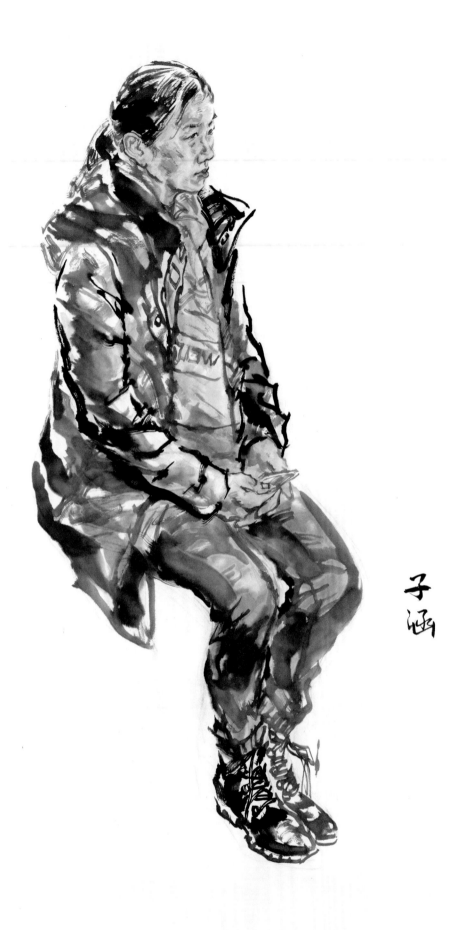

子涵

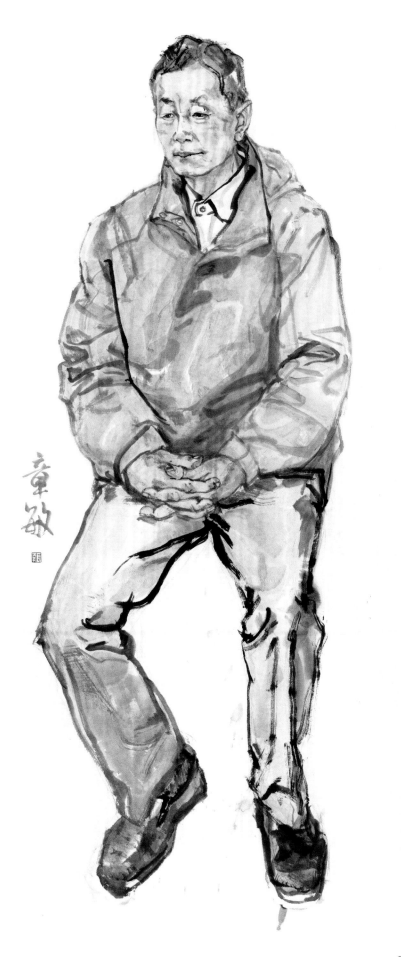

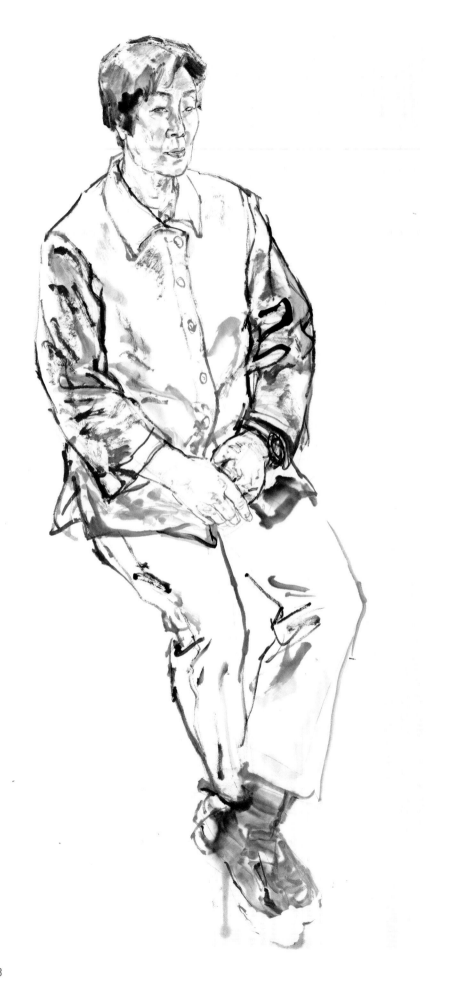

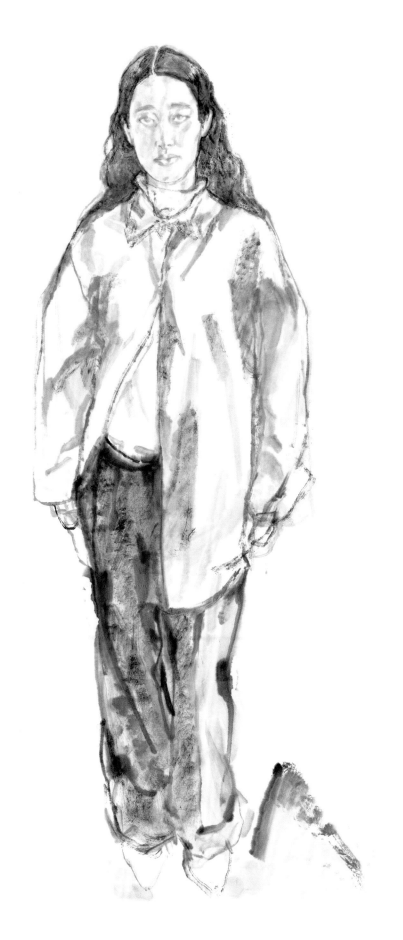

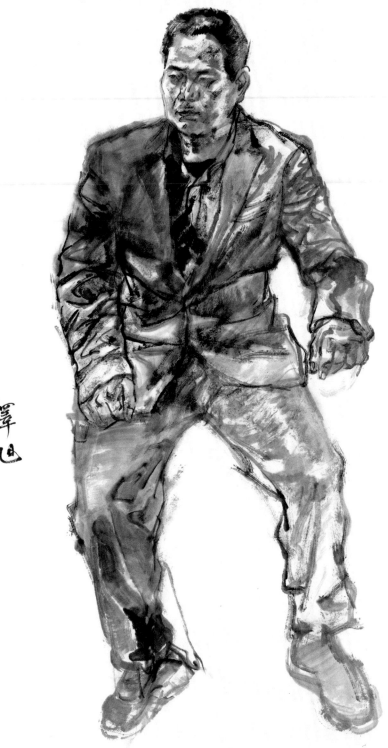

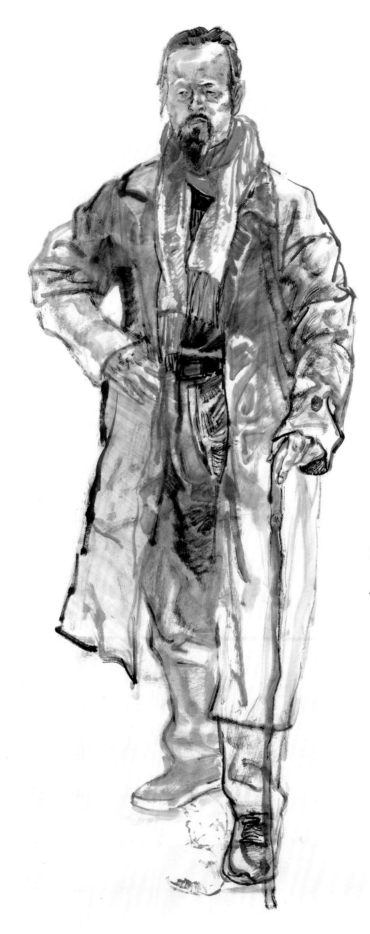

澤
旭

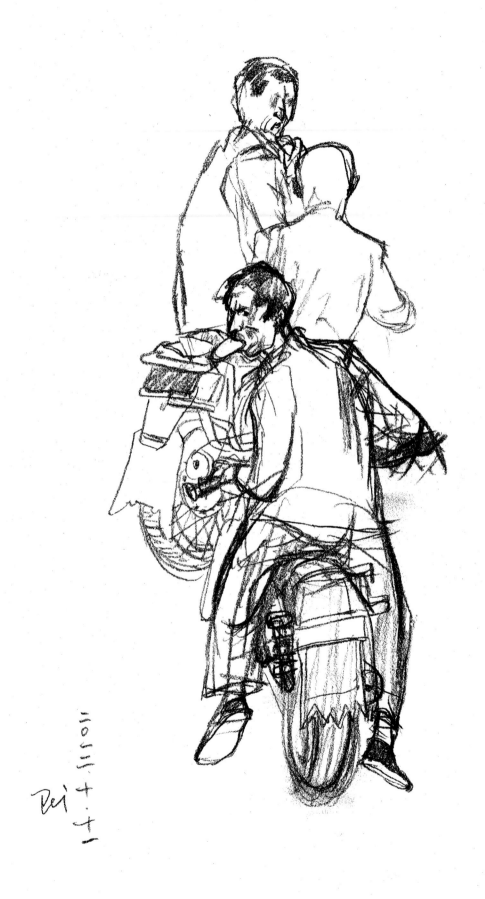

二〇一三·十·十

人物专业学生写生心得

万文洁

从我正式学画画起到现在已经有八年了，而在这八年时间里，我敢说写生占了百分之八十，不论是在画室里对着模特或静物磨炼画技，还是在旅行写生中记录瞬时的感受，写生都是绘画中不可或缺的一部分。在我学画伊始，写生就是每日描绘台子上的静物，尽自己所能描绘它的轮廓，形准就是唯一的标准，老师教我们如何看形，如何观察对象。说实在，这样对形的把控能力的训练一直持续了很多年。当时还没有意识到绘画时是要不断进行思考的，大部分时候都只是麻木地照抄对象的轮廓而没有理解对象的实质，但现在与那时的心境已经不同了，可以说学习国画正是我想法慢慢转变的开端。

首先，写生是近代才进入中国的概念，这个概念从西方传到日本，日本人用"写生"命名再传入中国，而"写生"一词在中国古代是作为名词，多指花鸟画，所以中国本身是没有"写生"这个概念的。但这并不说明中国人画画一直脱离现实。事实上中国古代绘画经常可以找到明显的写生痕迹，只不过那时并没有这个概念。对于当时的画家那不过是一种对自然的观察，再反映到笔下。比如当他们画一个人，想要抓住对象的神态，他们会在距离较远的地方观察对象的眼神，而不是凑近一边盯着眼球一边描绘，那样画出来就太死板了。了解这些背景后，我现在画模特时更倾向于凭印象画我脑海里对象的样子，画到不知道该如何进行的时候再观察模特，找到画这个部位的办法，于是越发能感受到，模特就是最丰富的素材库。在过去的绘画经历中，我通过一张又一张的练习将不同的图像丰富到我自己的脑海里，每画一张对对象就越熟悉，时间久了就会拥有自己的素材库，在创作时这些写生积累下来的经验就派上了用场。但创作时是在消耗自己的素材，而且是缺乏细节的，经常需要靠照片及模特来辅助绘画。能熟练利用照片进行创作当然也很重要并且要用好是有一些难度的，但照片作为二维写实图像毕竟只能传达有限的信息。当一个真实的对象在你面前时，能获得的信息量完全不是一个级别的，即便是表现同一题材的摄影作品和电影，受表现形式限制，传达出来的信息量都是天差地别，何况是一个活生生的人站在面前，照片只能起到辅助作用，终究还是在使用自己脑海里的知识去补全画面，只有写生可以补充自己的素材库。写生和创作总是轮番进行的，写生画腻了就去创作，创作感到底力不足就去写生，这样相辅相成。

最近我也有在画室教别人写生，看着学生还在初期阶段努力画"像"，也让我意识到目的不同的人需要不同的写生方式，而互相转变又是一个漫长的过程。以上代表我现阶段的看法，希望在未来的写生过程中能继续产生新的思考。

徐潇洋

写生是一种观察世界的方式。

就国画来说，人物专业有相当长期的基础训练过程。从开始学画到石膏像再到模特，初中、高中、本科甚至到研究生阶段，都安排了相当大比例的写生课程。可见人物基础训练的难

度和重要性。除此之外，我们也通过下乡写生，感受不同的风土人情，感受不同于课堂上的更灵动鲜活的对象。

然而基础训练就像通关升级，一堂堂课的修炼，寻找问题、发现问题、解决问题，于我而言有时像是有趣的数学游戏（虽然我的数学不太好），沉浸在理性逻辑的世界中描绘模特的一颦一笑、一嗔一怒。简单、安逸。但久而久之，基础技能训练的条条框框似乎开始引领我的眼睛、我的观察方式甚至有时来主导我的判断。

虽然平时也有简单的想法绘画和记录，但当我真的开始思考"创作"这两个字时，脑袋瓜就仿佛是在床上躺久了的懒汉，猛地站起来，眩晕、恍惚、迷茫而不知所向，好不容易定了神，却也呆呆的，望着眼前的这两个字，半晌只能憋出"你好，初次见面……"

这便是我刚开始想创作时的蹩脚窘迫之态。创作就是个熟悉又陌生的朋友，相处间还是在做工夫的阶段，没话找话，礼貌又客套。

于是，我开始反思，应该加强与创作的联系，更主动更积极，用生活中的记录与迸现的灵感与他熟悉交融，相濡以沫，相敬如宾，他将是也应是我生活中的一部分。

说到生活中的记录，这又离不开写生了。然而此时的写生，又早已不应当仅是以往的写生，是更包含情绪的、探索的、思想大于基础的写生。这么一想，这个结论仿佛也是熟悉的。不过，或许现在体会的内容与程度又有所加深吧。

刚开始想创作，甚至无心课堂的写生，自己坐在那儿总是想得凌乱又复杂，好像必得经过个思想的挣扎，想他个天昏地暗，最终悟化而出某种看似抽象又哲思的东西方能称得上是创作。这或许便是之前提到的，做功夫的状态。礼貌又客套。

可老师却说，创作与写生不应刻意分化，可以相互结合，写生中能体现自己的情绪感受，有自己的所思所想，这就也能是创作。

是啊，若是张张创作都搞得跟渡劫一般，也差不多是能升天了。创作是更随心的东西，是静下心来，由心而发，用写生去记录、去采集的自然之物，而不是刻意的、急躁的。

或许跟随内心，慢慢能找到自己的发力点，创作就会生发得灵动美好。

前途漫漫，希望能画出更多自己认可的作品。

唐仁博

写，除有效仿、描绘之意，还有抒发、倾诉之意。如《失题》中写道：何以含忍，寄之此诗；何以写思，寄之斯辞。其中写思就是抒发思情的意思。生的范围更加广泛，日常熟知：生活；生长；生计；生命；具有生命力的……那么写生，岂不是既可以描绘具有生命力的，又可以抒发生活的情感。

滕昌祐和苏东坡所谓的写生："惟写生物""边鸾雀写生，赵昌花传神"，意思就是描绘具

有生命力的事物。《潇湘竹石图》匠心独运，窄窄画幅阅千里江山，领略苏轼的豪爽率真；《溪山行旅图》高山仰止，壮气夺人，体现范宽的无拘无束；黄公望《富春山居图》细节之多，变化丰富，自由创作，悠然于山水之间。古人写生，是文人墨戏，是"目视心记"，是"外师造化，中得心源"。

近现代，刘海粟先生首先进行旅行写生的实践，是为文化变革，国家艺术之进步。人物画作为新中国绘画的重要组成部分，少不了对写生的践行。这时的蒋兆和、方增先、叶浅予等优秀画家为中国画坛带来了许多作品：《粒粒皆辛苦》《流民图》《矿工图》。这些作品展现真实的社会生活，情感充沛，令人记忆深刻，经久不衰。

成熟的艺术家们总对写生有明确的定位和想法，而我作为当今的青年人，因为写的技术不足，对生的理解也不甚透彻，所以面对写生常抱有困惑和迷茫，但摸索的前行中，写生成了我的老师。人物的头、手，尽显细节，他们衣着时而精致，时而休闲，任何一处都饱含情绪：舒适、紧张、平静、疲惫，各不相同。究竟是精心保养，还是粗茶淡饭，他们过怎样的生活，写生从不说谎。每年下乡写生，远离城市，到达山野乡村，心旷神怡，盎然恣意，在纸上放羊，在高山绘画。写生，在我看来是对不同人生的体悟。

写生写生，是写心，写志，写神，写忧，是描绘生活，歌颂生命。

王学颖

在摄影如此发达的今天，写生的意义何在？我过去有段时间认为写生已经没那么重要了，可是渐渐我意识到它比我以为的要重要得多。

有一种描述是"摄影家的能力是把日常生活中稍纵即逝的平凡事物化为不朽的视觉图像"。这里"日常生活中稍纵即逝的平凡事物所化为的视觉图像"的产生实际上就只是按下快门的一瞬间，这一瞬间的产物——照片，所承载的也只是这一瞬间。与之不同的是，写生绝不仅仅是一瞬间，写生的过程中一定会留下笔迹，而人眼睛接收到的时刻和笔迹产生的时刻是不同的，是笔迹的累积造就了图像，而每个笔迹都来源于人眼睛接收到的不同的时刻，写生必然承载着时间因素，每一笔都有时间，起笔、行笔和结尾，作者的手越过画面，这个过程就是写生的过程，我时常会感觉到这样的过程很像平常的生活，像是作为导演通过日常的镜头缓慢地交叠出个人眼中的世界。

再就我个人而言，生活中的很多东西只有在写生的时候才能感受到，平日里都一眼带过了。我认为写生是用个体的眼睛观看世界的方式，与摄影不同，摄影是通过物体所反射的光线使感光介质曝光的过程，一定程度上可以说是还原了物质世界本来的样子，摄影的产物"照片"更接近于理论上的二维平面。在物理属性上，我认为写生的作品即使是在纸面上，也有区别于所谓理论上的二维平面。因为作者一旦开始作画，媒介或者说纸面就会出现即时的身体性了，纸面身体的变化是在作者的行为下做出的反馈，在一层层反应的堆积之上，这件作品就像是素材在和作者契合的基础上完成的了，作者的每一个行为使得素材或产生褶皱，或产生划痕，或产生凹凸不平的波浪，产生半立体的效果，这时这件作品就已经不符合理论上的二维平面了。这或许是照片相较于

写生来说"扁平"的其中一个原因。

　　科学家现在认为物质不过是一团聚集着的能量，人死后身体的所有原子将再次回归自然，这样的观点让人认识到物质世界的飘忽不定，而在唯物主义的世界里图像的标杆就是照片，照片向人们确保物质世界就是这样，那么物质世界的飘忽不定是否还能确保世界就是什么样子？或许写生状态下作者的即时感受比物质世界更加真实，很长时间之后我才意识到这件事情。

　　总而言之，人和人看到的东西不一样，人和人感受到的东西也不一样，我们都有或多或少的不同，写生的意义或许就是在建立个体与世界的联系，作为独一无二的个体向观众传达"难以把握"的物质世界的真实与生动。

杨泰北

　　"外师造化，中得心源"，写生是一个对现实生活二次梳理，运用我们内心存有的积累，感悟，对事物探索、梳理、表达的过程。将我们在传移摹写中学到的东西，借以当下的感受表现出来。自然现象中的某一点，触动艺术家感受进入联想自发的状态，这个时候，艺术家的内心精神世界应该高于现实世界的所见所闻。由观察到作品的过程，相当于郑板桥先生的"胸中之竹，并不是眼中之竹。手中之竹又不是胸中之竹。总之，意在笔先者，定则也，趣在法外者，化机也"的提炼升华！

　　当下的人物写生有别于传统人物的地方在于观察方式的不同，由西方引入的素描、速写、肌肉解剖教学可以帮助我们更好地理解人物构造，可以更加准确地捕捉人物的特征，更好地把握基本"形"，在形的基础上更好地"造型"，写生的过程中就是在训练我们做好这一步！我们现在写生应当注意的问题，不能只是简单地"抄"，更多是表现你自己。在学院派的长期素描作业中我们长时间地在画面上涂涂改改，久而久之很难看到画者的个性表达，仅仅是简单的再现。写生应当避免这样的"麻木不仁"。速写可以很好地解决这个问题，要把速写练过硬！写生过程中才能收获大，在外快速捕捉人物动态，快记快画。

　　另外，写生一定不能单纯地"写""生"，一定要有一定的知识储备，在课外多读书，多思考，这样才能落笔不空洞！

刘禹君

　　"奶奶啊，你卖什么啊？"我站在奶奶旁边画画，她常凑过来看，夸我画得好看。她脚下是一大筐地瓜和胡萝卜，萝卜被洗得干干净净的，冒着一股新鲜气儿。来了一个与她相识的阿姨，她热情地拉住她唠嗑，边聊边挑出几个最大最好看的地瓜往人家篮子里塞，那阿姨摇着手拼命拒绝，还是在逃走时被装了许多的地瓜。过了几分钟又来了个老奶奶，这下毁了，她俩好像更熟，那奶奶先是往人家筐里装地瓜，后来人家要逃跑，她便拽着人家的胳膊不给走，把萝卜往人家筐子里扔。我真的是替她着急：奶奶啊，你卖什么呢，你全塞给人家了自己怎么挣钱啊？萝卜长出来也不容易啊，赶集的路这么远，赶集的筐篓这么重，你辛辛苦苦起早贪黑，怎么都装到人

家筐子里了。我画完了要离开，问她：奶奶啊，你的萝卜都给人了你卖什么啊？她憨憨一笑，指一指自己仅剩的几个地瓜，"卖这个"。又感动又心疼。后来我再回到她的摊位前，她仅剩的那几个胡萝卜还委屈地躺在那儿，我挑了几个买下，让她称一下她也不称，她只是把剩下的几个都装到袋子里递给我，我想可能是太少了不够称的，等着她报价格，结果她说"这个不要钱，新鲜的，很甜"。我强塞给她一点钱落荒而逃，她的胡萝卜一直甜到现在，味道未曾消散。

最后聊聊你们！

我说，这次下乡感觉是跟人物班谈了一场恋爱。他们都嫌弃我矫情，但事实如此，回来后人人落寞，余味未散，满满的怀念。

我真的好喜欢你们，我们日夜聚在一起，一起生活一起学习，他为我们传道授业解惑，照顾我们，陪伴我们，我们叽叽喳喳吵吵闹闹嬉嬉笑笑，彼此点燃彼此，时间过得太快了，我几乎无法想象还会再有这样快乐的时光，这么好的你们。你们简单又热气腾腾。

那天吃完饭，我们几个人去外面小卖部买点零嘴，顺便看望店里的小黑猫，回来的时候天色一下就暗了，我们也没有任何理由地就开始唱歌，从《西游记》主题曲笑闹到《还珠格格》，我们一路跳跃，胳膊环绕着胳膊，这是黢黑夜路上最火热发光的我们了，没有话题没有情节，蒸腾而上的是最纯粹最金黄的快乐。没有修饰的歌声，简单又热烈，"你我红尘作伴活得潇潇洒洒，策马奔腾共享人世繁华，对酒当歌唱出心中喜悦，轰轰烈烈把握青春年华"。

许嘉维

往扎尕那去的路上，正是鲁迅先生的祭日十月十九日。读到老师转发的一篇文章：《鲁迅先生去世后的八十三个小时》。逝世的二十四小时，正在日本的萧红在葬礼之后写了一首诗：我就在你的墓边竖了一根小小的花草，但，并不是用以照吊你的亡灵，只是说一声：久违。

这近半个月，人物班重点不在于画了什么画，而在于学习怎么观察、思考。搬到几十平方米的南山课堂，眼里手下是碌曲、阿坝广阔的大草原。我们只有两颗眼睛在转动。

"我改变得太快，我的今天驳斥了我的昨天，我在攀岩的时候，常常会跳过一些台阶，然而所有的台阶并没有因此而原谅我。"

郎木寺的藏袍红的，透着黄土地的暗。

就连划过寺庙屋顶成群的乌鸦，它们的声音都是红的。

希望是我们的，但它终究会传到下一个人手上去。我们是幸运的，又或是注定背负着。

我们应当冲破一切的束缚，使中甲的绘画有鲜活的可能，最重要的是一绘画重纯必的荘军应以自然现象为基础。单纯的意义并不是绘画中所流行的抽象的写意画。文人随意几笔技巧的戏墨可以代表是向鲜杂的自然的观念中寻求依的意思。二对于绘画的原料技巧方法应由红碎的现象中归纳到整体的或限制自显现的性格质量和综合的色彩的表现，不再因束缚或限制自

物象正确的重现以为创造之基础。我作画时只想在纸上画出自己想画的实基来。我很少对着自然进行创作只有在我的学习中次集材料中对自然作如实基写去研究自然理解自然我的绘画题材主要来自生活要画总要有材料材依重要画一种东西要把轮廓搞清楚想办法研究它清楚以后熟悉了依个人西再把自己的感情放到那轮廓里那么画出来的东西很自然地流露了你个人的感情写形是手段写神是目的的绘画不能不要形而写神但要提高形的艺术性形就要有所变动变动是形神的有机概括绝不是随便变动变得不像把老虎画成了猫老虎的神当动师也画不出之理法是聚爱实之所谓了而不了不了了也然后能隄心玄化造化狂主

打碎理法是聚爱实之所谓了而不了不了了也然后能隄心玄化造化狂主
是捉不住了画面要用眼多中画用心多自然之理法画外之
变动的目的是在于概括又要用眼多中积累之画学泉源也两者融会之启进而以求变化理法

山水写生

观物与体象

张 捷

　　中国传统文人注重心之性灵，不为自然表象所制约，以精神的超越性来主宰心象，并将心之虚灵的无对性展开想象的自由空间，无论是诗歌、文学，还是绘画、书法都是借助物象而来表达自我的心性。如果言其"性"，常恒与"命"字相连，即道家所谓的"性命"，是自然赋予的生命意义，因此，不受观物的固定观念与俗见所约束，而是超然物象之外的自我的灵魂表征。张怀瓘在《山水纯全集·后序》中表述，认为人的"天机"是指"道"所赋予人的自然本性，由此出发，山水画家的心象表征便有了与万物共存的气韵，是物象之外的"心知"再现，而笔墨承载了天地之性灵，同时反映出对应自然万物的人文自觉，于是，不同个体"心性"的多元思维提供了观照自然的心理转换空间。正如北宋书法家黄庭坚所言"臻欲得妙于笔，当得妙于心"，山水画重性灵气韵的主导意识，摆脱了客观物象的外在纷扰，"心象"是精神卧游的自由驰骋，是自我情感的落墨写心。

　　山水画是自然观照与人文关怀的心灵迹化，"古今妙作，从于心者也。外境炫心，心感于物而动，两相神会，蕴为意象。于是发之笔墨，纵情挥洒，化为新境，斯乃锻炼操守而呈之艺术创作也"。笔墨的心象表征是"观物"和"体象"的对应性，心境观照中的语境，是反映外部客观世界的主观超越，其前提是尊重被观察的对象，保持对对象的客观态度，也就是说要想认知和了解某一事物，必须将事物看作是为了自己的艺术本质而存在的，客观性并非只是客观地看待对象，同时要兼顾主体精神。如果山水画的艺术思维全然不顾自然万物的第一感知，就会产生片面的主观空洞而带来偏见、幻想和异想天开。但这种以客观为主体的观察自然的方法，会导致两种可能性：一、心灵结构的单向发展，以致客观的存在价值超过画家的体验能力，从而不能作为被体验的对象而产生心灵影响。体验主体无法在对象中获得情感的超越，而艺术的价值判断则由客观物象来替代，画家就无法从外部世界移植更多的信息和内涵，只能停留在表面的状物刻画，就会导致"以物象物"式的描摹而缺乏内心涌动的生机。二、客观事物是在主体之外所体验到的，那么，本体精神可以超越被限制的实际自我而想象出一种可能性，但它无力将这一完全脱离现实的主观表达变成心灵的真正组成部分，也无法成为对应自然当中的有效笔墨动机。因此，山水写生中最忌讳的就是在应对自然山川时，只是接受事物的一般观望的行为本能，而并非是创造性的原动力。从"以物观物"的本相实对，到"以眼观物"的饱游饫看，再到"以心观物"的游目骋怀，是笔墨、人文、生命三重境界的递进和提升，"观物"与"体象"的是客观存在与主观意念的转换和重构过程，如果只是"我看到了"而并非"我感知到了"，那观察自然就缺失了"天地与我并生，万物与我为一"的"虚灵明觉"，以及"心有多大，天地就有多大"的无限超越。所谓"心象"是由本心体验出发，而又超越事物表象与心物契合的双重价值观，亲和自然本

真又与创造者心性相吻合，"胸中有丘壑，笔底现云山"，面对自然山川的"丘壑内营"是对客观物象是否符合主观情感需要所作出的心理反应，它既是唯物的又是唯心的，是主观意念和客观存在的统一。而心境的差异性决定了写生实践中笔墨语言的多元性。

写生为因，创作为果。山水画写生是心灵的感知和变化过程的"迹化"，是观照自然的情感记录。自然形态的客观存在是语言图式和笔墨冲动的来源，从实际的、因果的秩序中抽离出来，不仅仅是为了感知物象存在而还原形貌特征，而是笔墨思想生成的源泉。人类情感的精神活动范围非常自由，它可以是真实的，也可以是想象的，可以是形象逻辑思维，也可以是意象抽象思维，因此山水画的写生就有了对景写生、记忆写生和文字写生等多元形式。而中国山水画写生的意象表现形式，在追求形神兼备的同时，也注重寓意抒情，求象外之意，借物达意，给人以画外的精神联想，而并非单纯的客观描摹。这种重"传神"轻"状物"带有人文理想的笔墨追求，具备了对自然事物的感悟力和洞察力，其前提是需要对自然和笔墨双重智性的积累与转换，在客观上要充分了解大自然气象万千的"物理"知性，主观上实现笔墨技能和自我艺术态度的"情理"转化。自然物象是客观的相对稳定的表象概念，而写生中主观意念的"物随心移"是动态而变化的意象理念，是情感笔墨记录最为真实的生命状态。山水画的"天道"精神有着强大的内在力量，它对"天地与本我"之间的思想资源提供了无限的依据和可能。"知性"和"正心"是天理往返回归本源的山水境界，它具有包容世界万物之品质，笔墨从心，于笔墨不到之处立言是观自然、立本心的修身立命的根本，是宇宙情怀、生命本体的原动力和无限超越。通过认识自然来建立自己精练隽永的笔墨语言和境界追求，从而传达自己对客观事物的主观知性和精神本质，抒发思想，寄托襟怀。而"意象妙得"又是建立在体验过程中对自然表象的真实而概括的观察认知的，故能因景生意，因意立法，而富于灵活多变的笔墨形式语言，这种"独得于象外"而超乎自然的以意命笔、借笔达意的手法，是对景写生中最为重要的人文取向，自然界的繁杂景象已被个人的知性体验去掉"枝叶"，剩下的只是那些已让心象迹化了的精神本质的东西。山水是因人而异的风景，是世界观的山水，也是求道者的山水，意象表达是从自然形态中摄取万物性灵的人文关怀，是本体精神凝神遐思、妙悟自然而超越万物的崇高审美境界。

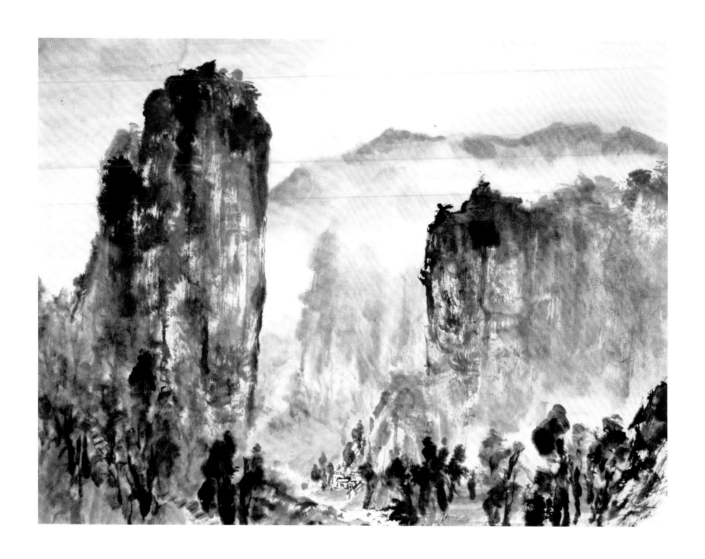

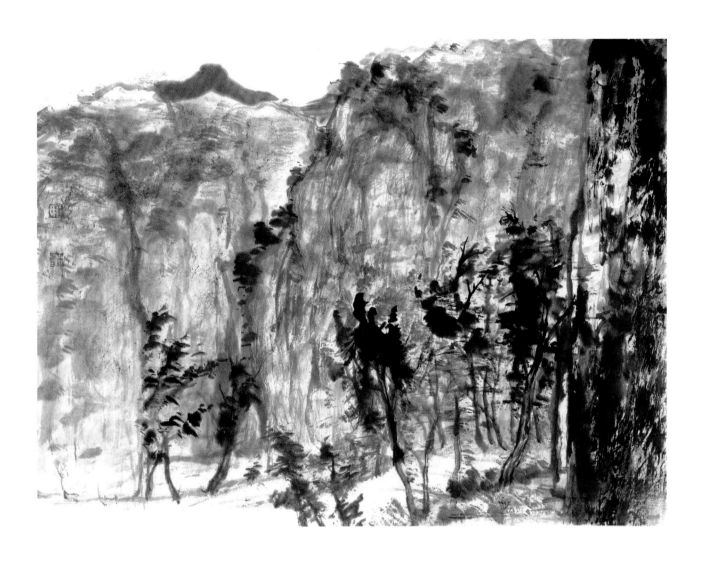

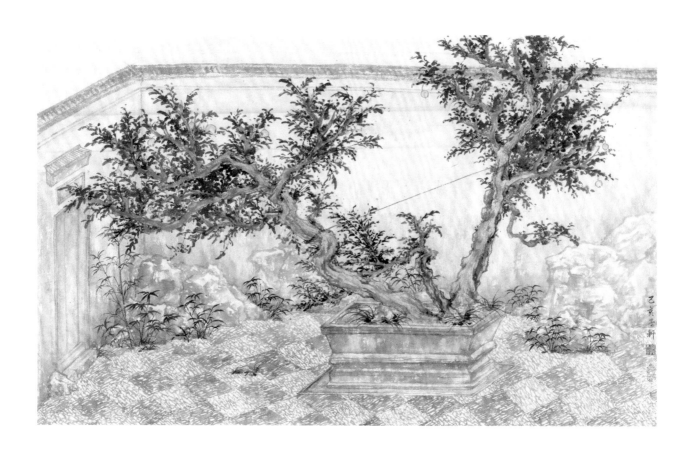

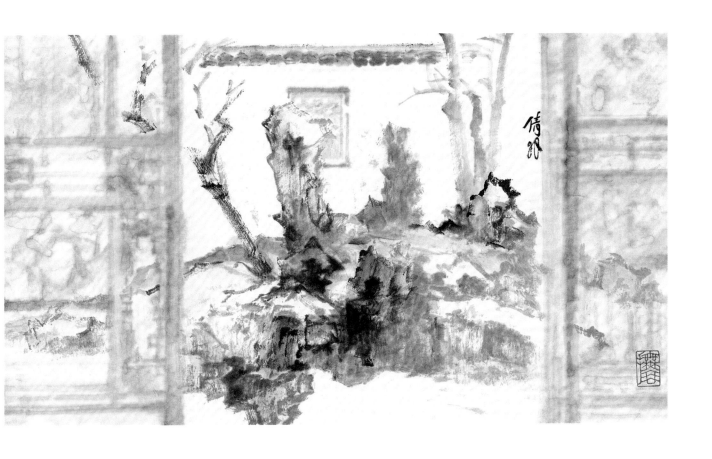

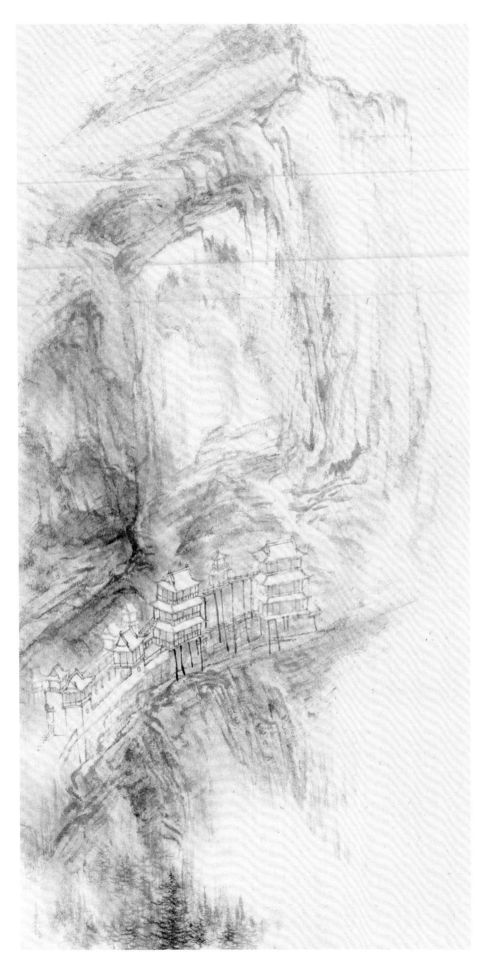

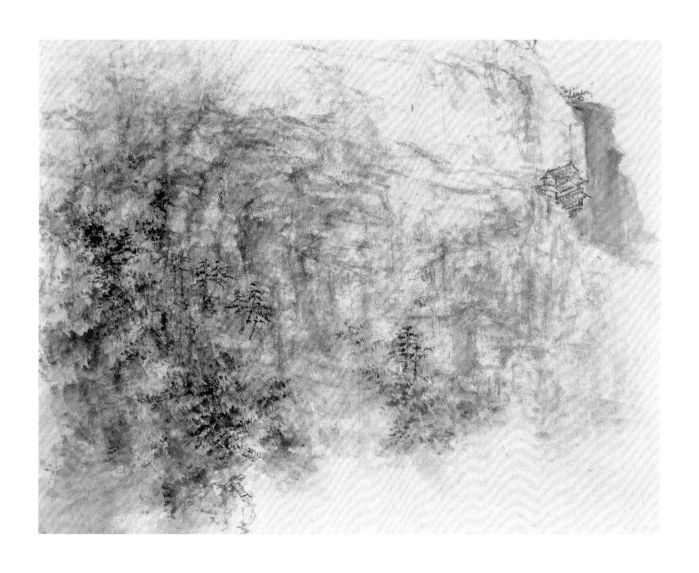

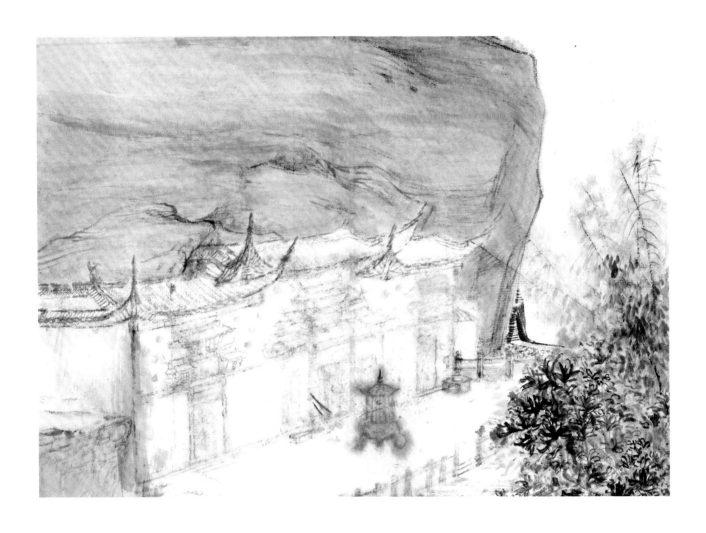

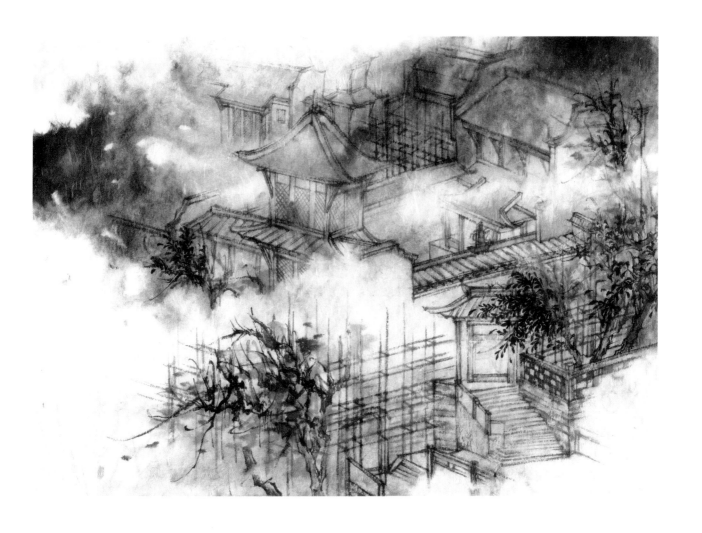

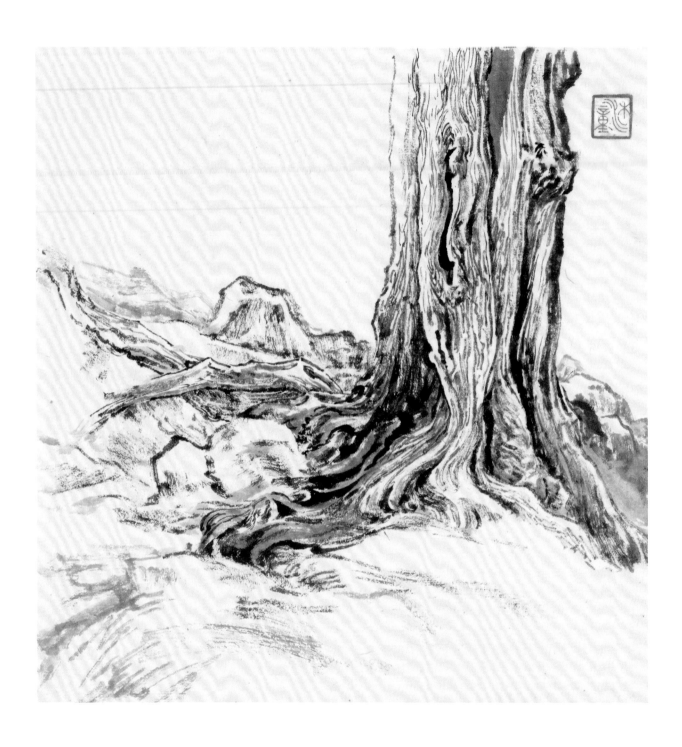

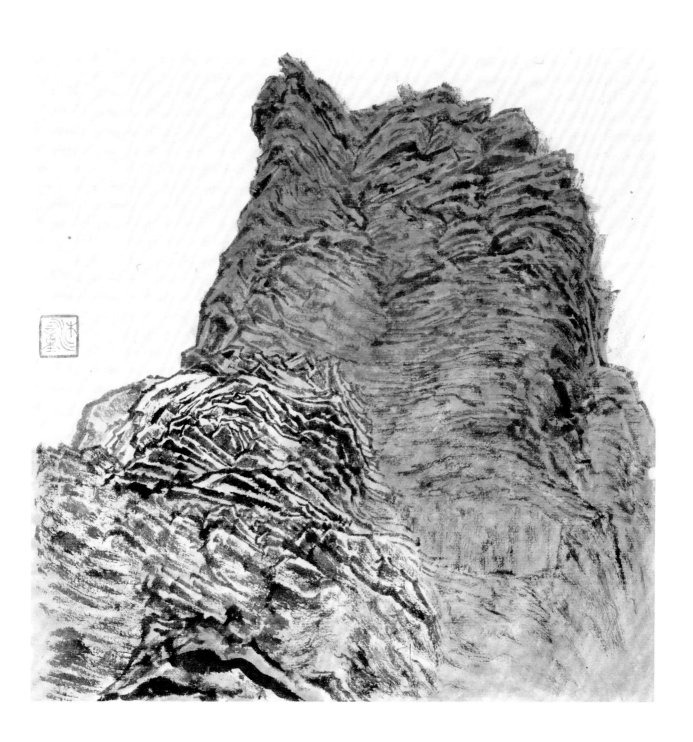

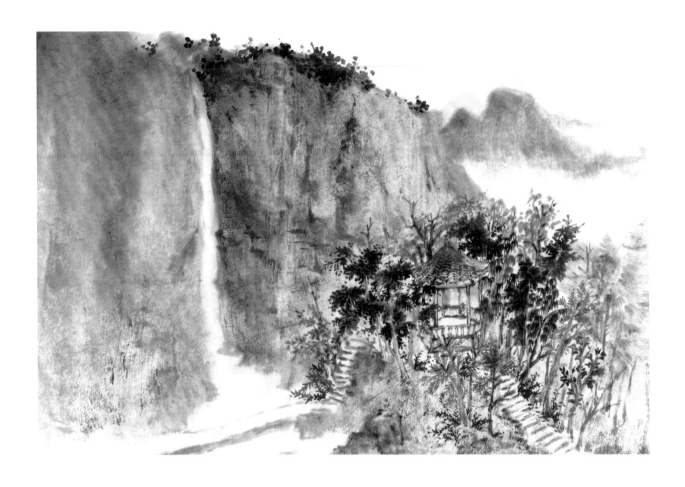

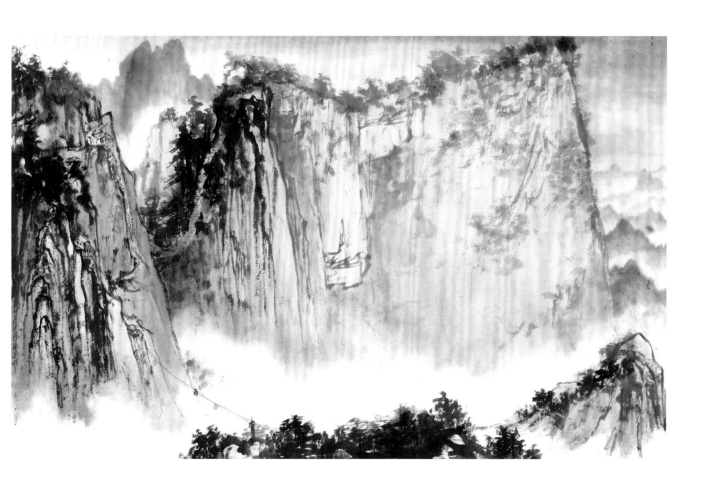

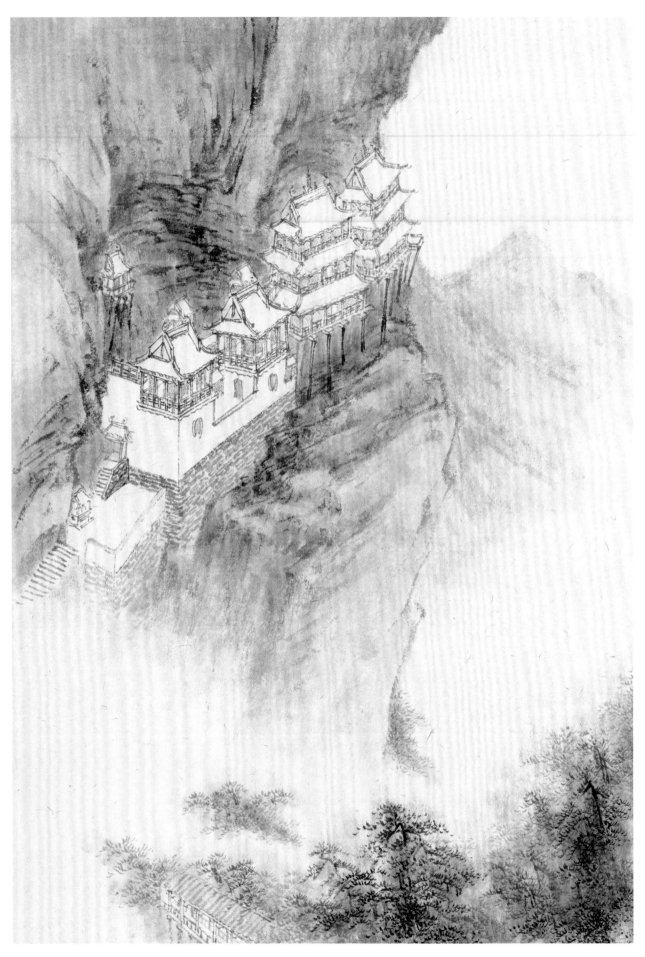

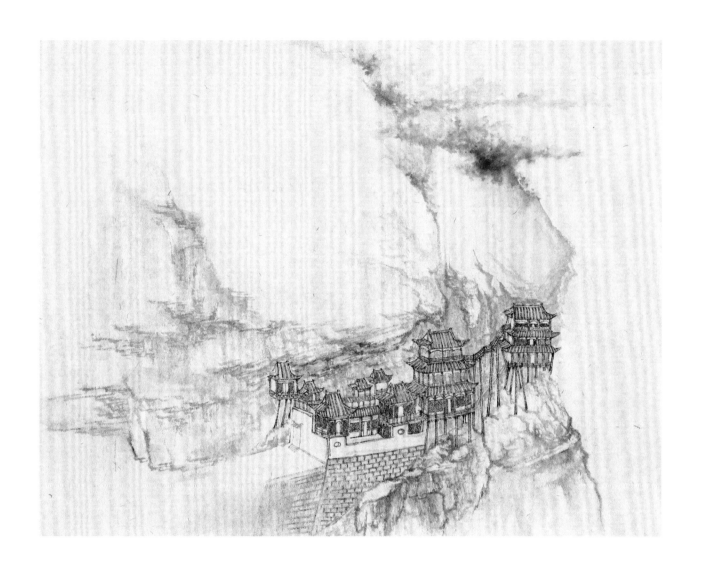

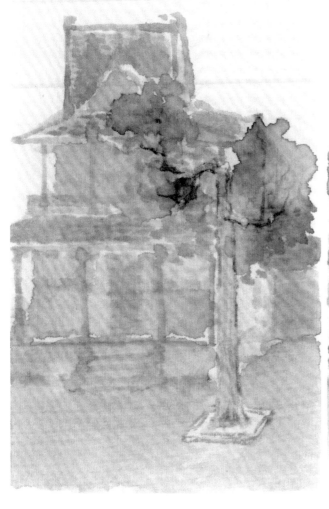

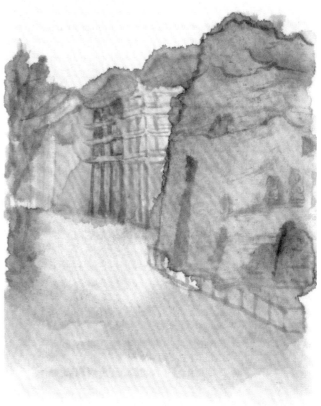

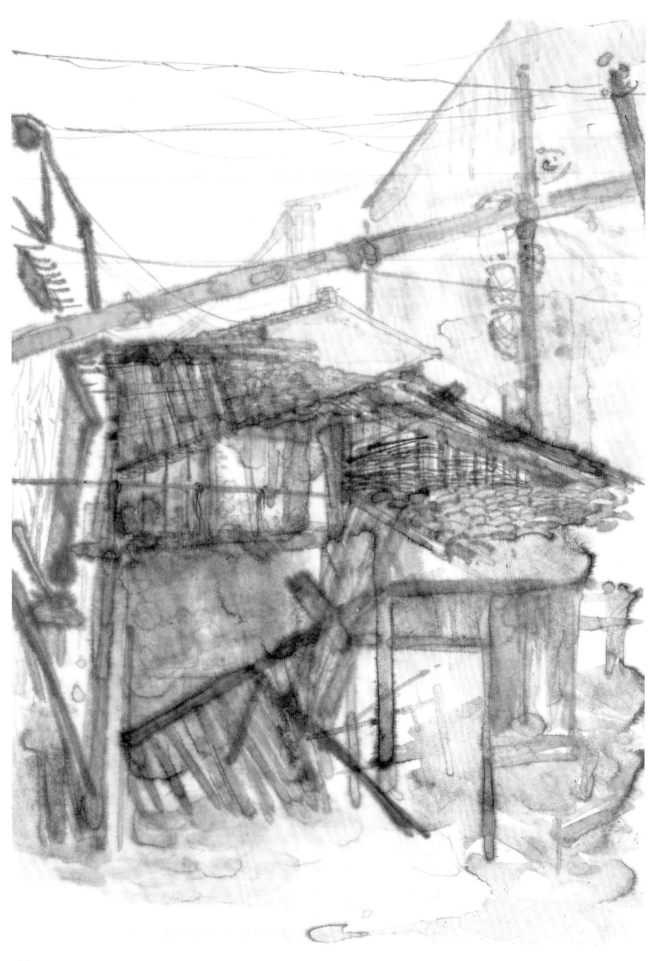

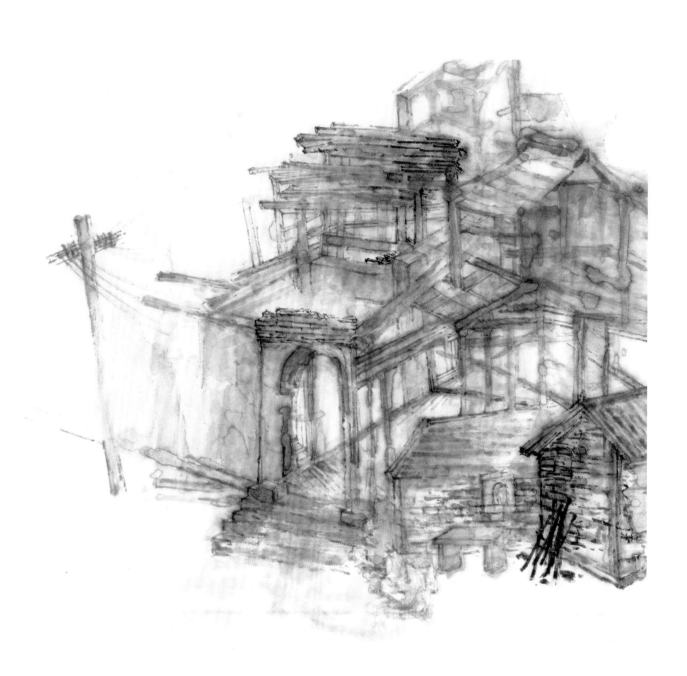

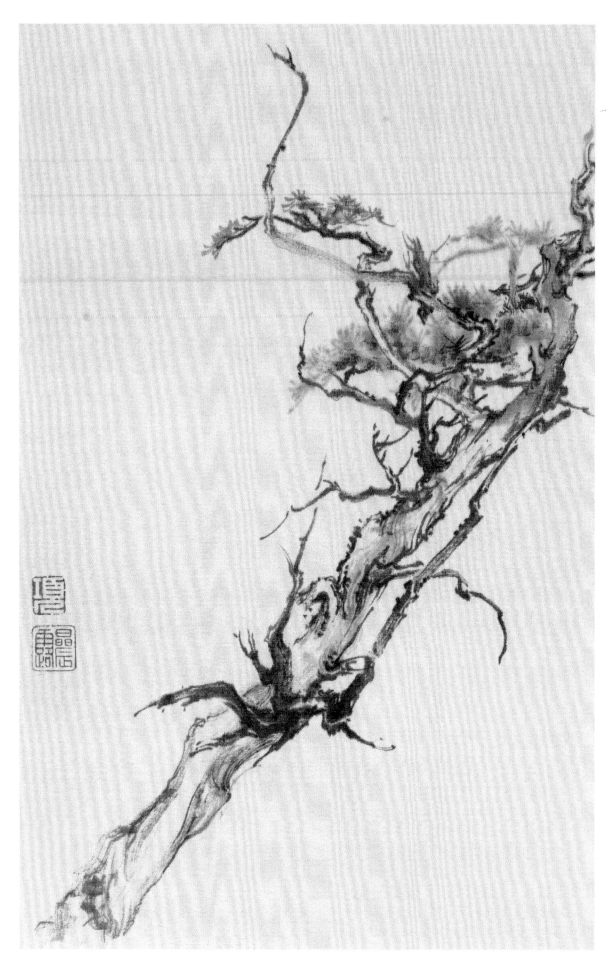

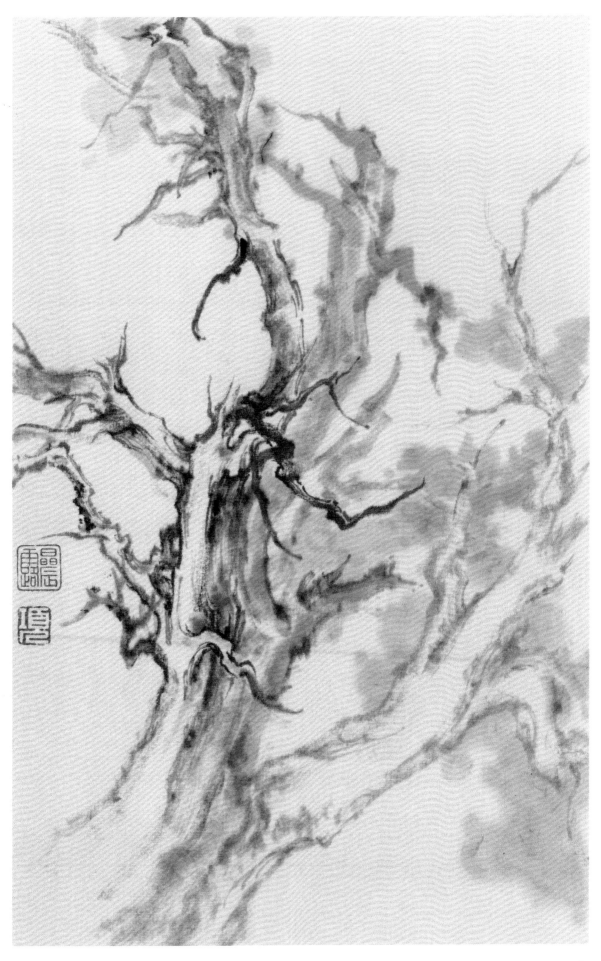

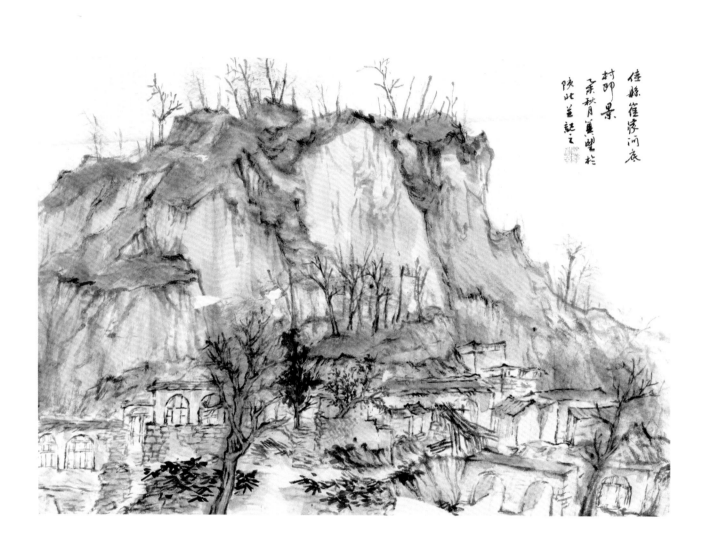

佳縣筆家河畔
村邸景
辛秋月寫生於
陝北□記之

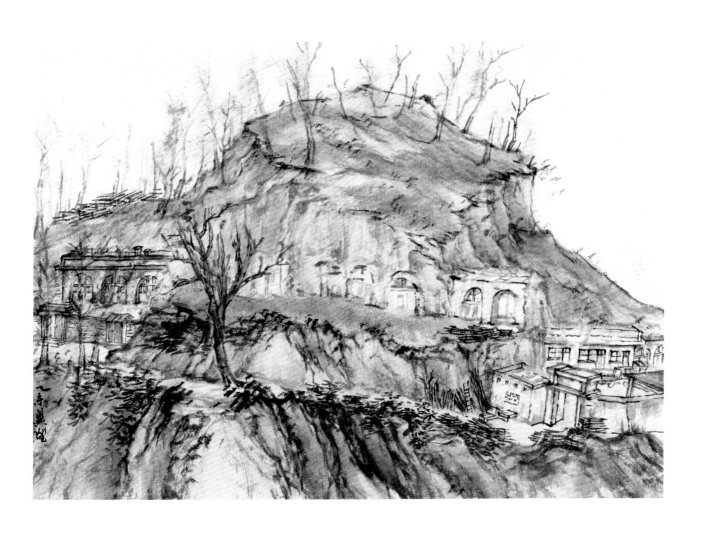

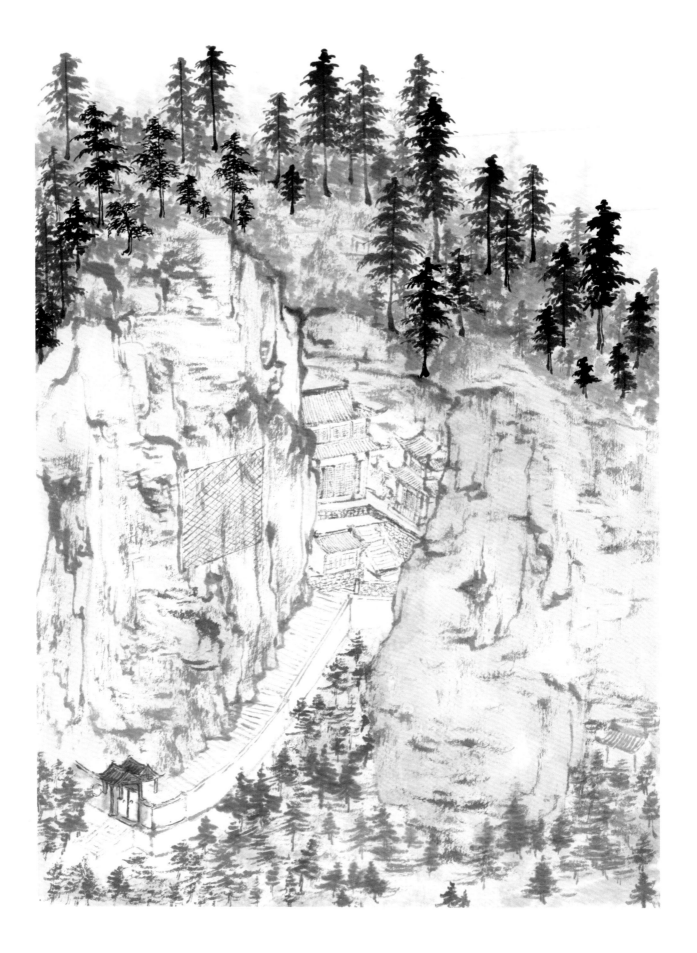

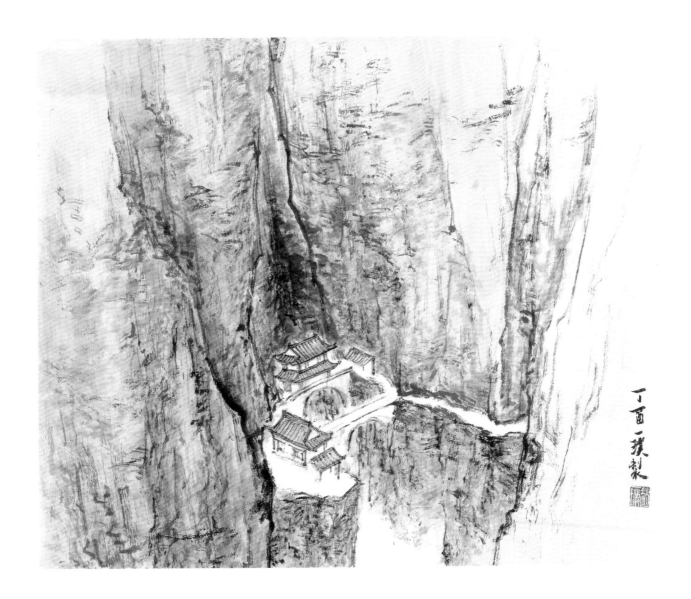

丁酉一璞制

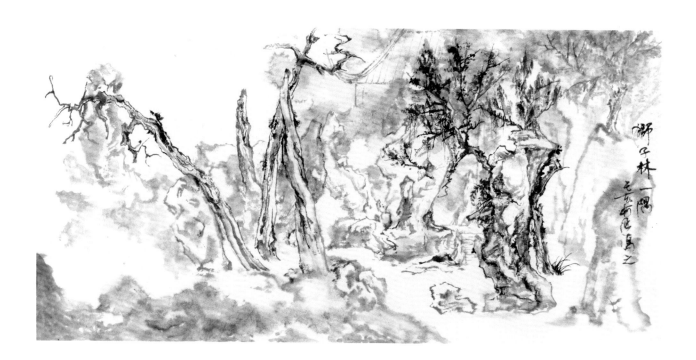

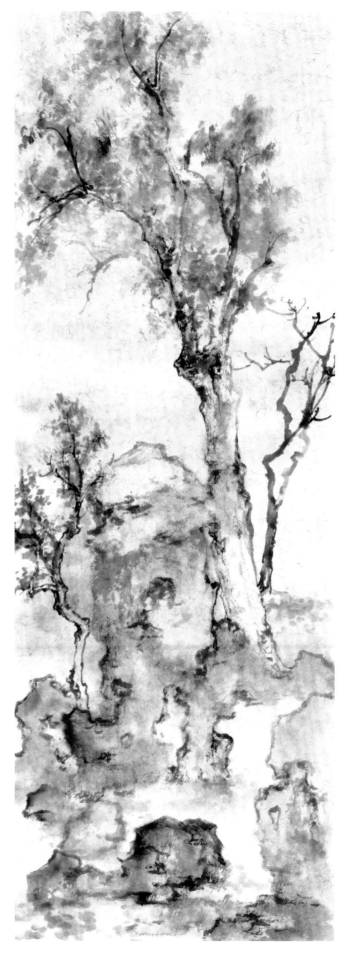

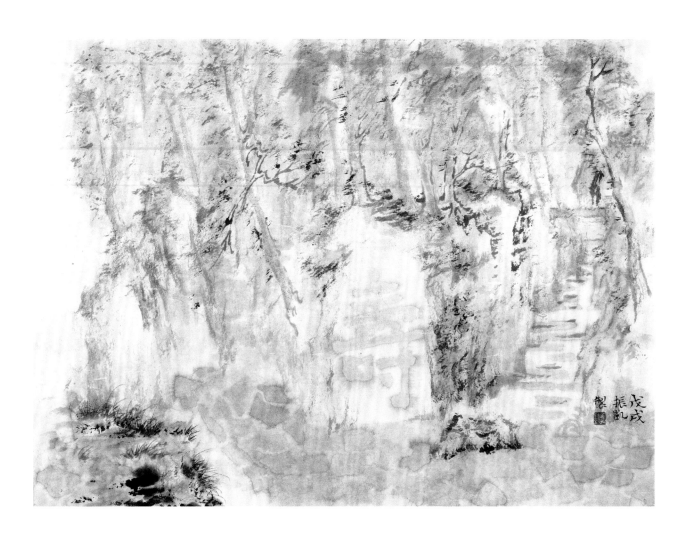

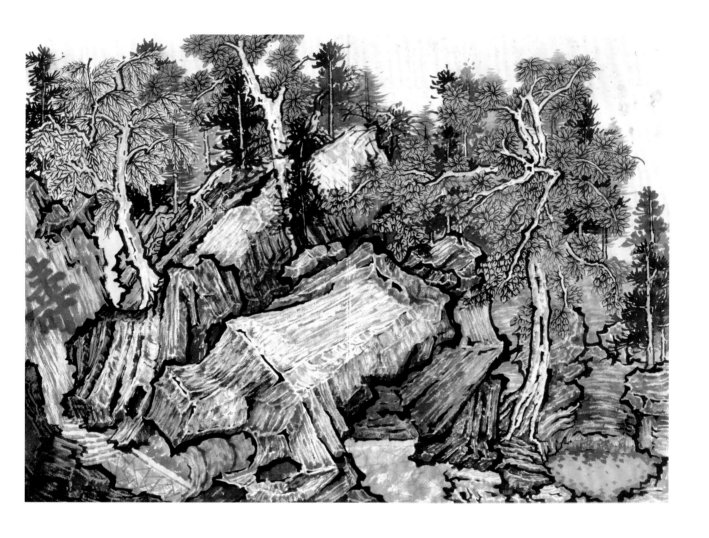

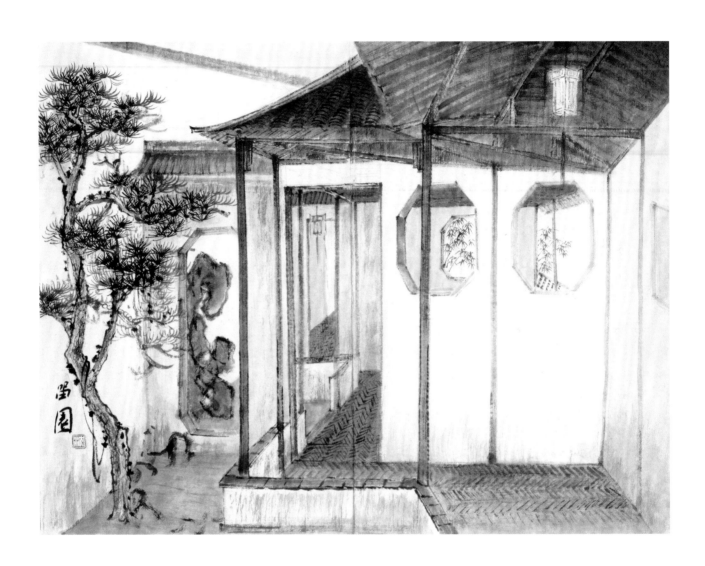

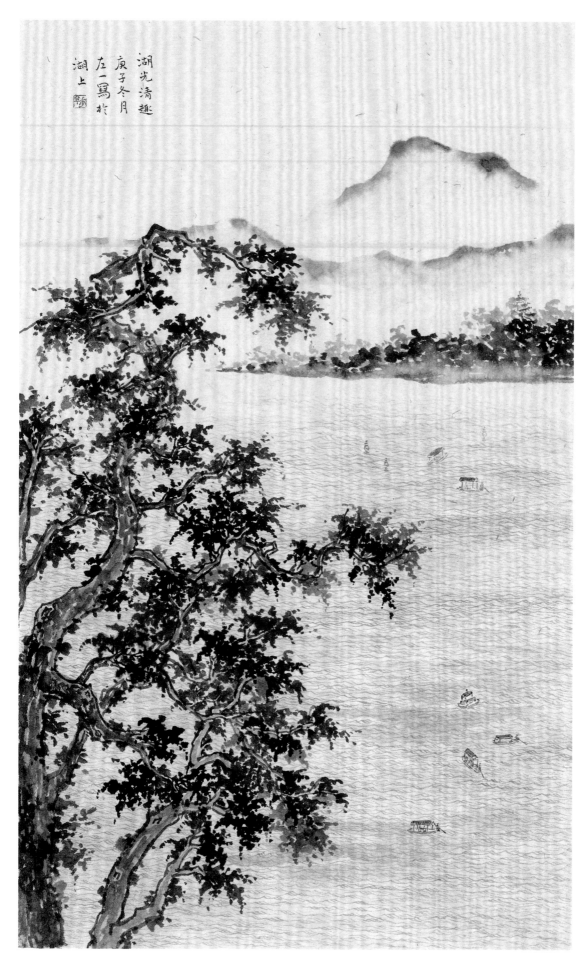

湖光清趣
庚子冬月
左一寫於
湖上 [印]

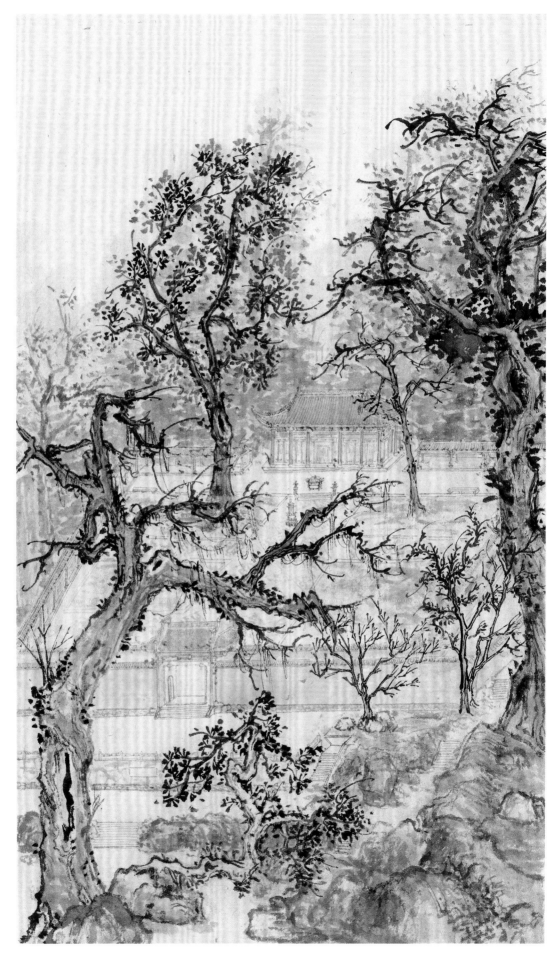

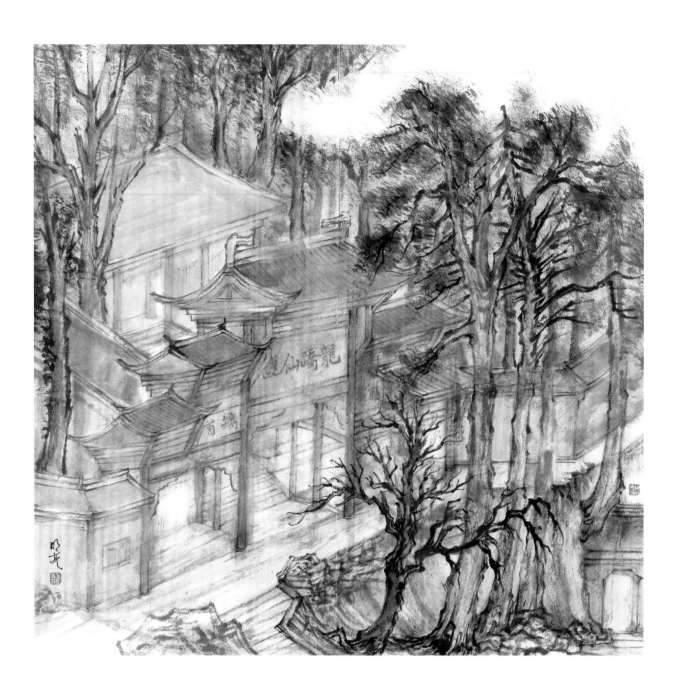

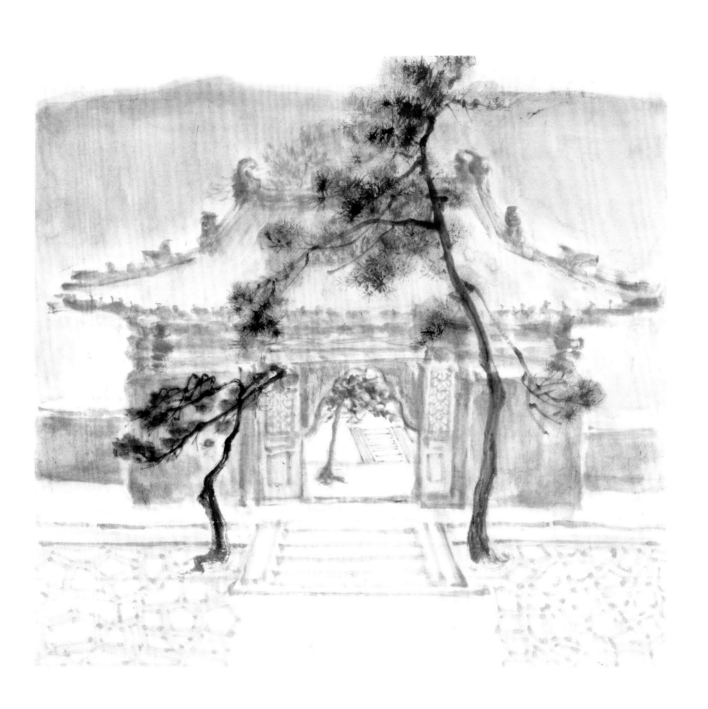

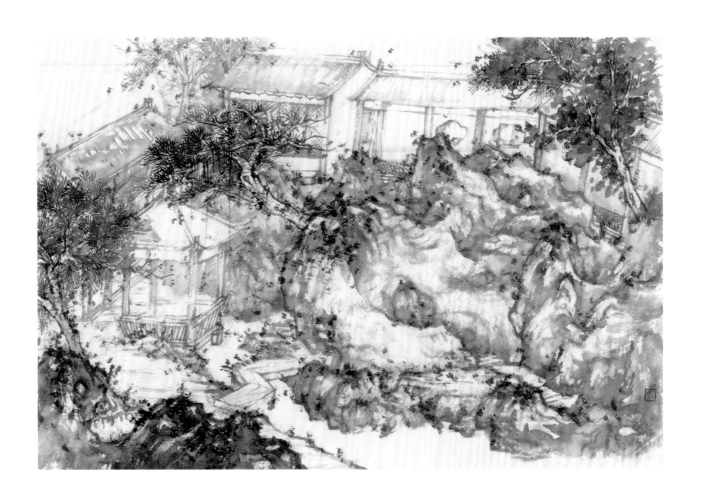

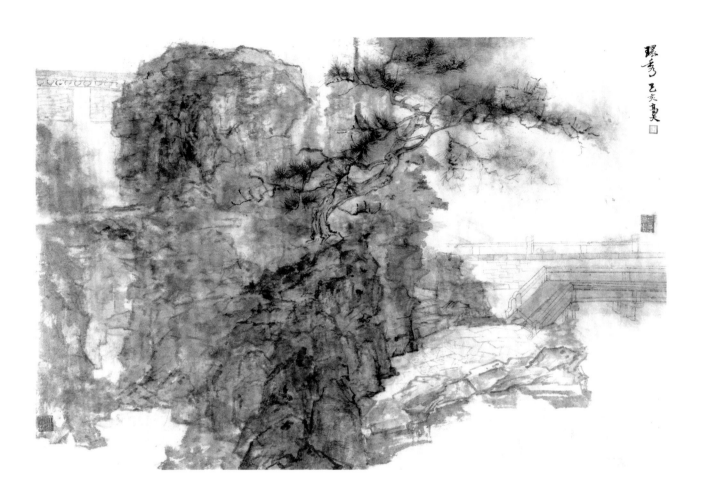

環秀
乙亥畫吳

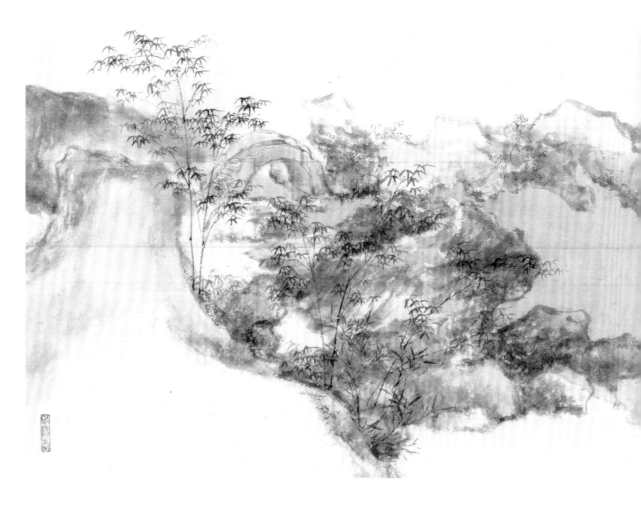

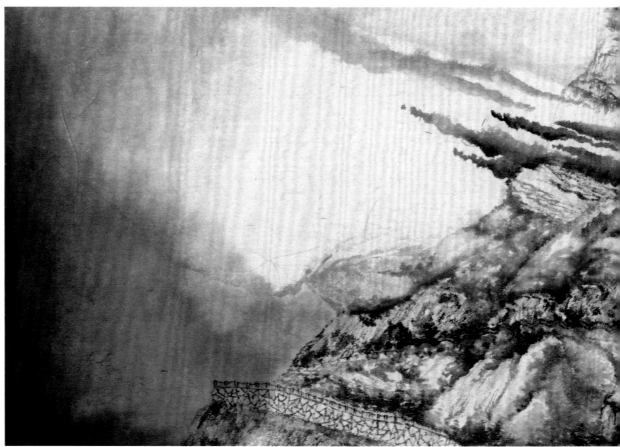

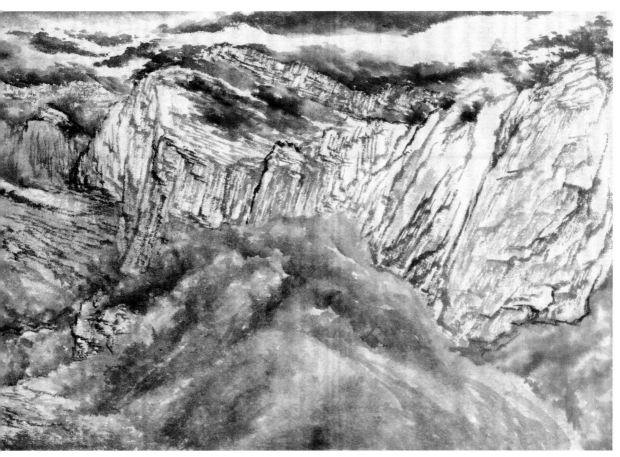

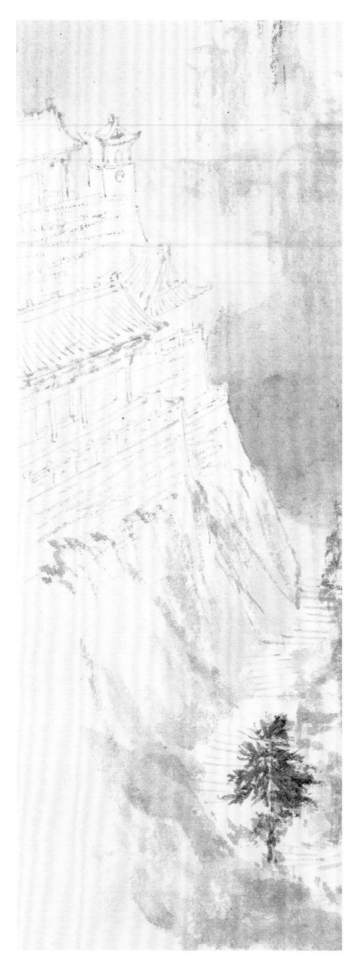

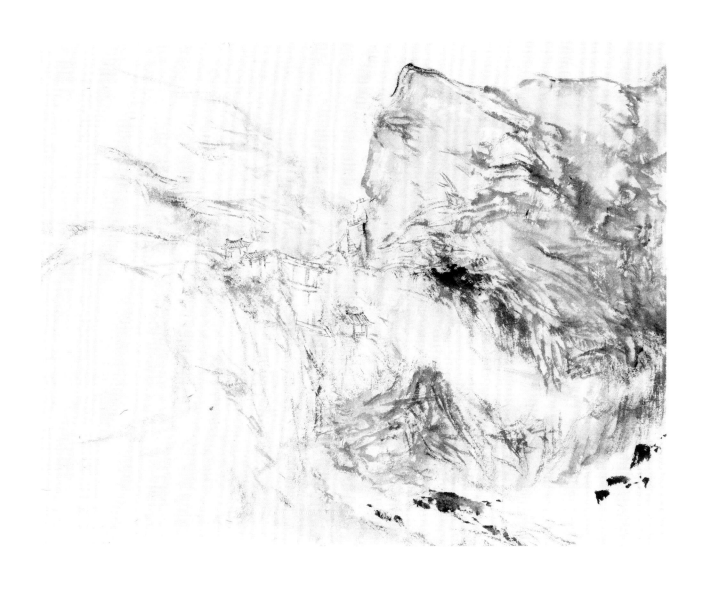

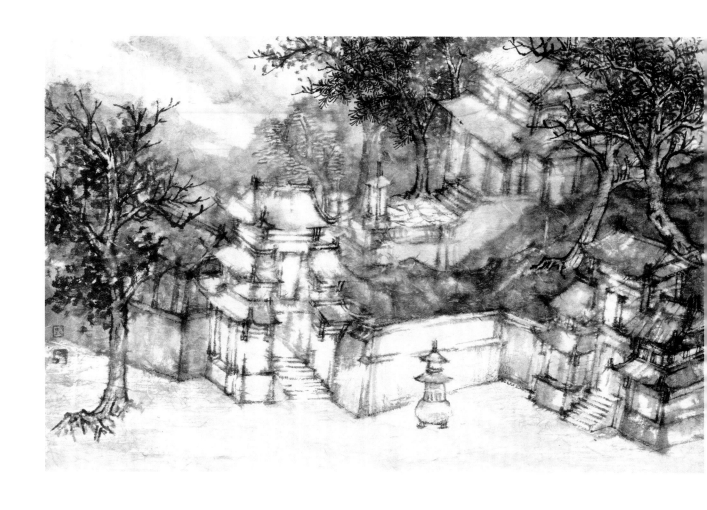

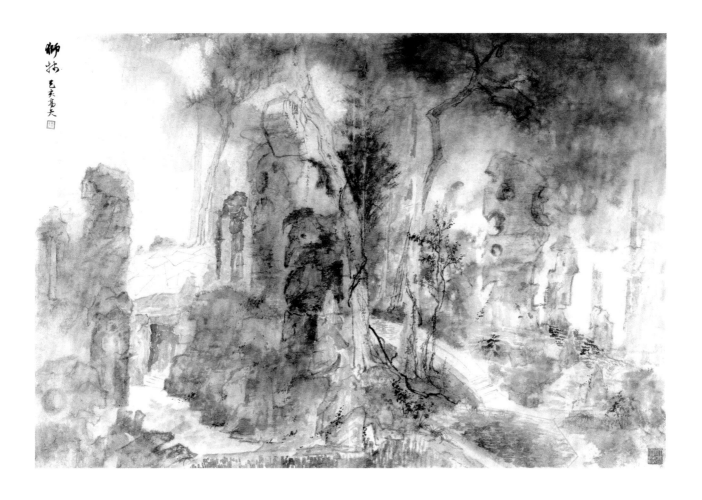

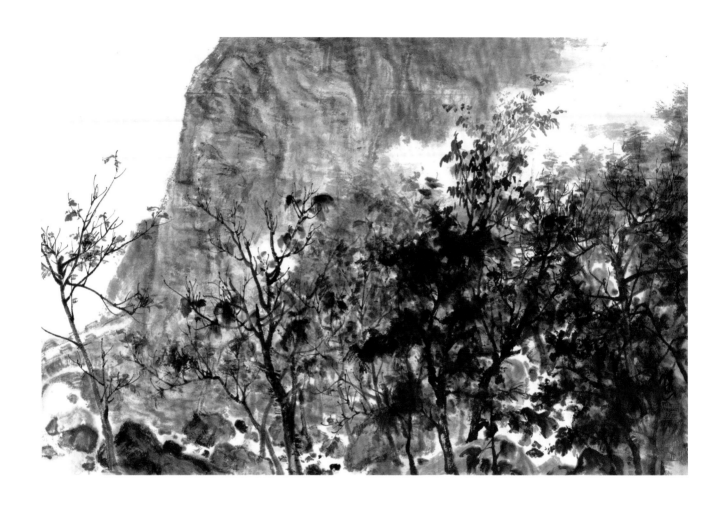

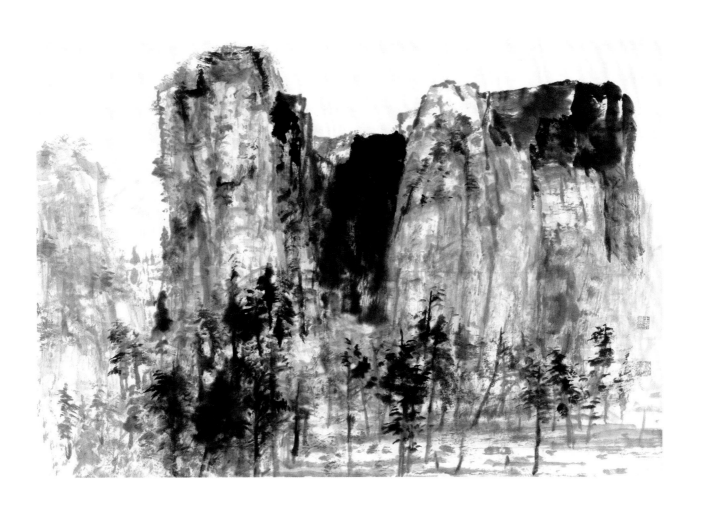

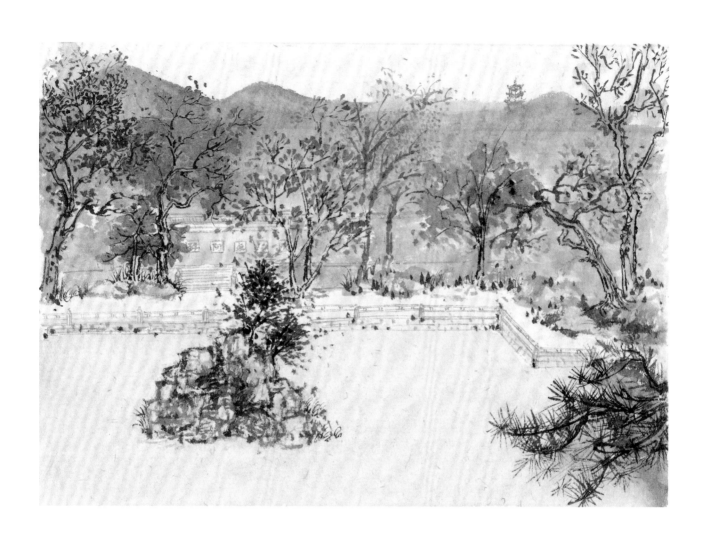

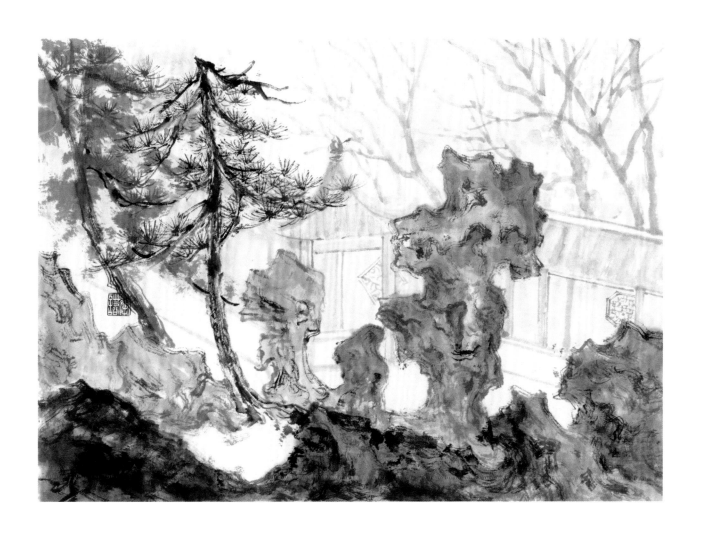

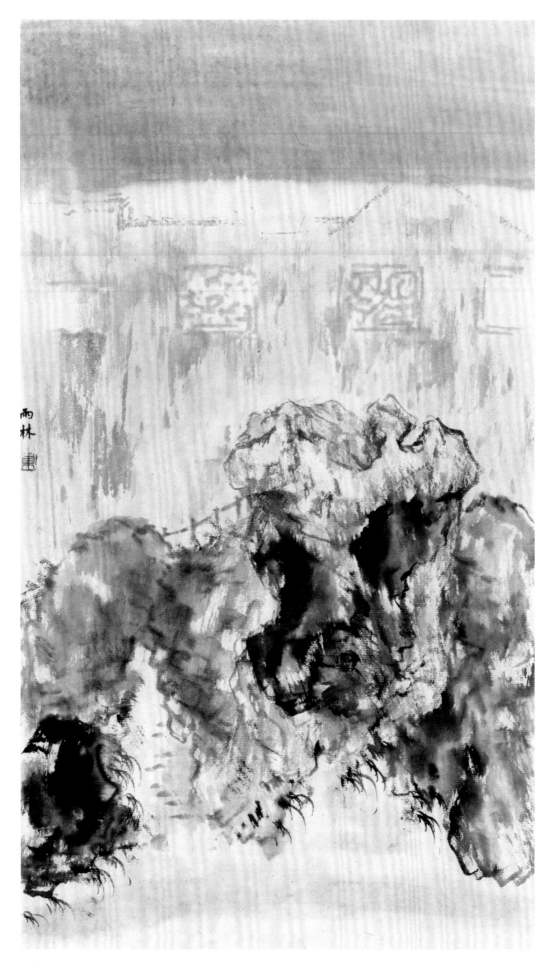

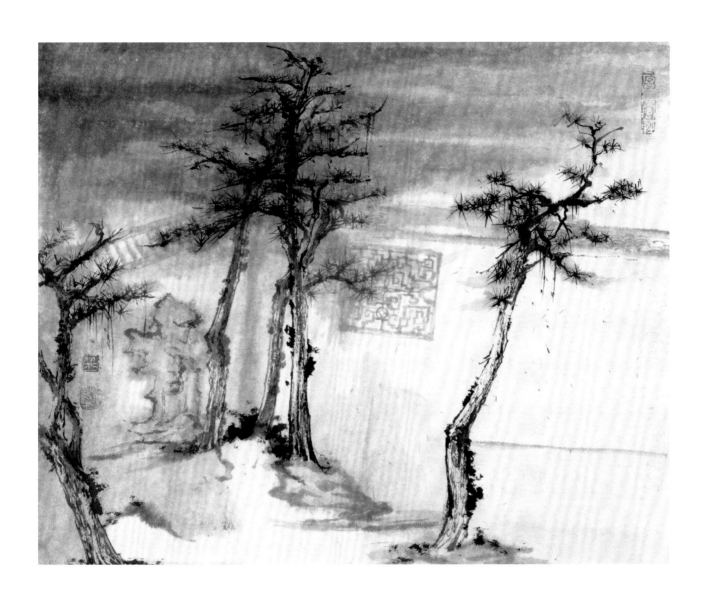

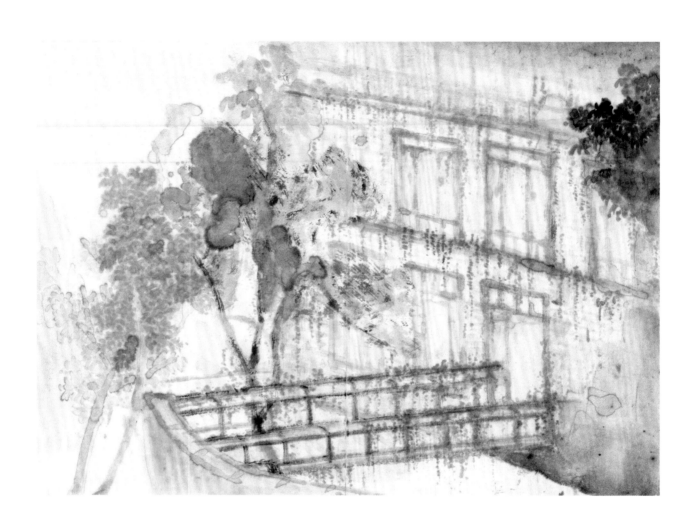

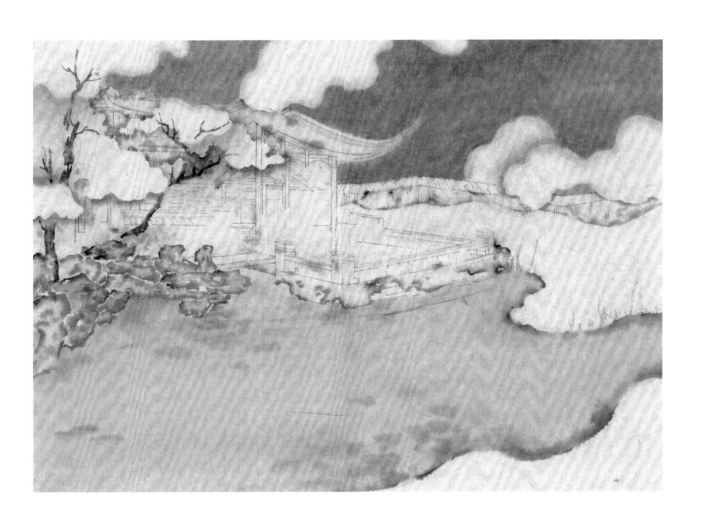

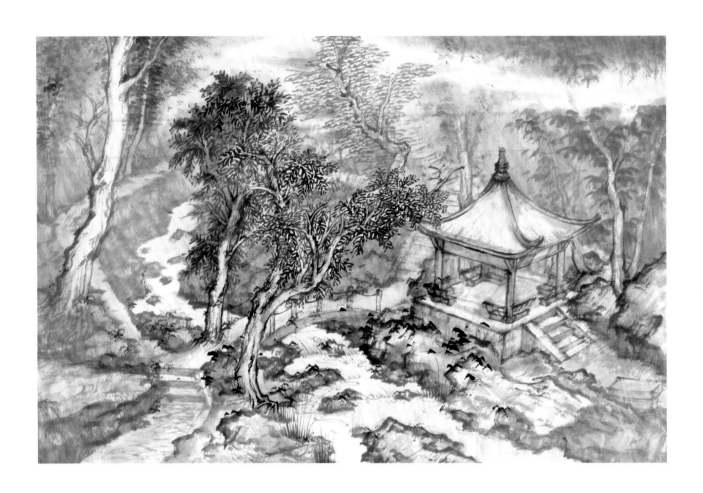

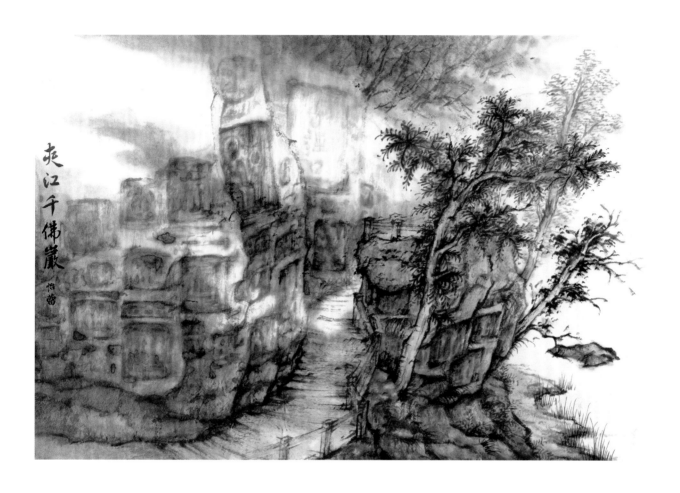

夾江千佛巖

怡蕾

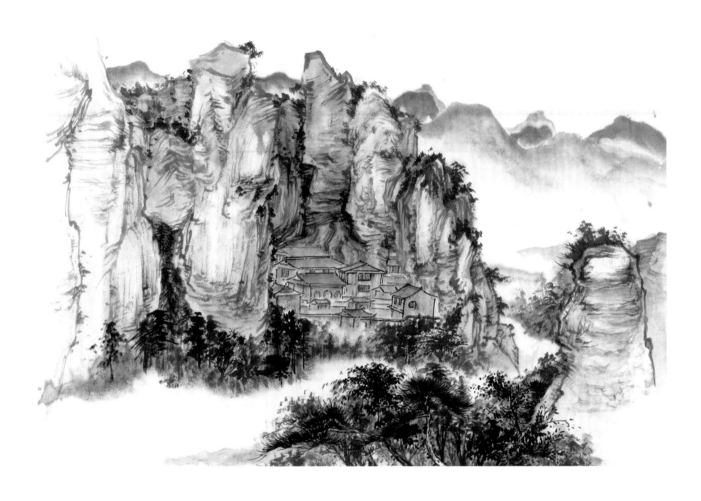

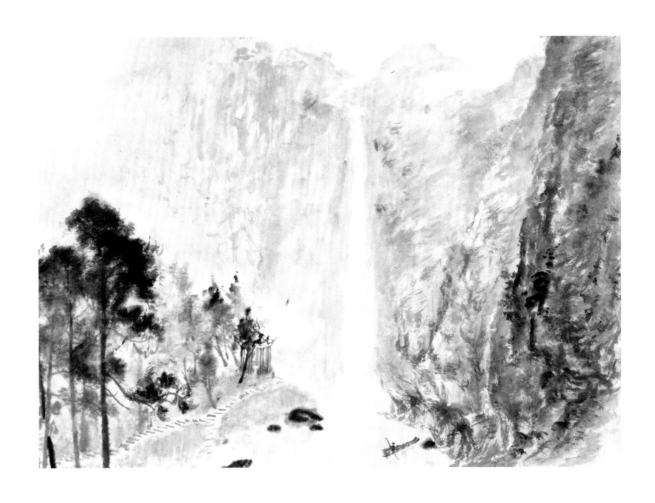

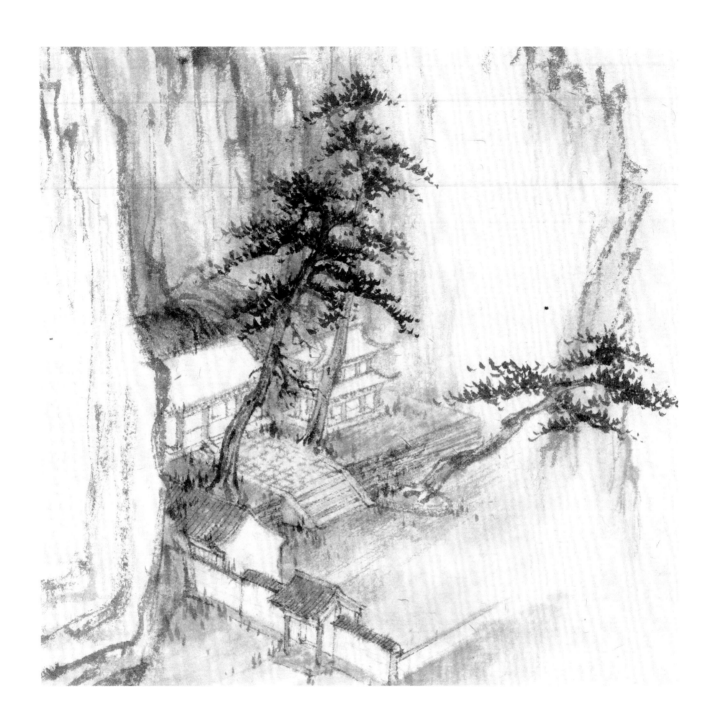

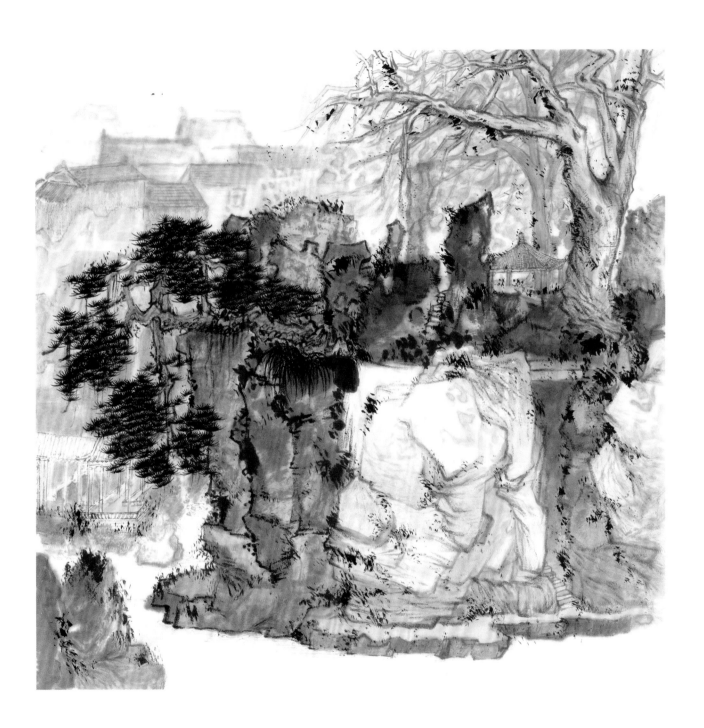

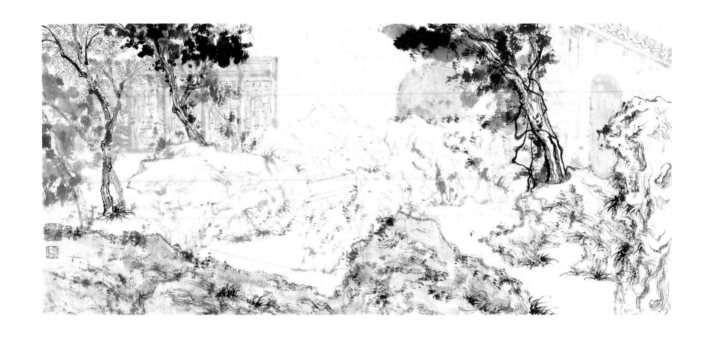

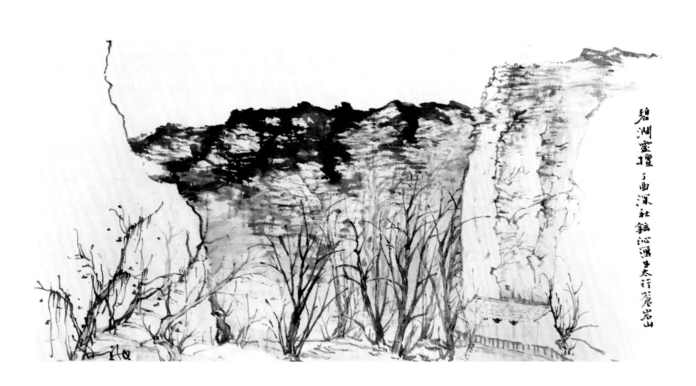

碧淵靈壇于曲深处鎮沁陽先太行蒼岩山

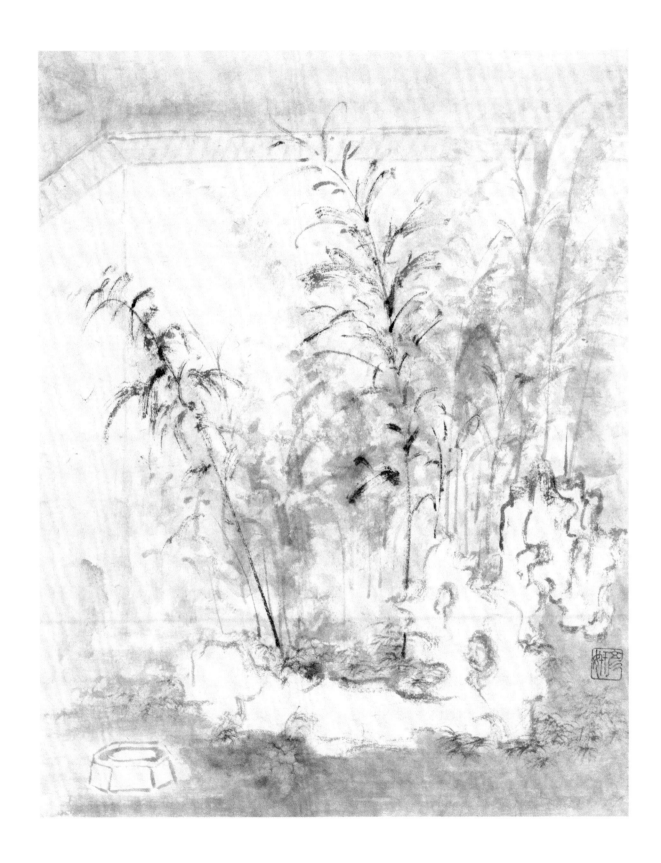

山水专业学生写生心得

叶阮晨

见月记

余自泉塘来岩上村已逾半旬，日日写生颇未得意。是日飧毕，心懒甚，不欲弄笔，遂与包湛之出村缓行。村外山路缘溪，婉转入深岙中。其时夜月方出，时在竹间，时在岭上。人声灯影，随行渐黯渐绝，而月色徐徐明矣。柔光溢谷，人影在地，山间竹柏皆垂首无言，但闻虫声唧唧，滩水潺湲而已。

复行数百步，不值一人。夹道夜山沉沉然如积墨成，山间溪潭亦黝邃，唯溪岸沙汀，夜光返照，弥望一白，宛被霜色。余二人于是皆默然，因蓬径下滩头。至开朗处，如入雪地中。于时鳞云半散，星河满天，月色朗照，四围分明可视。水滨亦为光彻，澄莹见底。水裔石崖耸峙，其上松影，石影，月影，星影，及余二人影，一一俱收潭中。以余在杭城，曾未见夜光之清朗如此也。岂灯火盲目欤？亦天地不与庶人争辉欤？远山峥嵘，芦荻瑟瑟，前人所见，盖亦同此。余心忽有戚戚，始知古人之所以爱蟾光也。

归途遇数人执手电于月下行，而大谈艺术者，包兄哂之。想古人亦有提灯夜行者，旅夫走卒耳。词客骚人，或不待此。

石桅岩记景

石桅岩在永嘉县境，鋈岌夷起，势颇雄奇。余以为不类石桅，而如伟石笋。岩下团栾多幽竹，又有曲水清敦凝碧，深虽丈余而底犹历历者，堪名绝胜。绕岩行，彼岸夹溪亦皆佳岫，或壮厚如汉唐武士，或巉刻如管城新毫，又有体势开张如鹰展翅者，尽象极形，一一悚目。

岩后有渡，唯一舟可通往来。升篙点岸，轻舟剧去，行若浮空。舟影落溪底，影间时有银星闪忽，盖沉鳞翻泳耳。风拂平流，觳波起灭。左右石崖逼合，嵲嵥俯临，相对无言。但闻兰棹拂水，空谷音回而已。至此无声之境，而言语俱为所忘矣。

已而舟行出谷，豁然入一大湾。澄波青荧，沙汀白软，前有古枫杨林。于林下舣舟登岸。顾望石桅岩，如一名士免冠而坐，气宇自不凡。《中庸》曰："君子中立而不倚，强哉矫！"其此之谓欤？

过枫杨渡，缘溪行，数里皆石滩，一无人迹。漫滩芦荻，茂如紫雪，掩映崖脚回渊轩洞。行至此，想识俱灭，岂复知身居何处，我为谁人哉？但有"渺渺茫茫兮，归彼大荒"之意而已。是日九月戊戌，蚩尤塞空，归作此志。同游者，包湛之，项晨露。

二瀑游记

九月十四，余往雁荡西石梁观瀑。瀑在野山中。缘溪入山，但见焦蓬满渚，乱石俱出，断不成流。道逢土人野老，皆曰："是水枯之季也。"余大憾，兴会由是浅矣。忽闻萧萧簌簌，惊为瀑声。徐而又止，方觉风拂竹海而已。

更前行，至水穷处，悦闻风竹之萧簌复起。然四顾乃无摇曳，但见一潴潦粼粼。其后绝崖上有

深壑，壑右石壁峥嵘卷出，若抗袖相掩，但可就一面内窥。知此即西石梁瀑矣。循壁以观，果有大滝如银丝数缕垂其间，婉转聚散而下。余踏石过潦，至壑前，攀瀑脚小叠濑而上。壑底乃一潭眼，止方丈，其水粉碧通透，如厚琉璃嵌其心。坐卧潭沿，仰观瀑口，其落也祁祁，布散若珠帘。偶因风动，白汽腾漫入青空，飘忽若云生，真殊胜也。

因语湛之曰："余今始知水之所以为山灵也。夫天雨时发，而蕴之山石草木。草木吞吐以为汽，汽以成露，露以成涓，涓以成涧，涧以成溪，溪遇断崖而成大瀑。所以久旱而不竭者，以一山之力供养故也。可谓非灵气之所钟欤？"

久憩瀑下，过午而返。日烈甚，折道往梅雨瀑。盖佩弦公尝志游仙岩梅雨瀑，共此名者，不可不谒。道中多人家町畽，鸡犬相闻。极望两山耸峙如屏，相对如阙。既入阙中，遥见巨崖探出，上悬一水，短细如银针，以为无甚可观者。然空谷无人，悄怆幽邃，步不待思而前。近崖下，忽觉丝雨清凉扑面。就日影以视，霜如霰如，浮空盈谷。盖水击磐石，散飞漱玉，流风其拂，时而东西。崖下遍地蒲草蒙茸鲜茂，中有一石台如道场，未知仙人何年坐此。

此岂可语之境哉？想佩弦公来游，亦复不言矣。叹赏而归。

竺　矣

"我怎样才能最顺当地上山？"——

别去思忖，只顾攀登！

这是我翻《尼采诗集》看到的话，针对我现在的状态而拿来送给自己。

我在写生的过程中，想要尝试的技巧太多，思维过于发散，反而显得有些杂乱，没有办法去追求画面的深度。虽说尝试不同的风格目的是好的，但我本身就有太多的短板，过多的变换不利于提高我处理画面的技巧水平。我现在仍然不会熟练地丰富画面，好多的画都在后期的加工中废掉了，而我注意力过于分散，有时会无法明确我画这幅画的目的，为画而画，处于一种非常被动的状态。这种状态是很不好的。

山川相连，树木相生，河流相会，人类相存，万物皆有各自的生存之道。我敬重它，并为之着迷。我很想达到的状态，就是能包容接纳这一切的道的状态，是在阴影中伏行也能发现光芒的状态。当然这就是像讲天真的大话一样了，在此一提，请一笑而过吧。

金家喻

作为一个生于江南长于江南的画者，我对苏州园林是再熟悉不过，有一沓与园林假山石合影的老相片，却从未以一个画者的角度去认识园林，这次有幸随朱红老师从专业角度认识园林。

因为熟悉，所以在已有的视觉印象和经验的基础上，还需用全新的视角和心态去介入园林。带

着朱老师出发前的叮嘱：要增加对景的感受性，把新鲜感表达出来。进入拙政园，是扑面而来的水墨气息，没有一丝秋日干涸的迹象。曲尺型的狭长水面，围以水廊，任高低曲折，自然断续蜿蜒，韵律十足，一切转折、角度都显得恰到好处，稍稍偏一些都显得不顺畅。它与自然环境结合紧密，似乎与水抱团，透过水，可见隐隐绰绰的廊；廊上又掩映着光下水的灵动和通透。第一次对水廊这么情有独钟，也许这就是新鲜感。水廊一体，也是我后期创作中执着于表现的主观想法。

对狮子林的感受是"谜"，叠山造屋，奇峰怪石林立，给人以层峦叠嶂之感，置身于繁复的假山中，如入迷阵。整个假山的构造和路径在我心中至今还是个谜。为林立的怪石惊叹的同时，也为自己的写生而担忧：如此大体量的可用笔墨表现的假山，应该怎么处理呢？针锋相对吗？朱老师在现场指导时提出过一个建议：可以采用特写的方式表现一组景。顺着思路，置身于假山中，寻找具有表现力的小景，在能力范围内，把景物最直观最现场最舒适的比例呈现出来。这又牵涉到老师强调的另一个要点：步步移，面面观。画画时的观察点是不固定的，不受限制的，出现在画面上的物和物体位置是根据画面需要被组织进去的，在你视野中的物体如果在画面不具有有效性，那么可以被省略；物体的形态和势也是经过各个面的移动、观察和筛选之后才进入画面的，这些都需要画者的苦心经营。组织画面——大概这就是老师强调的速写重要性的原因所在。

在画面中最易被忽略的路在造园过程中是被仔细营造过的，所以这些细节值得被思考是否进入画面。在苦于不知如何表现一条路穷尽转而进入山洞时，老师提出用石子路石子的摆设方向的改变暗示路方向的改变，是让我为之惊讶的，从如此含蓄的细节着手，极具意境。另一个让我印象深刻的点子是用藤表现假山石的结构，藤从后往前绕出或者藤从蜂巢状的洞中穿出，有意在表现假山的空间结构，也是极富趣味性的。这些细节的表露是之前的绘画创作中从未涉猎的，充分利用了造园过程的巧思和自然的精微构成画面需要，以小见大，增加画面生动感。

在虎丘的风壑云泉，老师提出画石壁的正侧两面，传统国画一般只表现山壁的正面，侧面是被省略的。虎丘近乎直角的正侧面转换和方形石块堆砌是极特殊的，在传统之上，可以做补充。石壁上雨水冲刷的痕迹和苔藓也很有辨识度，老师又指导我用《早春图》拖泥带水的画法表现。用传统的技法表现传统未表现的方面，包括用笔墨对山石上光影的实时捕捉，是对传统有利的发展。我认为"师造化"应该贯穿于山水画中，强调对景的新鲜感，忘却条条框框，真诚地毫无保留地与景现场对话，情绪性地作画，体验艺术创作过程中的真切滋味。这大概也是老师一直很反对做学生所依赖的"示范"的原因，学生的作品也许是幼稚的、无理的，却是真诚的、自发的、宝贵的。出发前老师提出"参与对园林艺术的定义"，我觉得是旨在侧重对园林本身的认识和观察。

在表现网师园的"槃涧"时，老师提出从三步桥的正反两侧分别形成画面，构成两张画；在描绘槃涧两侧石头堆砌时，可将石头翻转扭曲。这些思维我觉得都是从造园者的视角去介入园林，自发地在纸上造出理想园林，一切元素都为我所用。在作画过程中，一直在探寻这种感性、自由的状态，是与园林本身的特性相契合的。

李若榕

"措美峰的刀锋一样的山峰闪烁着蓝盈盈的亮光，像是镀了一层蓝色珐琅，这天我们一直攀上了岩石裸露的地方。回头往下看，山坡上长满了密密的高山杜鹃。再往下是草场，再往下是细若游丝的安子曲。安子曲那边是一层层的山，所有的阴山坡都长满了阴森森的松树林，一片叠一片的绿松林如同大海上一层又一层的波涛向白龙江涌去。"这大山像是有某种魔力，是杨显惠老先生无数

次的魂牵梦萦。我想画，无奈还是潦潦草草，晦涩又贫瘠。

当我习惯于直面大山痛哭，当我沉浸于佛像的扑面而来，当我被陇西的黄沙包裹，然后又被郎木寺的雪清洗干净，当我真正脚踏实地地站在这里，我才反应过来，醍醐灌顶，懵懂初开。

甘南真的只是一场梦而已，回到现实依旧是无止境的人间糟粕。

气韵不可学，此生而知之，自然天授。西北的风裹挟着黄土的颗粒，将我们圆滑的灵魂磕得有棱有角，将一切回炉重造，返璞归真，行万里路胜过读万卷书，盛老师说，去感受每一阵风，每一株花，每一棵草，这些都是自然给予的馈赠。见识赋予出新，出新在于灵变，灵变基于修养，以法为体，以灵为用，努力开掘传统艺术的新境界，年轻和朝气，是永远不会泯灭的。

我的句子肤浅，用词浮躁，或许是因为太年轻。"年轻"这个词可以是缺点也可以是优点，而我愿意永远热泪盈眶。

谢谢甘南，谢谢黄土，谢谢牦牛兄弟。

杨星光

记得那天小雨过后空气里散发着一丝甜甜的味道，整装出发，在石板岩附近看到云雾中的太行别有番韵味，情不自禁拿出了工具想画一张，正在这时浓重的白烟从山谷那边以排山倒海之势向我压来，我有些怕，怕被它吞噬，可我没有动，静等它的到来。一股凉意扫荡全身，我闭上双眼深深地吸气，它在我的体内嬉戏，透彻心扉，我与它在心底对话，吻它，抚摩它，与它肌肤相亲。我感觉自己腾空了，随它飘荡起来，一忽爬上万丈高山直冲云霄，一忽又跌落悬崖沉入谷底，在山林中穿梭，与溪水的浪花追逐，我像个孩子似的随着它无拘无束四处游荡，去除了身上所有的虚华浮躁，忘记忧愁与烦恼。

虽只有短短的半月行程，却足以让我们从陌生到熟悉。写生的意义不仅仅是那些华丽的山水，更在于意外的相识。恐怕这也是诸多山水画家不辞辛劳，风餐饮露也不错过每一次的与山相近的原因吧，原本是天各一方的渺小存在，各自经营不同的生活，却因为一次计划之中的远行相识相知，不指望它能够天长地久，但也算是曾经拥有吧。人生也不过是一次长长的旅行，走遍山山水水，看遍炎凉世态，有时与人结伴而行，有时独自一人上路，因为体会过孤独无依的苦楚，让我们更珍惜拥有时的美好时光。

赵翰林

老实说，真的感谢老师带我们来这海岛一住。一座小岛，四面环海，望不见大陆，我们就像梅杜萨之筏一般浮着，要与这天地山海共度良夜，这于我而言还是头一回体验。大鹿岛前不久刚刚经历了台风，山上的树木被大风刮得七零八落，山中几乎没有可以涉足的好路，虽是凄凉景象，倒也是异常自然。

到了夜里，我独自在窗边眺望。夜的气息扑面而来，海岛化为一笔重墨，滴在这潮湿的画布上，分不清是水冲了墨，还是墨冲了水，只听得见那一浪又一浪的涛声排在岸边的礁石上——那白日里还露着矫健的身躯，到夜里也得回归潮汐的怀抱。

四周是那么寂静，除了涛声什么也没有多余，听，那是大海的呼吸，也许，也是我的……我们共享着同一份潮汐，落在同一处孤岛，望着同一片星空。

吴邦棋

当我们参观完整个紫霄宫时，发现了一条小路，顺着走进去居然发现了道观的食堂，道姑们都在吃斋饭，我们也顺带开票蹭了一顿斋饭，不过无情的是等我们吃完饭天就开始下起雨来，我们只能躲在屋檐下开始写生。

之后两天又是阴雨绵绵，山里雾气浓厚。能见度直接降到二米，我们被困在宾馆房间修改之前的画，我试图去山里拍点照片却被山里的雾气击败，再加上雨天路滑就早早地回宾馆了。

最后几天大家都按着自己想画的地方到处跑，时不时听老师讲评，最后一趟写生也是很有收获的。

龚璐琦

这次下乡写生时间紧迫，但也算是非常充实。在写生期间，同学们都刻苦耐劳，大家都收获满满，特别是每天晚上陈老师对我们每个人的写生作业逐一点评，还多次现场笔墨示范，对我有很深的启发；第一次来到北方，坐对北岳恒山，除了笔墨上的学习之外，还看见了这么多古人的经典之作（古建筑/壁画之美、石窟雕塑之气势），充分感受到了中国的传统文化的博大精深！深深地被古人的审美性情折服！我们当代的建筑理念真的罕有能与之相提并论的！

杨　畅

我们第一站去了以假山造型别致著称的狮子林，怪石嶙峋果不其然，精巧的结构、巧妙的堆砌让一亩多的园子层次丰富。细雨银丝，秋亭残荷；怪松倒挂，紫藤朽根；芭蕉翠竹，绿水映人……最让我们有感触的还是狮子林的太湖石，瘦皱漏透好不入画！配以折枝二三，一幅经典的构图就可完成。说到画石我首先想到的就是元代王渊花鸟画中的皴画石法，表现石头的质感与空间。在较有装饰性的花鸟画中加入空间感素描关系较强的山石一下子便拉开了画面的节奏，让人深品不怠。

留园、耦园、网师园……小园子中最让我喜爱的要数耦园了，耦园住佳耦，城曲筑诗城。

园中植物种类众多，十分适合写生。水塘中间有一亭名曰山水间位于黄石假山环绕，湖光山色，惬意非凡。我创作的耦园小长卷记录了耦园从进园到深入所看到的各种斜枝怪石春华秋实，对于长卷来说最难把握的还是植物树石的大小比例，斟酌一二倒也让人乐在其中。

一周多在苏州我感到自己进步了很多，每天都在感受鲜活的植物花草禽鸟爬虫，每天都在和同窗师长交流，几乎每天班主任都会和我们集中讲画，这增强了我们对于写生创作的目的性。构思更加完善了，下笔才能果断肯定，才能进入一生二，二生三的良性循环。

完成了小长卷的时候我增加了画面的宽度，开始尝试着将画面中的元素加大，我选择的是叶片较大的荷花，刚好运用到在拙政园拍的残荷一朵，莲蓬各种姿态若干；回家之后我又去到荷花池公园，行走其间，瑟瑟秋风，残荷片片正好也可以入画了。

老师说我的思维跳得很快，下手也很快，所以难免白描总带着几分速写的味道。有的时候我觉得我还是得慢一慢、品一品的，下笔不要太着急。文思泉涌固然是好，但是这并不是"急躁"一词的贬义褒说。我需要大量的积累，然后再慢慢沉淀。路很长很远，我要不停地行走其间。

总之下乡就是行走，不只是表现在微信步数大爆炸上的行走。

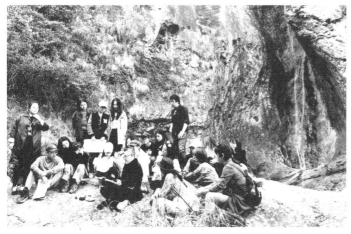

南小左黃筌趙昌正以人巧不敵天真耳古來畫梅者牽皆傅彩寫生自北宋徐

僧仲仁始以墨暈創為別趣今人畫以意趣不復畫人物及故事蟲花鳥

則氣韻其視之至於神佛像及地獄變相等圖則百無一矣要亦取真省而不費且

者寫生等畫不得不精工也者使寫畫盡如郭恕恕趙千里畫亦而方為

人謂畫人物是傅神畫花鳥是寫生畫山水是留影然則影可工致描畫乎畫

如水為上寫生次之人物又真次矣南田翁云寫生有水墨一種如徐熙淡

窮盡脂粉正可悟筆墨如渲色之法不用界筆直尺而後為生動固也不用界筆直

公而一似實用界筆直尺方是工於寫生乎今之作者效顰捧心代斫傷手東塗

云意曉呼此與安在而生意云乎或以草書筆法作寫生缺事原非禪通所謂士

不之別裁夫人有不能書畫雖工亦匠耳僧繇寫生真高出流輩高人勝士用

餘不遺其骨法者也此中矜慎構思真有不傳之秘郭熙而已高人勝士用

何其閒情學士夫夫亦時彩其絕業凡此皆外師造化未嘗定為何法也內得

心源之某氏某氏也興至則寄生蟲超理得景物逼真得興盡則得意忘象

不傳寫生與山水不能餘長惟黃叔能之我朝則沈啟南一八而已而後為二來之天歲

工疲師友造化能為摩詰後為王洽之潑墨能為營丘而後為

足餘畫師之口而供賞音之耳目右丞山水人神品昔人所評云峰石色迥出天

筆意縱橫參爭造化唐代一人而已黃山是我師我是黃山友心期萬類申黃

花鸟写生

关于写生

卢 勇

关于"写生"一词，中国历代有很多说法。沈周《题画》曰："写生之道，贵在意到情适，非拘拘于形似之间。"杨晋《跋画》云："写生家神韵为上，形似次之。"方薰《山静居画论》曰："古人写生，即写物之生意。"中国画对景写生，所求者是对象的"发生之意"（黄公望《写山水诀》），"发生之意"乃为"生气"。古人云，"山形树态，受天地之生气而成"，"生气"又常为"生机"，"画之道，所谓宇宙在乎手，眼前无非生机"。

"写生"一词，古今释义之别皆源于对"生"字的理解。今人偏于具体，而古人则更倾向于玄理，形而上。《说文》云："生，近也。象草木生出土上。"《易·系》："天地之大德曰生。"《大戴礼·本命篇》曰，"象形而发谓之生"，写万象勃勃生气。在中国画中，"神"是最高境界，能"写"出"生"气，就是"神"。同样，"写真"之真，不是"写实"，非形之真，而是要得其"精神"，这才是中国画学"写生"一词的精义所在。

写生，中国人称之为"师造化"，即所谓"外师造化，中得心源"。

就写生观而言，中西绘画有着不同的看法和理解，彼此传统不同，中国人的写生观是根植于中国人的民族文化传统和审美意识生发而成的，绝不仅仅是一个"技"的问题。

中国画，注意的不仅仅是对象的外形、外观。"像"只是中国画的一个方面，并非越像越好。我们注意的是对象的精神状态，从这个精神状态中给人以启发和想象，让人感受意境。潘天寿先生曾说："对物写生，要懂得神字。懂得神字，即能懂得形字，亦即能懂得情字。神与情，画中之灵魂也，得之则活。"西方"写实"就是"写实"，"实"为上，中国画是"写实"，不绝对的"写实"，是"外师造化"，创作起来还得"中得心源"，结合想象，把人的精神和外化的客观形象结合起来，如此方能产生高级的艺术。所以，中国人的思维是灵活的，比较玄虚，比较空疏。

就花鸟专业的写生课程谈几点：

关于写生的意义

首先是熟悉对象。作画要熟悉自己所画的对象。

第一是要注意观察。所谓"远观其势，近观其质"。仅是观察还不够，还需要通过写生的手段，进一步理解它。比如对某种花卉的生长规律、具体结构、形、体、质等等，都要有一个深入的了解，甚至比较清楚地记住它，在创作上才能更好地表现它，要做到这些，必须写生。第二是提高用线表现对象的技巧。如何用线表现对象，首先要向传统学习。要临摹一些优秀的作品，但只临摹不写生，对别人所画的对象不熟悉，对他的笔墨也不可能有真正的理解。因为笔墨是为表现对象服务的，不可能孤立地去认识它。对象不熟悉，怎么去判断笔墨的好坏呢？相反如果我们能熟知前人所画的对象，就容易理解前人的笔墨，这对"取其精华，去其糟粕"是有

不少帮助的。再者，生活中的对象是丰富的，无疑，只靠古人提供的方法是不够用的，事物总是向前发展的，古人可以创造，我们也可以创造。我们可以通过写生，发展前人的笔墨，从此创造新的表现方法。而且，一接触到具体的写生，往往会感到对象和古画上所画的具体形象有较大的差别。当然，这种差别不一定不好，那是古人的概括，也是比生活更高了，但有时也感到某些成法过分概念化，过分简单，在这种情况下，生活本身会促使我们创造新法。为了更具体地表现对象，我们只好自己尝试，不管成功与否，对我们提高表现技巧总是一种锻炼。所以写生能帮助我们提高表现技巧。第三是收集积累创作素材。一般来说，白描写生是一种手段，是为创作服务的。虽然，白描的形式也可以独立成画，但主要还是用来搜集素材。积累素材的多少，直接影响到创作。一个人的创作能力如何，这和他写生的能力高低是大有关系的。

因为写生有如此重要的作用，所以自古以来，有创造性的画家，都很重视写生。中国古代的工笔画，以宋人的为最好，原因当然是多方面的，但其中一个具体的重要原因，就是宋人比较重视写生。所谓"含毫命素，动必依真"，明清以后就逐渐衰落了。这也是和当时临摹成风，不注意写生分不开的。当然那时也有不同的看法，如清盛大士说"画家唯眼前好象不可错过，盖旧人稿，板法，唯自然之景活泼泼的"，所以我们要把创作搞得生动感人，必须注意写生。

关于写生要掌握的技巧

在我们今天来说，写生对促进和提高我们的表现技巧是有重要作用的，但却不是技巧的开始。我们要掌握写生的技巧，必须从临摹入手，首先向前人学习，待掌握了初步的技巧之后，再去进行写生，如果连起码的技巧都没有，面对着复杂的对象就会感到无从着手，困难重重。所以，中国画的学习方法，历来主张从临摹入手。这从中国画的特点上来讲，是比较科学的方法，是多快好省的方法。因为中国画相对西洋画而言，它离开对象的距离比较大，或者说不是如真描写，如不研究一下传统方法，不临点东西，写生起来就不可能像中国画，甚至画不出来。

当然，中国画的表现方法也是来源于生活实践的，但那是两千年的社会实践所造成的，是前辈智慧的积累，不是一个人，一个短暂时间里所能做到的，所以我们必须借鉴古人。有这个借鉴和没有这个借鉴是不一样的。

至于临摹一些什么东西比较好，这不可能有硬性的规定。因为各个人的基础不同，所从事的专业侧重面不同，总要从本身的实际出发。没有多少基础的，临摹的面相对宽一点，技法上有代表性的东西要尽可能多去接触一下；某一方面比较薄弱的，要针对自己的缺陷找些临本去临，以弥补其不足之处；有了一些一般基础的要加强常用的主要技法，争取有一技之长。当然，以上讲的是相对而言，艺术技巧的基础也是没有止境的。我们只能从自己的实践出发，有了一定基础的，就可以将写生和临摹穿插进行，这样效果更好一些。

关于写生中的造形问题

也就是"应物象形"。我们临摹前人的作品，学习前人对于对象的概括方法和具体的用线的表现方法，这是我们的借鉴。但在我们的写生中，如何运用这些方法，还是要善于动脑筋的，要法为我用，不为法所使，要尽量把形象画准确一些，具体一些，做到"应物象形"，只有这样才能更好地提高表现技巧和适应创作要求，故在写生中不要带有过多的成见。我在初学写生的时候对取形方面要求不够严格，以为花卉写生不像人物那样，形象上差一点也没有关系，因此比较马虎，后来写生多了，才渐渐发现这种想法是有问题的，因为生活中好的花卉形象，如花的基本形，花瓣的疏密关系，叶子的掩映透视关系，枝条的穿插关系，等等，虽在一般情况下可以有所出入，甚至允许有较大的出入，但有些微妙而往往又是最美的地方却不好多差一点，真是差之丝毫而谬之千里。稍微马虎一点，对象的精神状态就完全变了。所以写生的第一个要求，应该是形象正确。对于初学的人来说，如果为了创作需要，主要形象如一次画不正确可以修改，尽量求得正确，但在一般情况不要这样做，以养成落笔就算数的良好习惯，实践多了也就会落笔正确了。当然，有经验的画家，通过他的艺术加工，在造型上能够高于生活，使对象那些美的特征不但没有削弱，而且更加突出了，但这是另外一回事，而对初学的人来说，首先要做到形象正确，而后才可谈艺术上提高的问题。

关于写生的方法

写生要注意两个方面：

一是观察对象要多看一看，对于对象有一个基本的了解，有一个比较全面的认识，心中大体先有个数。比如去写生茶花，对茶花的生长规律、基本结构和外形上的主要特征，包括哪些是在一般条件下的一般特征和在特殊条件下的变形特征等等，都要细心观察一番，想一想，然后选择理想的对象写生。不要忙于动手，心中无数是写不好的，只有理解它，才能对它有敏锐的感觉，才能更好地去表现它。在这一点上，古人很有值得我们学习的地方。比如"春二月柳未垂条，秋九月柳已衰飘"，这种认识只有长期的观察，又善于比较的人才能做到。在江北，春天二月的柳条和秋天的柳条，同样都没有叶子，但因季节不同，它的精神状态也就不同了，如果走马观花，很难发现它们之间的差异。

二是取、舍、借、变。大自然中的画材是无限丰富的，我们不可能都去表现它，这就要有所选择。当然是选择对人类生活有积极意义，形象美好的东西去表现它，这是一个方面。而另一方面，在选定对象之后，具体去画哪些东西，还要有所选择，这就是"取"的问题。"取"和"舍"之间是对立统一的关系，没有"取"也无所谓"舍"，没有"舍"，也体现不出"取"来。我们写生的东西总是有限的一点点，因此把自己认为最好的形象、姿态画下来就行了。那些次要的，在生活中本来就不太引起人的兴趣的东西，不妨统统去掉。所谓"触目横斜千万朵，赏心只有二三枝"，我喜欢这个二、三枝，画这二、三枝就可以了，那千万朵也不妨舍而去之。这

样把典型的形象积累起来，对创作才真正有用。

但是，生活中处处合乎我们理想的形象比较少。比如一枝花大体上好看，个别花朵或小枝不理想，可以视具体情况，就地取材，把更好的花朵或小枝移过来，这就是"借"的意思。这比回来加工要方便得多，因为回来以后，离开了对象，一则素材有限，二则印象淡薄，往往费力不讨好。所以"借"和写生回来进行艺术创造的作用是不大相同的，不能互相代替。

三是关于写生中"变"的问题。"变"的含义在写生中是多方面的，前面讲的"取""舍""借"也是在"变"的范围中，还有局部位置的移动和构图处理等等，都是属于变的范围。所以我们的写生尽量忠实于客观对象，以求得最大限度的真实。但这个"真实"，不过是相对而言，不可能也没有必要和对象完全一样，故在写生中艺术上概括、夸张等处理手法是不能少的。如果对象上有某一点，在我们的写生中也要求相应的有此一点，那是永远做不到的。以画木本花卉的枝干而言，因对象不同，其枝干上的纹理也多种多样，如实写来真是千头万绪，不知如何下手，但是我们的先辈，通过历代的长期实践，根据对象的基本特征分别创造了概括它们的表现方法，我们归纳起来，不外乎横纹、竖纹、旋纹和光滑少纹四大类，而且它的画法类似山水中的石法，画横纹多用斧劈皴，竖纹多用大、小披麻皴，旋纹多用卷云皴，光滑少纹者，则加以渲染，似青绿山水法(画白描只勾线即可)。所谓千变万化的表现方法，不过是在这四个类型的基础上的变法，不过是此中有彼，彼中有此而已，不过是错综运用，灵活用笔而已。若言对象变化之多，万水千山之变可谓多耶，但古人还是概括若干皴法，解决了表现问题。这里体现出一个重要的原则：对象愈复杂，愈要求我们表现手法上的概括。只要从整体上看去那种特点，那种感觉，那种味道对头就行了。这就是我们常讲的手法要概括，感觉要丰富的原则。

艺术上的夸张亦复如此，即在写生中也是不可少的，没有夸张就难造成艺术品，所谓"以形写神"则离不开夸张的手法。对于花的造型疏密变化，及至某些结构特点等等，都可以进行夸张处理，所谓"疏可走马，密不透风"就是强调夸张的意思。但是，事物的变化总有个限度，要辩证地去看待这些问题，夸张过头，失去了生活的真实感就不好了，次要部分的夸张超过主要部分，造成喧宾夺主的副作用也不行，夸张要有主次，要合乎形式美的原则，不能破坏了整体的统一性，特别是在写生中和创作相比更应有所不同。所有的艺术加工，包括夸张在内，都要防止过头的倾向，否则，对我们写生技巧的锻炼，对我们搜集素材的要求都是没有好处的。因此，艺术处理在我们的写生中虽是不可少的，但总是辅助性的手段，居于次要地位，这一点是不能不注意的。至于有的人在写生中追求风格，追求某种装饰趣味，则不在此例，只可略而不谈了。

当然，这里面还要包含写生的"骨法用笔"问题，在这里就不多谈了。

花鸟画写生谈

周 青

　　写生的目的在于通过深入生活，理解传统，了解物象的生长规律，掌握基本的观察和抒写方法，是基础科目中的技法训练，同时也是了解自然的手段。学生通过掌握写生基本手法，建立抒写自然的科学模式，开拓视野，激发热情，收集素材，强调情感表达与笔墨语言的联系，强调生活感受和艺术处理。

　　花鸟画的写生方法多元而丰富，就手法而言，有白描、水墨、没骨、兼工带写等，有工笔和意笔之分；就内容而言，有花卉、草虫、蔬果、鳞介、翎毛、禽鸟、走兽等；有折枝花卉、场景描写、速写慢写等，既可以三言两语成章，也可以大幅篇章繁复深入描绘，是丰富而生动多变的艺术表现形式。从黑白水墨到五色并用，它是在表现对象、手法以及笔墨技法表达上极为丰富详尽的一个科目，它承接了前期临摹课程的传统技法训练和古典研习，为后期创作奠定基础。四时花卉，四季情致，造化风神，自然观照，通过观察和感悟，摹写和记录，融汇和创造，抒写内在感受，提高写创能力，开启自我笔墨表现之精神意韵。

　　《说文》段注云："写，置物也。谓去此注彼也。""六法"之"传移摹写"包含了"写"有"传移"之意，我们讲写生、写意，意在把外界的形象和生意传移到画稿上。这份传移包含了物性与人情，客观与主观，捕捉与撷取，是内心捕捉物象的外在瞬间反应，同时也是长期思考与经验积累下的深思熟虑。

　　花鸟画中的写生，既是手段，也是创作前期必不可少的环节与途径，既可以独立成篇，也可以作为收集素材的手段，可以通过对写、背写、忆写等方式来丰富手法，突出生动性和精神性。写生的宗旨，在于熟悉和了解植被、禽鸟、草虫的生长规律和结构，在练习中掌握造型表达和创建构图，这是一个充满变化的动态过程，也是一个体验与积累的必要手段。可以通过不断训练养成观察自然的方法，提高自身半写半创的能力，即在过程中自然地培养自身艺术加工取舍的再创作能力。

　　以白描花卉写生为例，是以用线为纯粹的方式，勾勒和描绘出对象的生态、结构、情致，突出线条的穿插虚实、黑白虚实掩映的视觉效果，完成一幅优美生动成熟完整的画面。其中包含以下重点内容：正确把握和刻画客观对象，解决构图和出枝、线条的组织和运用问题，写生过程中静态和动态的问题，用线与形体的关系问题，等等。

　　写生前期可以对物象做仔细观察、了解以及局部性描写训练，诸如花卉的分类有草本和木本之分，外形有圆球形（牡丹、菊、月季、茶花、芙蓉等）、圆锥形（萱花、杜鹃、牵牛、玉兰等）、扁平形（桃花、梅花、非洲菊等）以及其他不规则形；叶的形状分类有尖、圆、长、短、分枝、针等。局部描绘练习包含了：花卉的叶与花瓣、花蒂、花蕊、子房、重瓣和单瓣，正叶与背叶，不同角度的透视和表达，正侧的关系，枝的生发，茎、叶、柄、枝干交接，等等。正式写生时，其用心处，一是注意角度，从不同角度来选择最佳位置，要八面观察，远看近瞧；二是注意取舍，用主观的审美对客观的物象作主动取舍，可夸张可删减，似是似非，越看越似，写其

精神和气质；三是注意态势，如花、叶的姿态，一定要注意花茎叶的走向，整个画面的势态要和谐、顾盼有情、相映成辉；四是注意叠加，根据画面的需要，疏密有致，合理穿插，层层叠加，丰富画面层次感；五是注意线条，毛笔勾勒，用笔讲究轻重缓急、起承转合，根据物象的特征和精气神，合情处理，中锋用笔为主；六是注意调整，画到最后根据整体效果作调整，在多与少、虚与实、疏密之间作处理，使得画面更为丰满和富有张力与美感。白描花卉写生讲究构图的经营，穿插之虚实，组织的错落有致和黑白掩映之美感体现，全在于对物象的观察，提炼概括，置陈布势，根据立意的需要，以线条的穿插安排来布置物象位置的远近大小，浓淡黑白，利用线与线之间的关系来分取舍，虚实、宾主、掩映、开合、呼应。

花鸟画写生的重点主要在于对姿态、特征的把握以及物象整体的控制，通过构图安排、疏密虚实和取舍安置，着重生机意象和画面笔墨意韵的表现。技法必须结合自身的感受力以及情感方式有机地呈现，从而创造发挥和延展出不同感悟力之下的画面特质。"看"和"画"是从眼到心到手的一个自然转换的过程，也包含了大量的"思"与"感"的成分。从简单到繁复，从疏朗到缜密，需要绘者作大量的训练才有熟悉对象和自然落笔成章的可能。写生要把感受和感知中的活泼泼的气氛体现出来，哪怕只是一花一叶，表现好了，自然可以成为今后创作的素材和资料。必须注重季节性和地域性对于植物生长情态的影响，植被在不同季节里呈现出的颜色姿态特点都有所区别，初生和成熟以及衰老时候也不一样，更要注重物情和物态。在认识感悟、捕捉表现之中完成从形质到神意的飞跃。需要寻找规律，抓大结构和整体氛围，把复杂的进行归类和抽象，让对象集中和疏密有致。从感知到落笔，从酝酿到布置，这已是主观能动的再创过程，新意和笔墨相辅相成，相互生发。写生环节它跳出了临摹课程中的亦步亦趋和诸多限制，直接将绘者自我的内在感知、直观和灵性以及主观感受摆到了画面上，灵动了思维选择和艺术生成，也凸显了绘者的个性和智性。勤于写生，熟于写生，得自然之要领，采物华之气息，方能在写的过程中探索到新的技法和笔墨灵性。

《文赋》中写："物色之动，心亦摇焉。写气图貌，即随物以宛转；属采附声，亦与心而徘徊。"绘者应该充分调动自己的感官机能，在描绘过程中，赋予对象在形、色、质感、节奏、体量、韵律上的表达与组织。写生和创作，是密不可分的两个重要教学环节，相辅相成，彼此生发。艺术源于生活，写生的目的之一即是为创作服务，我们尽可以在写生的过程中广聚素材，打开思路，边写边创，捕捉有情趣有生意的画面，积极运用素材，结合生活与自然，摒弃做作浮夸或机械刻板，做到由心而发，触景生情，灵活表达，写其生意。尝试多元和丰富写生形式，感受人与自然与艺术之间的关系，加强个体对自然关照的内在精神启发，突出个性语言特征和笔墨绘画语言表达，也为后期创作出富有传统精神又体现出时代风貌的优秀作品奠定基础。

2021年6月于杭州

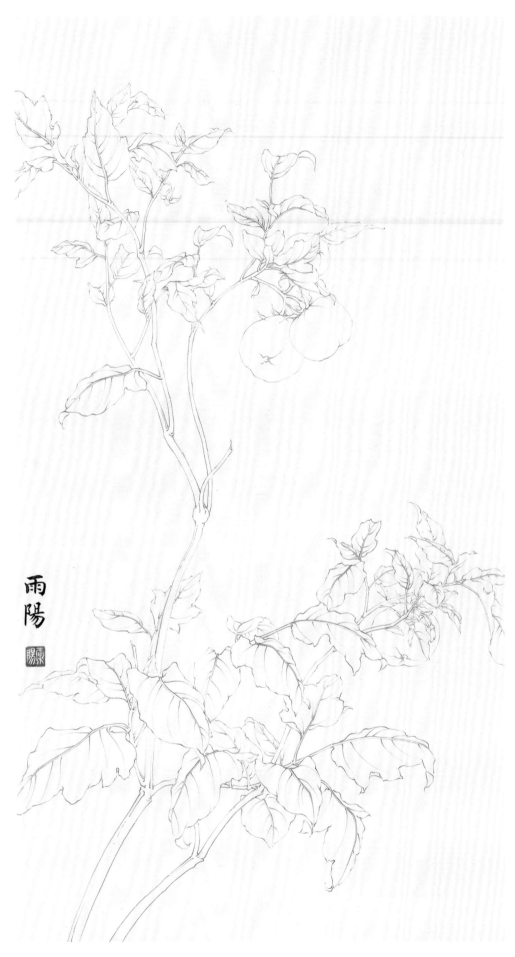

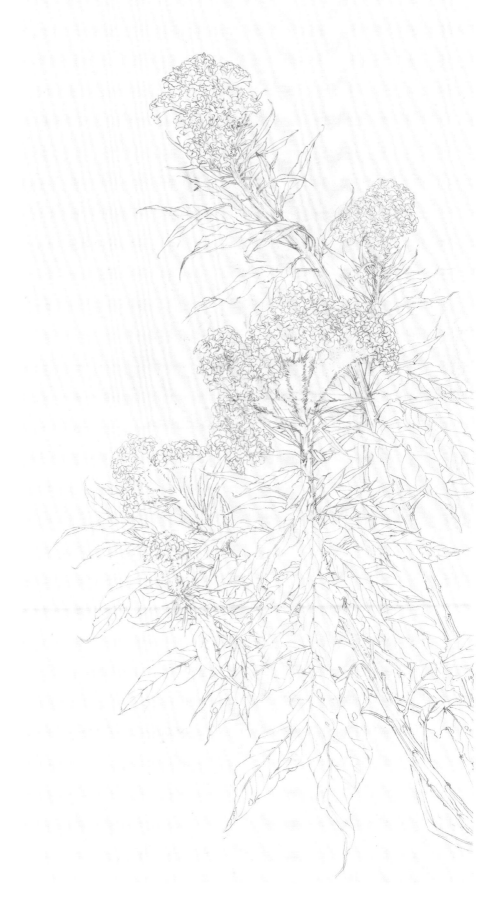

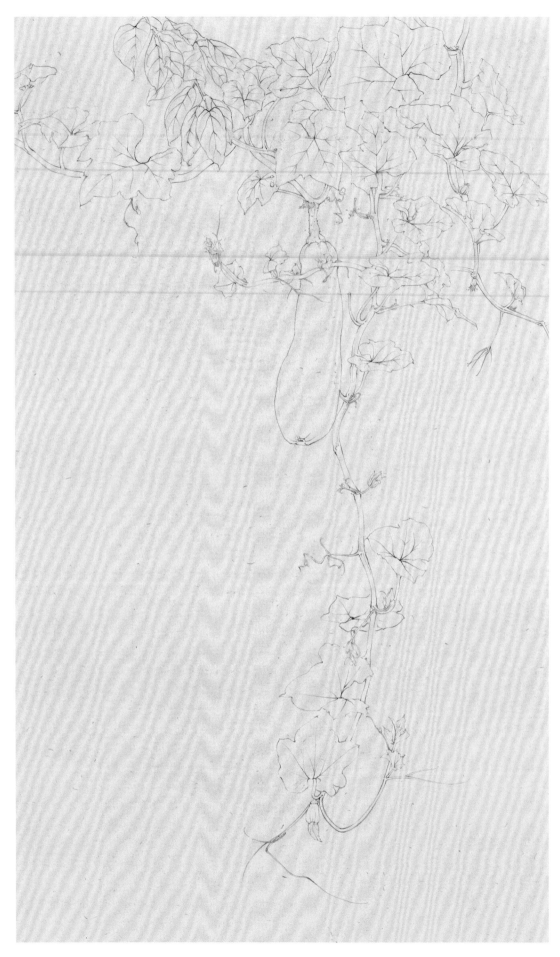

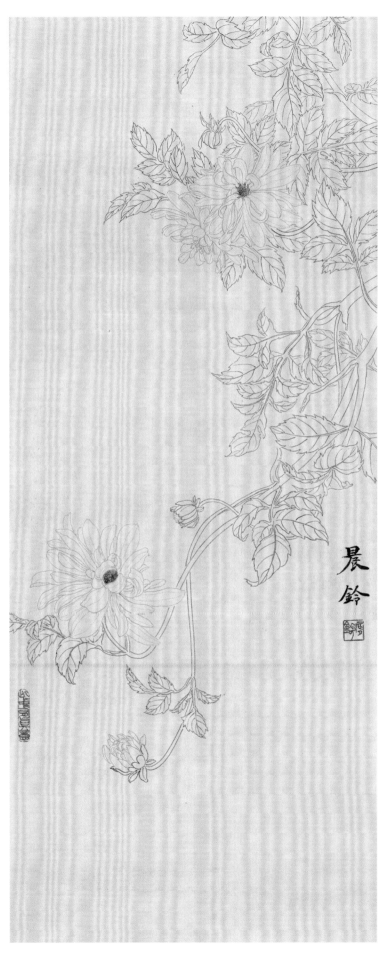

晨鈴

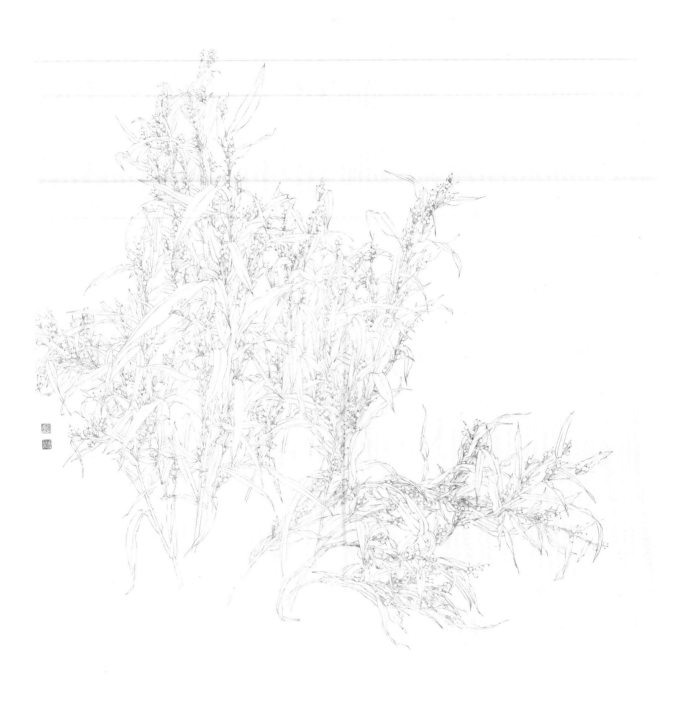

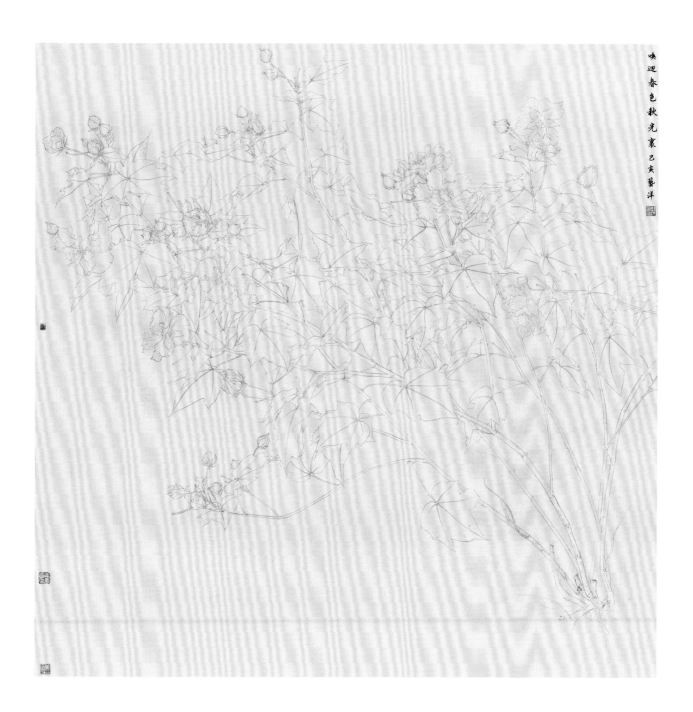

唤迎春色秋光裹 己亥 艺洋

歲次
丙申
秋月
蘇州
寫草
蟲集
此

蟲靜冬思
苦於秋不必
解愁人聞亦
愁我是先
翁聽不畏
少年莫聽
白君頭
錄香山
居士詩
一笥

153

朝顔如歌 己亥秋月林文琦寫生於淩竹

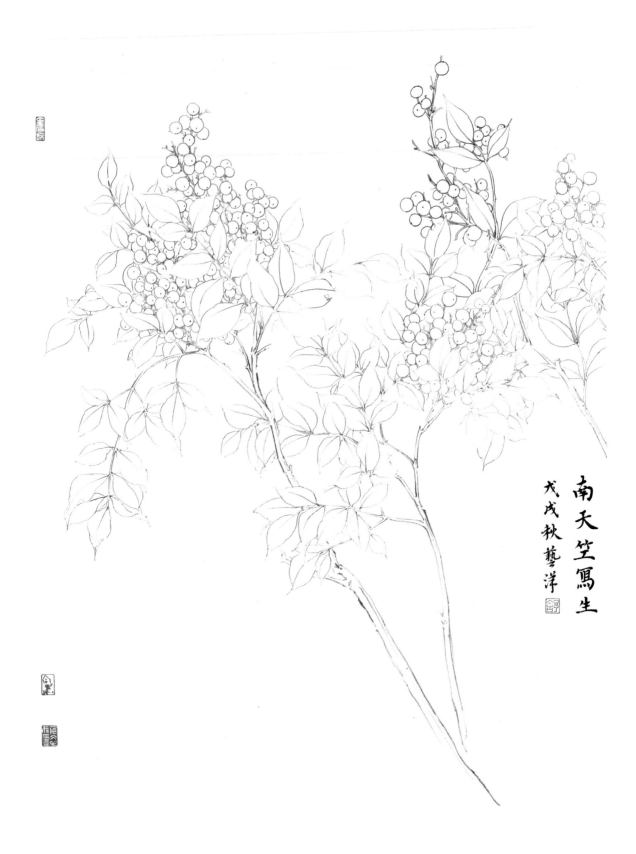

南天竺寫生
戊戌秋藝洋

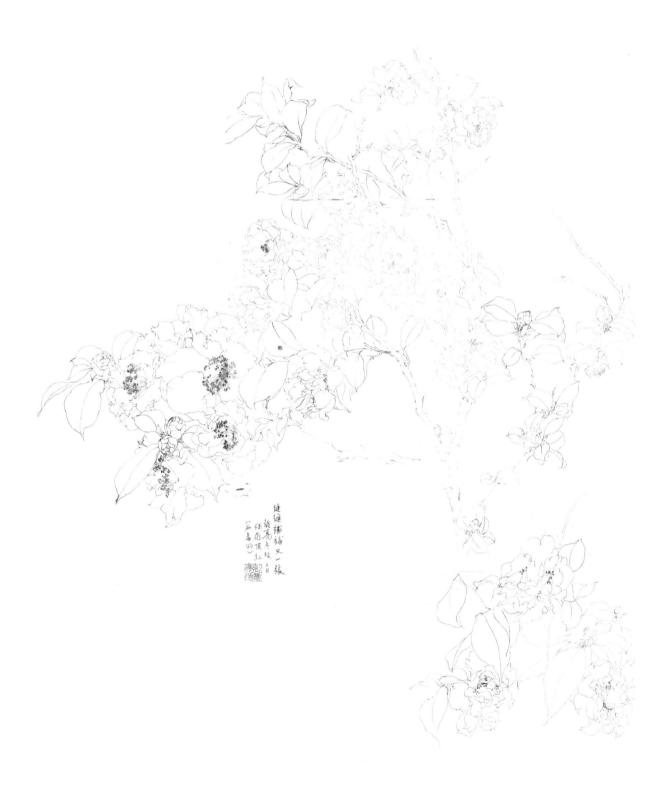

逶迤補補又一張
賴虎條腿之日
絢爛頂紅
（無毒的）

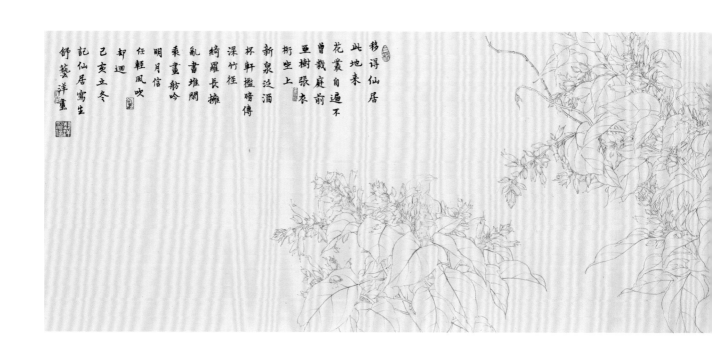

舒藝洋畫　記仙居寫生　己亥立冬　卻迴任輕風吹　明月信　亂書堆掩　乘畫舫吟　綺羅長擁　深竹徑　杯軒檻暗傳　新泉泛酒　衙坐上　亞樹張衣　曾栽庭前　花叢自遍不　此地來　移得仙居

160

歲次己未仲冬之月寫於仙居淡竹

新開寒露慶遠比水開紅艷色寧相妊嘉名偶自同戊戌秋月王錦劉寫於姑蘇

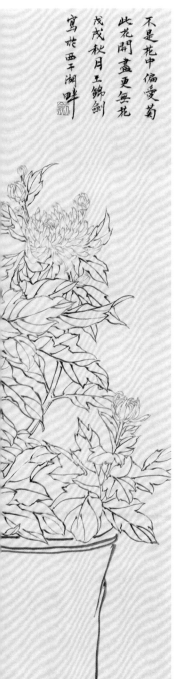

不是花中偏愛菊
此花開盡更無花
戊戌秋月工錦劍
寫於西子湖畔

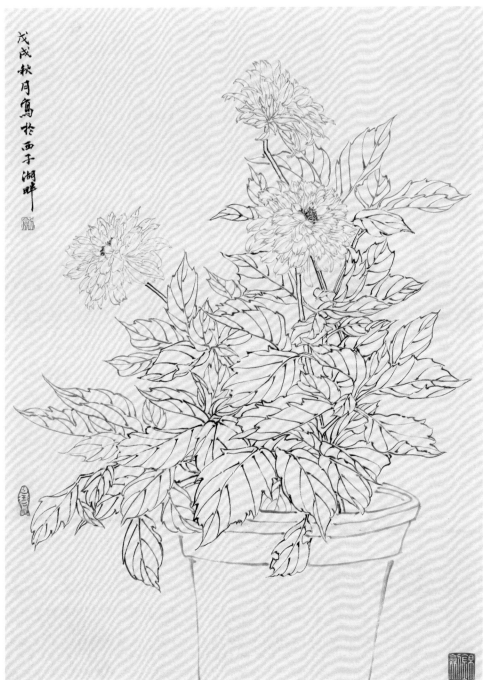

戊戌秋月寫於西子湖畔

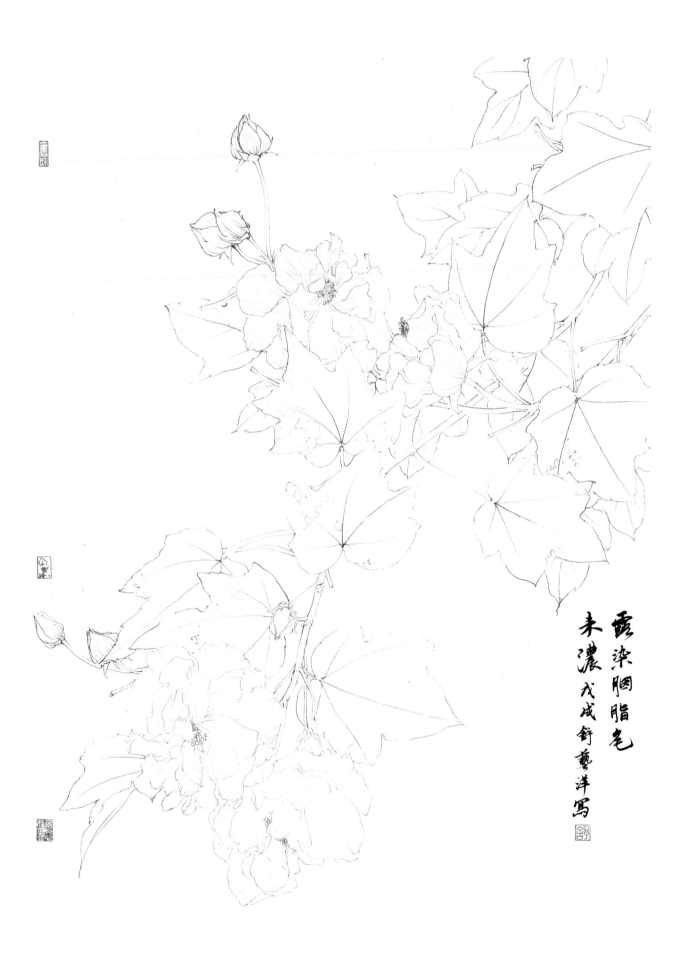

露染胭脂色
未濃 戊戌 舒藝洋寫

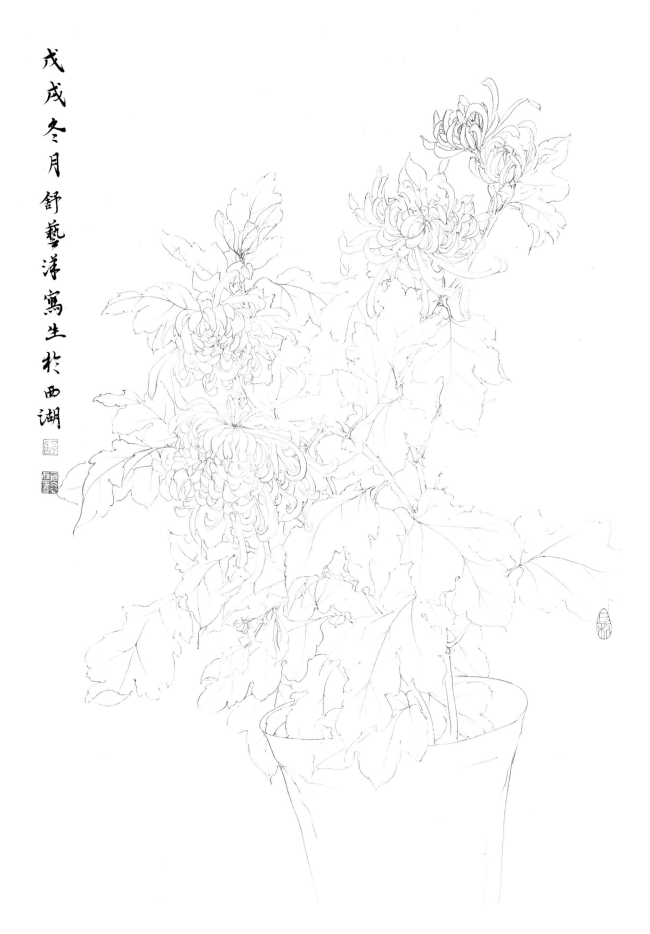

戊戌冬月舒藝渾寫生於西湖

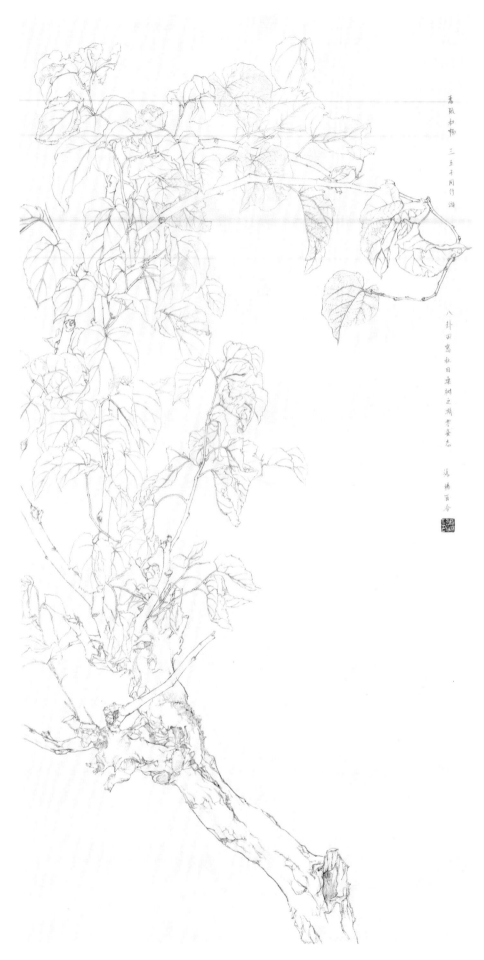

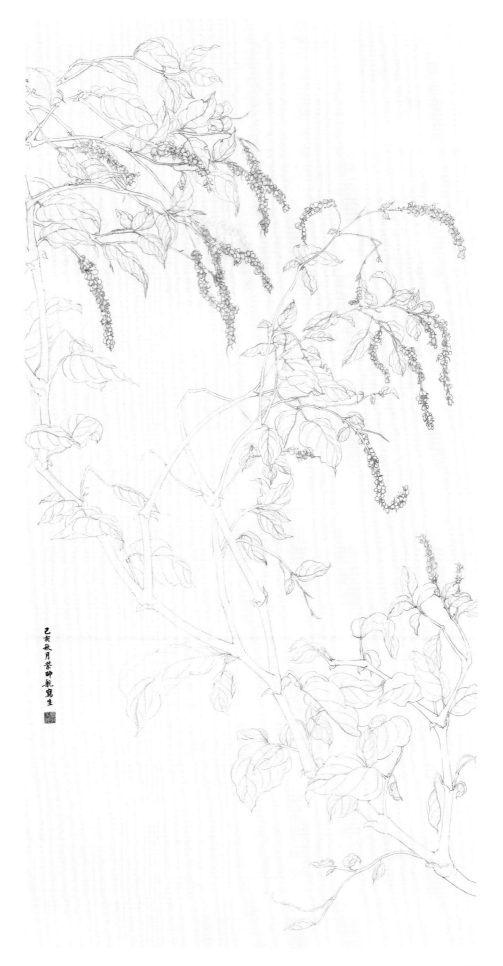

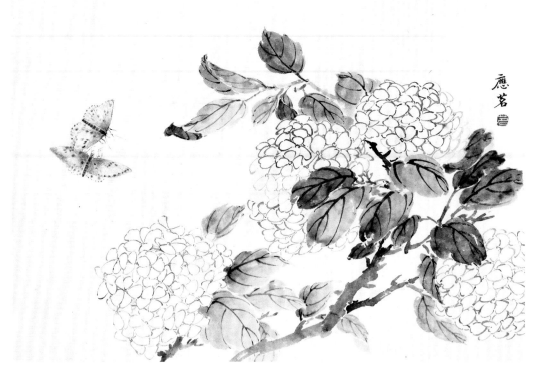

應茗

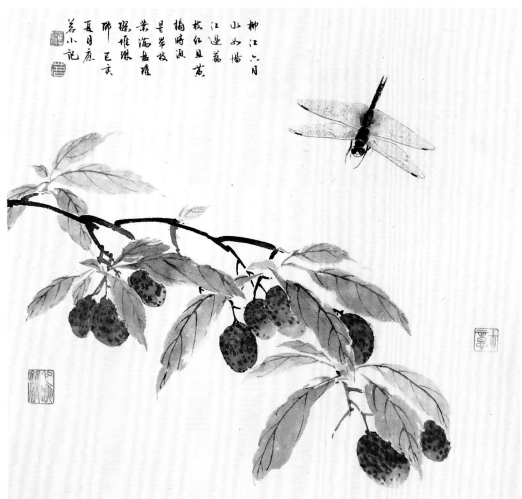

柳江六月
山如墻
江邊萬
枝紅且黃
摘時酒
是茅柴
榮滿無雄
豈惟供
佛已亥
夏日愿
茗小記

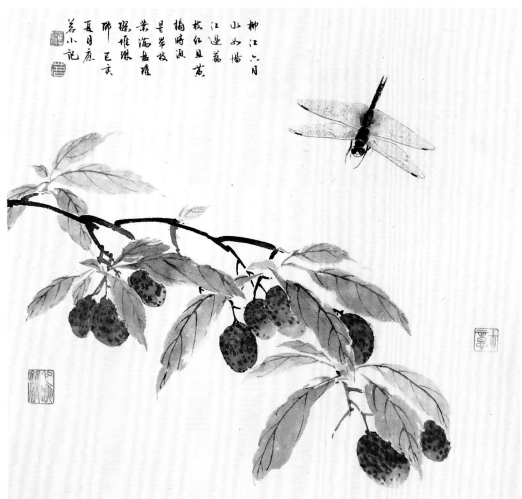

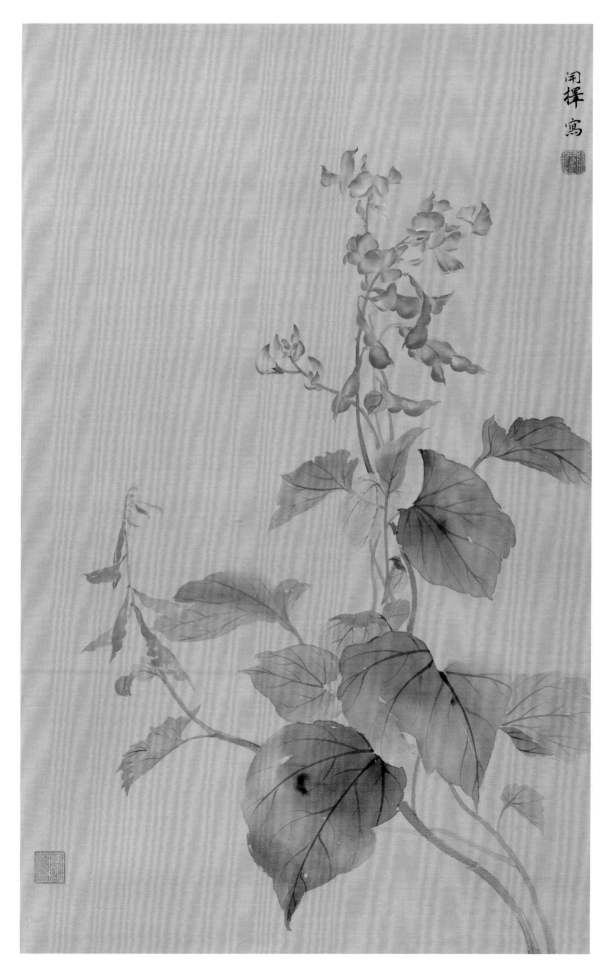

闲择寫

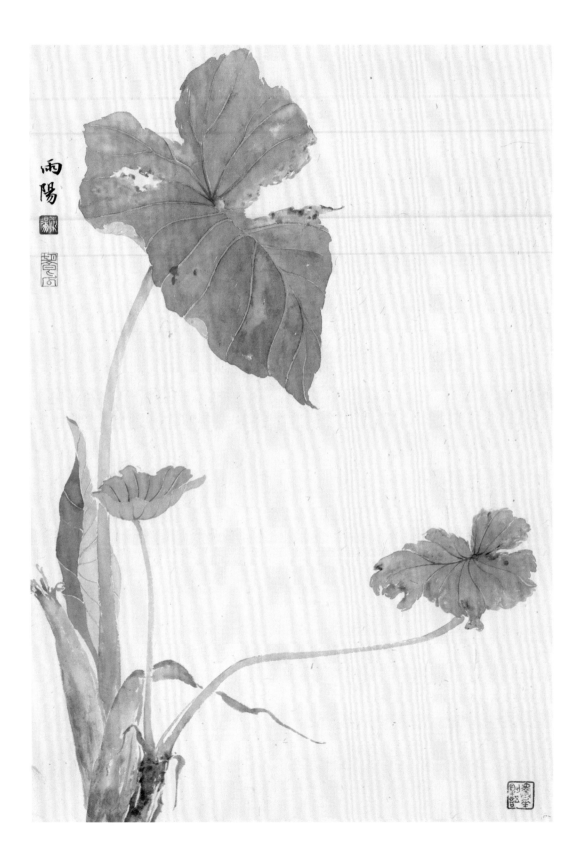

雨陽

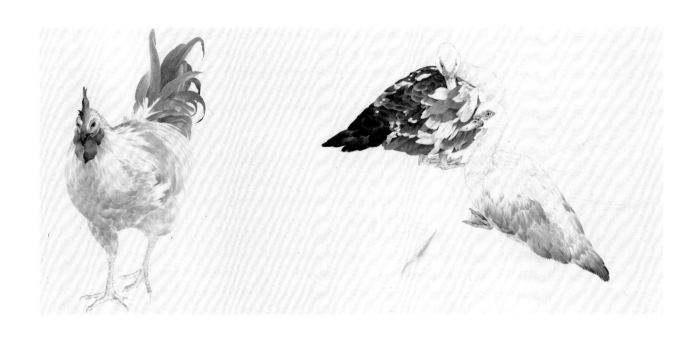

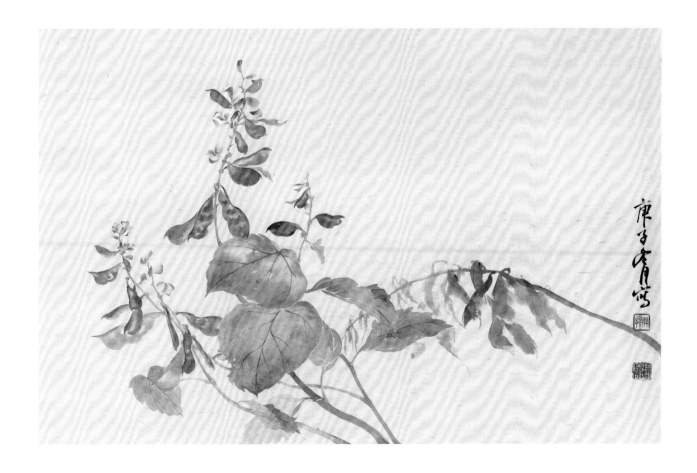

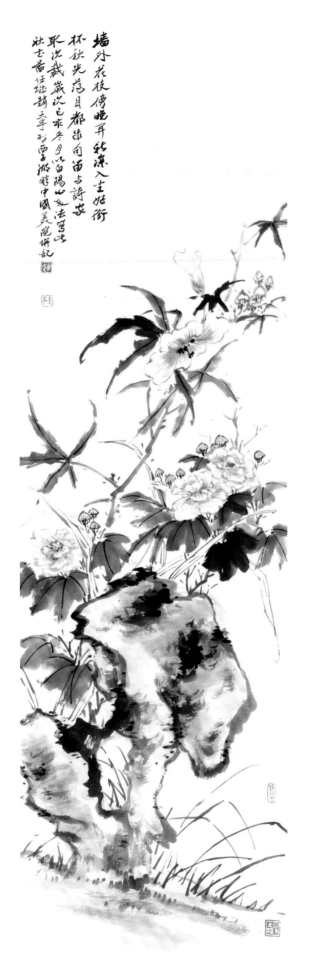

墙外花枝傍晚开 新凉入坐坐如徇
杯秋失意目都出甸画与诗宽
取次裁藏次己亥冬月以白阳山人法写此
牡丹黄任琏琴大亭书画游阳中国美院併记

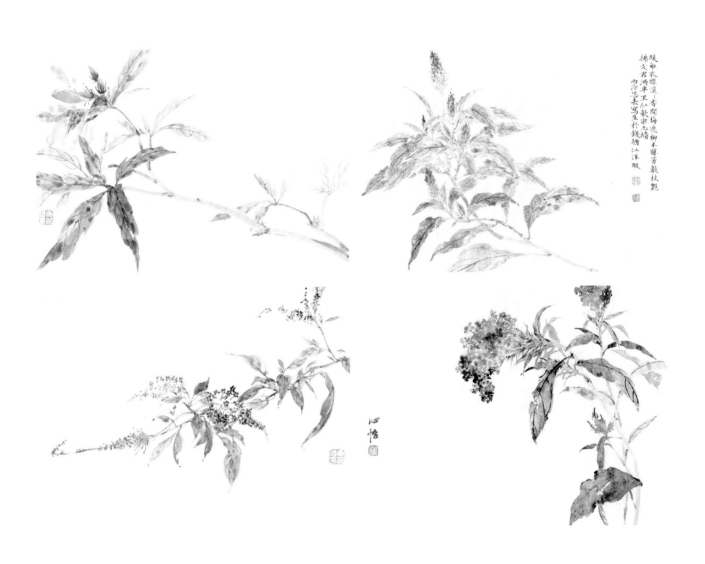

暖融融襟淡淡香開
綺逗柳不賭芳數枝
艷拂文名酒半里紅
歌染玉牆
西泠悟巢寫生於
錢塘江洋畈

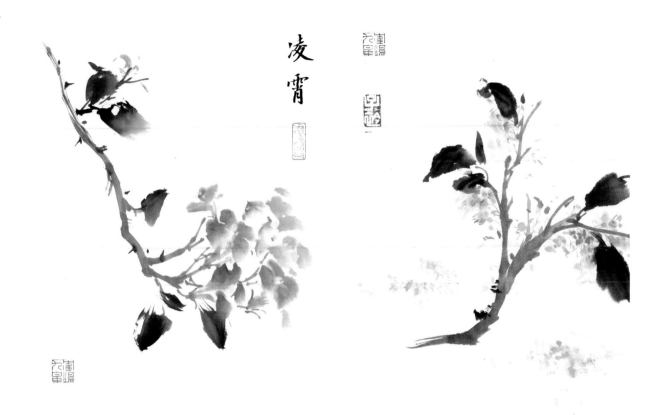

凌霄

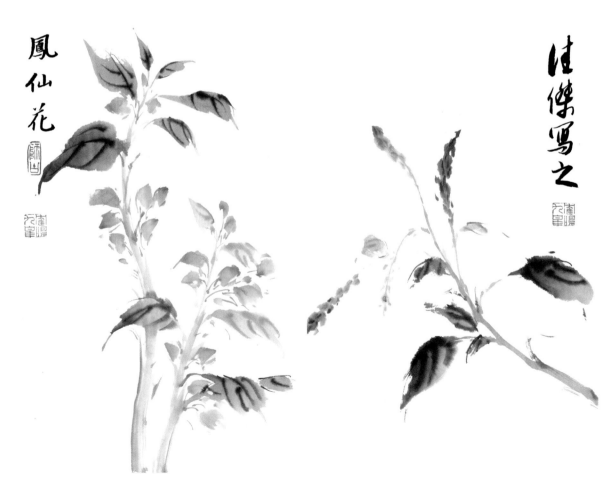

鳳仙花

佳傑寫之

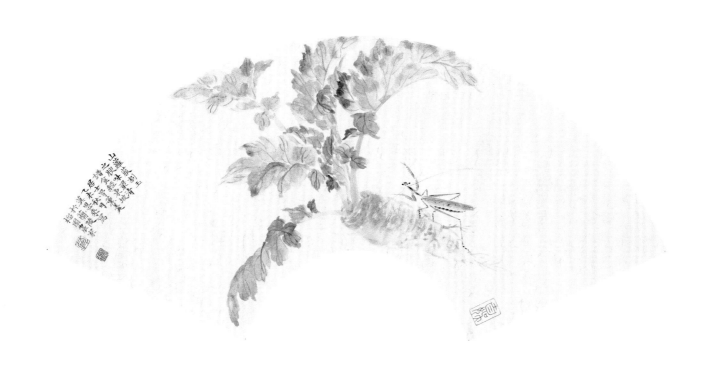

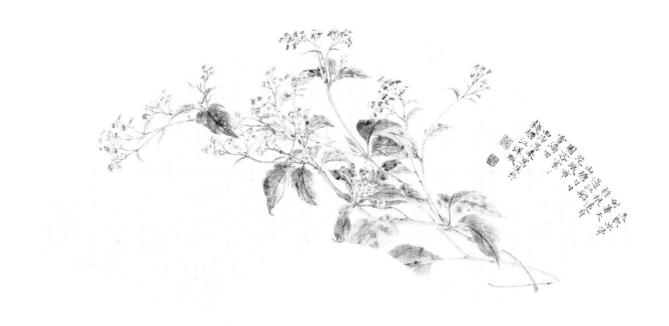

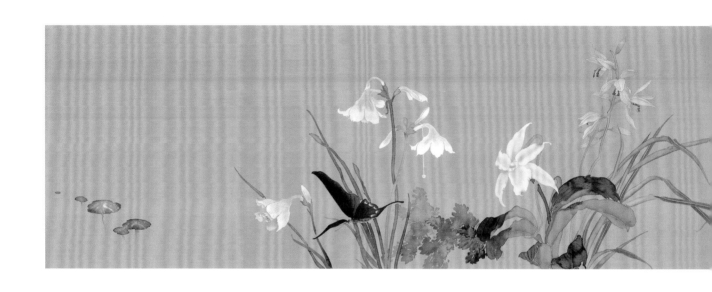

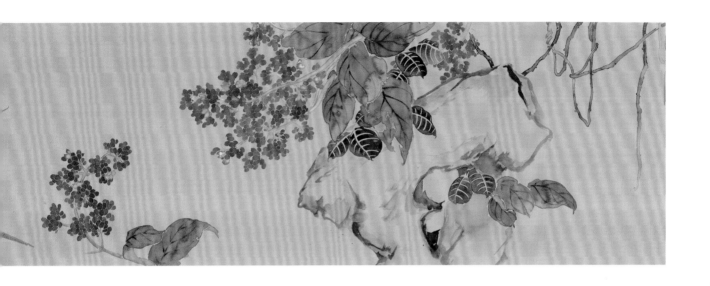

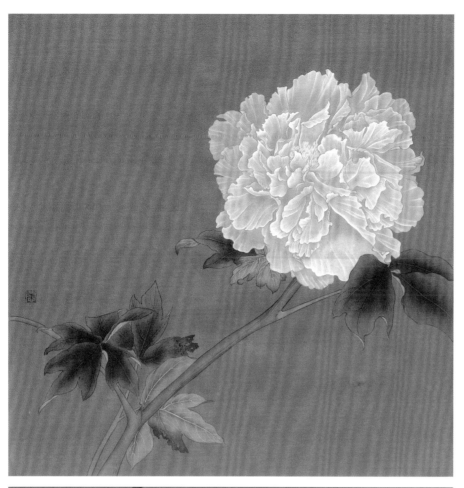

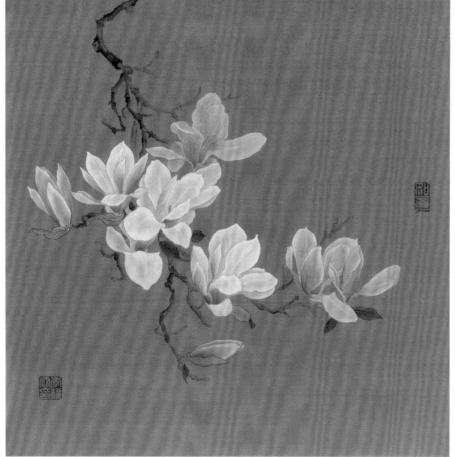

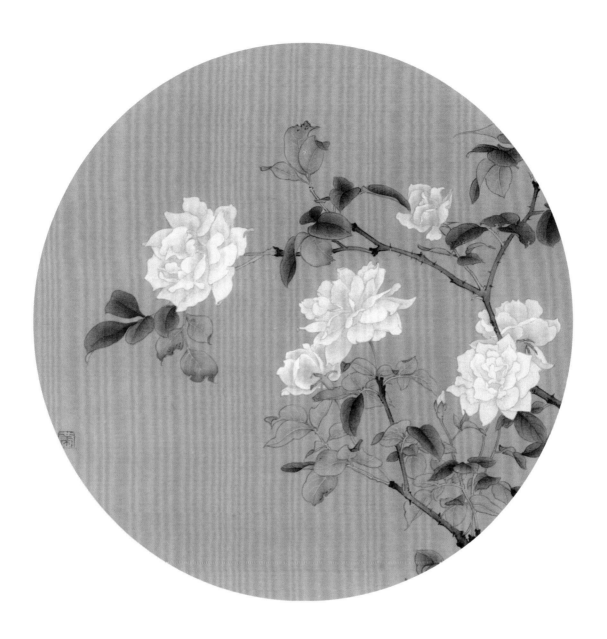

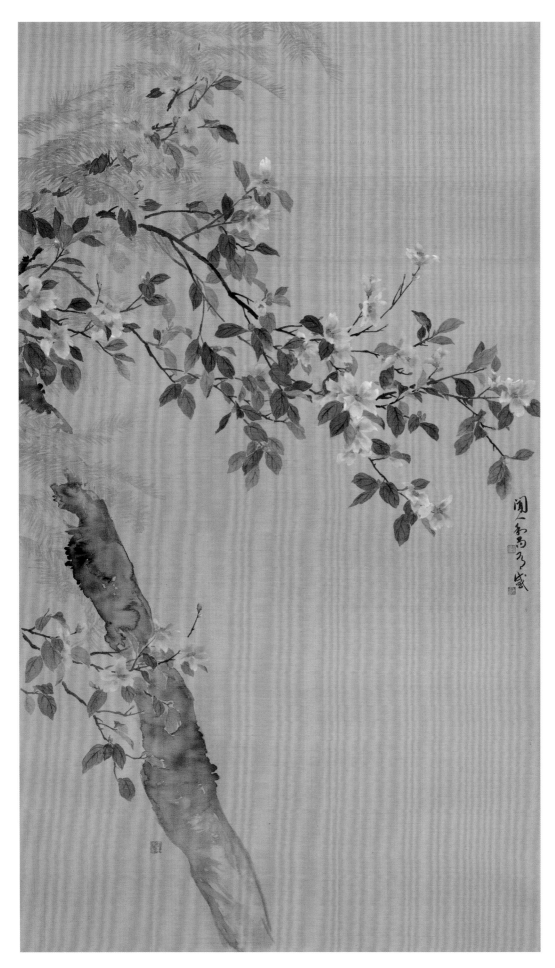

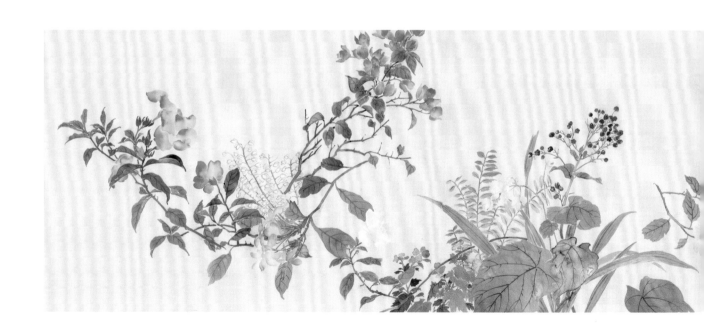

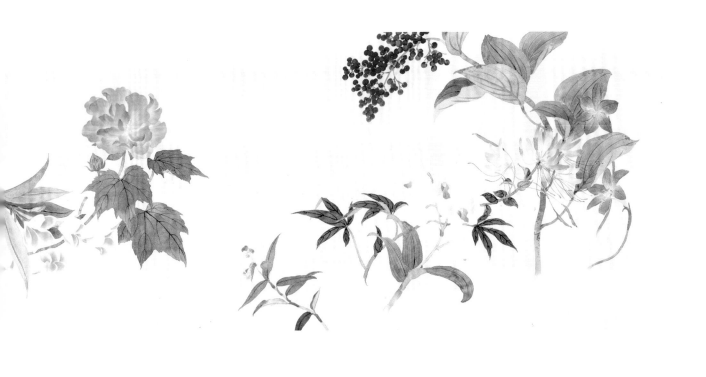

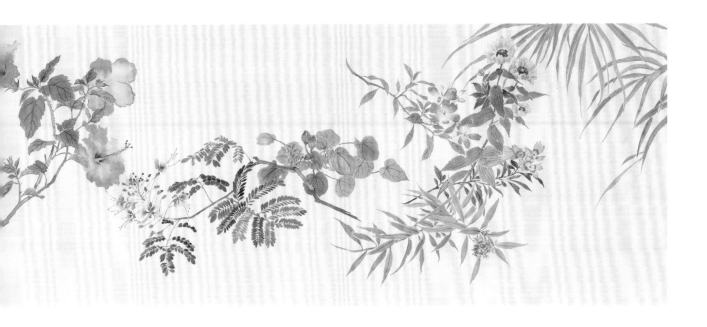

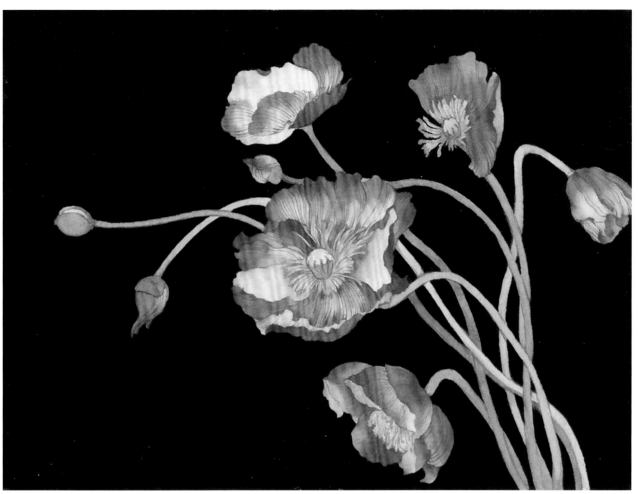

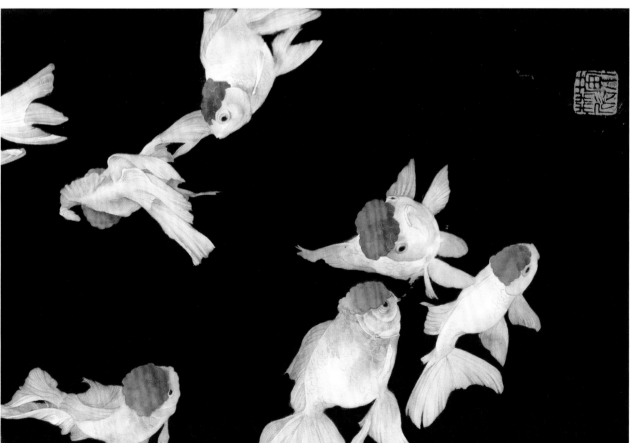

189

花鸟专业学生写生心得

应　茗

这次去了仙居，其实更多的是让自己能够处在平和之中，调整和"物"相处的状态。写生对象我选择了洛神花，这一丛就长在我们住宿处前面的田地里，花伴着阳光而开，日暮就闭合。松声、涧声、山禽声、夜虫声，何必丝与竹，山水有清音。

情与理之外，还有情与景，意与境。中国人说："意与境会，是为氤氲。"以前听过舒伯特的钢琴奏鸣曲，当时以及现在，都是觉得那是寒冬过后溪水解冻的景色。待到冬之旅这里的24首歌曲时，则是冬天的孤寂，雪愈发地严酷，夜晚也越来越长。这24首歌是一个过程，渐渐地带人走进冬天。仿佛在天地之间，人前往未知的地方，也许是为了来年的春天，也可能是为了在这冬天里再也不用走出去。在一开始天地只是蒙上了白茫茫的雪，此时人还有所期待，而渐渐地，夜晚的时间越来越长，人在夜晚中只能看见自己，他走进了黑暗之中，与黑暗融为了一体。这个过程，却是没有那种激愤，似乎也与外界无关，只是其中的人渐渐在天地一色的白茫茫中见到了自己。

杨秀文

近期，自己一直在思考几个问题：色与墨之间的关系如何？工与意之间如何相互联系？山水与风景之间的兼容关系。在写生中尝试着去给自己解答，当自己对着景物时如何生发出作品，并把这些关系处理恰当，使作品蕴含有自然的生机，又有自我。在此系列《钱塘写生册》中，虽然仍未给自己解答，但仔细想想，也并不是全无收获，在写生中静下心去观察体会物象的状态，去了解每棵树、每块石、每个景它们不同的气息，这种气息与自己的气息相碰撞是否会生发出画面的气息？那么自己的气息又是什么？前面问题未解，又产生新问题，问题可能就是自己收获的东西，这可能也就是自己瞎想的，具体落实到画中，并无体现，有时自己也不知道自己在画什么，或许这个系列的拙作仅为试验品。

林珂伊

山林廊庙，往古今来，屡变者面貌，不变者精神。六法精进，必多读书行路，远师古人，近参造化，精神贯注，浑厚华滋。此次青津京之行，获得了新的法古法、师造化的经验，更是对自己的心源有了加深的熔铸，抬高眼界，汲取灵感。山间花木自然野逸，繁盛之美与凄零之美纷杂融合，于色泽、于姿态，都是一种吸引，但我最沉迷的还是那所谓"生"的美感。于繁花密叶间，我与周围共为平等的生灵，能感受到生命气息的交融，甚至还有了点天人合一的韵味。以此，我将一些自己对生命美感的理解表达在了此次的下乡作业中。师迹有形，师心无形，无论是对古人还是造化的师法，最终都要回到我们的内心，并伴随着我们人生了悟的历程。希望自己能持一颗清净心，在人生与艺术的道路上悟得更多。

赵志云

艰难的有效表达。

当你要记录各种从未见过的植物时，"有效表达"这个词就出现在我的眼前。想起宋人的工笔花鸟，从李嵩到赵昌再到各位没留下名字的画手，画面是一种含蓄的在不经意处就有精妙的感觉。花哨的表达很少，是含蓄的少年在认真地一笔一画地描绘眼前的世界。他们并没有过多的主观表现手法，只是为了表现原貌、为了画面而画画。但上手临摹时，一幅画的主观处理的微妙如同柳暗花明般展现在面前。画面上勾线的准确，敷色的合理，构图的讲究，让我感觉处处有惊喜，心情也变得愉悦起来。这种当场写生后将素材整理重组后的效果，是主要服务画面而并不服务于内心的，是直指造型所传达的生命美感与雅致的。我认为这种史无前例的表达将"格物"极致化后自然而然产生的植物气质的确是有效表达的一种。可惜这种味道从宋代以后逐渐消失，元代时钱选的八花图感觉算是遗韵了吧。

我的有效表达在哪儿呢？我有些不知所措，因为我不想像去年的写生一模一样，我能多些可能性吗？如实的解析？造型的生动？姿态的复刻？线条的多变？构图的完整？这些意义上的形式上的美感是我吗？是我吗？我对着植物，植物同样也面对着我。面对熟悉的植物我在画成熟的我，生疏的植物是我在画拙稚的我。我的状态是可以在画中体现的，对象只是一个媒介，但是肯定要给予尊重。对熟悉的符合气质的植物我会欣喜描绘，对不熟悉的东西尽力刻画只能描其大概。这有一部分是熟练的原因但大部分我觉得真的看个人。你以为是你选中了花，但其实是花选中了你。

当我觉得现在没办法抛弃白描这个表达的时候，我只能即刻写点记录当时一点一滴思绪的东西来补充表达了吧。只用线条组成画面何其艰难！我用白描这种语言与植物与对象对话，我的这幅画就是我们对话的结果。现在阶段我不觉得我的画是个表达，这勉强只是个记录，有时还特别浅的戏谑的感官随笔。老师说当场画三分，回来以后需要修改添加让其完善。但我觉得现场感写生感会在这一点一点的完善中丧失，只是一张普普通通如同坐在桌上的慢条斯理的毫无生气的画。但我会重新利用我手里的素材进行加工。既然无法追求那种临场感就在属于自己的画中呈现吧。那时候的东西就是自我对话了。

严　妮

作为理论指导的中国画论受实践影响，随着实践成果的不断发展而完善成熟并反过来指导实践。以此为前提，人物画论成熟最早，影响最大，如顾恺之的"以形写神"和谢赫的"六法"甚至指导了整个中国传统绘画的发展；山水画论成熟略晚，但经过历代积累而层出不穷；反观花鸟画的理论成果，多为综合性画论中的零散记载与品评，专以花鸟为主体的绘画理论著作并不多见。可以说清朝雍乾年间邹一桂所著的《小山画谱》作为一部集画史、画

理、技法、品评和鉴赏等多方面于一体的体系较为完备、论述较全面的专论花鸟画的理论著作，它自身的性质决定了这种特殊性所显现的学术价值，其中所透露出来的对花鸟画的各种思考更对当今的写生与创作有启发性作用。

一、写生的含义

花鸟写实的高度经历了草创到唐时成科，到五代画院的完善，及至宋时已是集大成的历史高峰。《画史》记载"滕昌佑、边鸾、徐熙、徐崇嗣花皆如生"，要达到"如生"之境界，当重"写生"。《绘事微言》道："昔人谓画人物是传神，画花鸟是写生，画山水是留影。"足可见写生对于花鸟画的意义之重。

"写生"之概念的使用，可追溯到唐、五代，至宋朝大量使用。《宣和画谱》中有百来幅画以"写生"命名，可见宋人对"写生"的重视。随着"以形写神"的主张逐渐从人物题材的绘画中跳出来并发展为统摄人物、山水、花鸟的普适性原则，"写真"、"写貌"等概念也逐渐发展为今天人们耳熟能详的"写生"。"写生赵昌"的出现说明其时"写生"是专指花鸟画的。只是在其后西方绘画体制的引进导致"写生"从一种创作方式变为了一种造型能力的训练，诸多误解由此而来。"写生赵昌"在写生之道上承边鸾，又得益于黄筌等人，在一脉传承中融合了格物观念，因重视"写生"，每于晨露未干时，绕栏槛写生，反复凝视花卉姿态。把握物象形神、态势和情意，与前人异，与时人异。《石湖居士诗集》题赵昌《木瓜花》诗云："秋风魏瓠实，春雨燕脂花；彩笔不可写，滴露匀朝霞。""赵昌折枝有工，花则含烟带雨，笑脸迎风；果则赋形夺真，莫辨真伪。"便是最好的证明。

宋代沈括《梦溪笔谈》载："诸黄画花，妙在傅色，用笔极新细，殆不见墨迹，但以轻色染成，谓之写生。"细微勾勒的线条被厚重的颜色所覆盖而呈现体积感，以达到外形逼真的目的。这种写生之风更是随着宋代理学中"格物致知"的确立走向极致，画家在此思想的观照下产生深入自然的观察和细致入微的创作方式，即为"写生"。方薰在《山静居画论》中提出："世以画蔬果花草随手点簇者谓之写意，细笔勾染者为之写生。以意乃随意为之，生乃像生肖物。不知古人写生即写物之生意，初非两称也，工细点簇，画法虽殊，物理一也。"可以说，写生并非仅仅是摹形状物，更是旨在"写物之生意"。广义来说，写生是一种"写物之生意"的作画方法，旨在传达对象的精神风貌，表现方法应不受限制。以黄筌、徐熙等为代表的宋代花鸟写生方法可以说是影响后世久矣。

二、四知：知物理而穷神妙

邹一桂作为古代花鸟画中以"格致"思想为主线的最后一次高峰，全书围绕"形而下"的绘画技法与"形而上"的绘画精神两个议题而展开，开篇明义，渐而阐述"八法四知"之论，其中"四知，知天、知地、知人、知物"之说虽前人未发，但与宋代"格物"思想有所联系，概括之就是知造化，通达万物之理，高度强调观察自然的方法与重要性。宋人亦注重物象之理，观察细节，讲求逼真。万物自有其生长规律，不可一概而论，照搬自然，而是洞悉对象，知物理，晓物性，通物变。通过认真细致的观察和记录，应目会心，终能有所体会。

万物皆有其理，事物形态生成各有因素。宋代郭若虚《图画见闻志》谈及画花果草木，"自有四时景候，阴阳向背，笋条老嫩，苞萼后先，逮诸园蔬野草，咸有出土体性"。首要知天，"万物生于天，天有四时"，四时山水不同，四时花鸟亦不同，春夏秋冬四节气有变，万物亦随之有相应的形态变化；其次要知地，一方水土养一方人，植物同理，因地域气候不同，品种、形态、生长周期也有异；再次要知人，适宜入画之花均经过人工修剪而成，故写生未经人工之物象时，内心要对物象进行再加工，切忌照搬照抄，这与同时期的郑燮"其实胸中之竹，并不是眼中之竹也。手中之竹又不是胸中之竹也"的感慨有相似之处；最后乃知物，了解不同物象的区别，"一树一花，千朵千样，一花之瓣，瓣瓣不同"。

邹一桂具体写出了"四知"说作为长期写生过程中的观察方法所具有的独创性，除了注重体察物象本身，还要关注气候、季节、地理、人工以及环境等外在因素变化的影响，这样的理解是对不同时空、自然人为等的综合之审视，是做到全面观察的写生最高要求。顺应自然规律，应目会心，通晓物理、物性、物变，换言之，可囊括为"心知造化"四字，是包罗万象的天、地、人和世间万物。画家需心中有数，下笔才能有理，而不是出现"雪里芭蕉"这种不存在的情况而造成"失真"的后果。"四知"的目的是使形似提高到一个理性的高度，包含对物象精神的表达。

邹一桂对花鸟画创作最为根本的立场为"以生理为尚"，主张"画以象形，取之造物，不假师传"，应重写生而轻摹古，反对半生目不观真花而从粉本入手之事，纵然技艺功夫到家，笔墨生动，也难免匠气。花卉自有其本来面貌，写花卉当以真花真草为师，追求"以万物为师，以生机为运，见一花一萼，谛视而熟察之，以得其所以然，则韵致丰采自然生动，而造物在我矣"这种对物理的尊重，并对画花者"苞蒂不全，奇偶不分，萌蘖不备"现象进行批判。可见邹一桂对客观物象的生长原理与环境十分重视，唯有通过对物我的深刻认知，才能达到最高的境界。此意为画家要内外兼修，通过写生既可熟察外形，也可悉其风韵，了然于心。未有形缺而神全者也，形似是通神的基础。这也是他对苏轼形神论观点提出的深刻批评，对当时在文人画中盛行的"逸笔草草"之画风的不满。但不能只注意到"以万物为师"而忽略"以生机为运"，可见邹一桂以追求"神全"为目标的，与顾恺之"以形写神"一致。尽管形神论一直是画史上争论的分歧点，不同的论者各有偏向，但笔者认为在花鸟画写生中以形似为依托，在其基础上对神似进行生发乃至完满，"知物理"而"晓技艺"，终至"艺进于道"，是一场由表及里的必经之路。

三、八法：写生技法

从邹一桂把"章法"放在"八法"之首就可看出，与作为批评家和鉴赏家的谢赫不同，邹一桂把形而下的具体技法放在了重要位置。可见"八法"相比"四知"立足于创作者，更为突出技法性，是对谢赫"六法"的重新排序和侧重阐述，是针对六法中间四法的丰富细分：

章法对于"应物象形"和"经营位置"，设计画面物象配置的疏密、排列等因素；笔法对于"骨法用笔"，应胸有成竹，无一无用之笔，即"笔笔是笔，无一率笔"；墨法、设色、点染、烘晕对应"随类赋彩"，墨法讲究干湿浓淡适宜，设色"宜清不宜重"，多色要有一主色，点染意为大笔小笔交替使用，烘晕应以虚衬实以出层次；石法勿过分一致；苔衬法属点缀之法，用于

画面即将完成之时。这是传统绘画上对物象表现提出的要求。

对于邹一桂卷下提到的西洋画，他认为"笔法全无，虽工亦匠，不入画品"。在表明他对西画思想只是选择性的吸收的同时，也说明他对笔法的看重。学画之时，古人立论不必过于拘泥，前人的论点出于自我的感悟而得出，后人执笔作画要在学习和思考中培养端正的美学观和审美情趣，勿崇尚怪、炫、奇、霸、矜、悍，要由苍老的骨骼、笔墨中透出一番秀雅。画无常形，但有常理，所作花卉皆在随处留心，常年积累，并结合笔墨、设色、构图等技法寻求最佳绘画语言，用最得当的方式表现花卉植物生发的理、势。

就像如今在延续传统经典的基础上转化了画面构成，融入了充满时代气息的物象，贴近生活的同时，也丰富着表现新事物质感的视觉语言表达方式。如对皮纸、亚麻布等材料的尝试和岩彩、水彩等新颜料的应用，在当代花鸟画中以探索独特的画面效果和形式语言。在构图表达上，从留白想象转变为多空间组合尝试，增加空间丰富性，或者干脆创造一个超现实空间，以此冲击着传统方式。但无论如何创新都不应忽视作品本身应有的内涵，因此"师造化"的写生仍是始终要坚持的一点。新技法的运用只是一种手段，而非目的，只有肌理没有笔墨的中国画创作是走不通的。

四、结论与思考

写生的状态应是自然的，写生的精神应是诗意的。写生时我们不仅要尊重对象之物理，更要用适合自己的方式将其描绘出来。写生源远流长，前人之法是前人心悟所得，值得我们学习借鉴，但绝不仅是机械的照抄。因此，"复古"与"创新"是永恒的主题。

吴茀之先生曾提道："吾国写生，写其生机，轻形似而重神似，实写生之更进一层。"花鸟画的对象就是自然界中的各种物象，这意味着花鸟画的创作必然离不开对"写生"的追求，离不开观摩自然，从造化中汲取灵感。对一个画家来说，写生是必经之路，其目的不单只是解决造型能力和形象的积累，更关键的是在写生的过程中体验美感、体悟内心，这样的作品才"得之生意"。

遍览历代花鸟画，最为直观的感觉是时代气息浓烈。换言之，即不同的审美意蕴造成了风格的差异。邓椿《画继》云："画者，文之极也。"因为最终目的是物我交融的中国画，强调内心主观世界，这对画家自身对美的感知力有较高的要求，让其能在一花一草间体会动人之处，观照自然也观照自身。画家自身的修养程度和人品的高低也影响了作品的境界和格调的高下。所谓"写生"便是一个讲文心、讲学养、讲意趣、讲品格的审美观。如赵佶《芙蓉锦鸡图》的富丽典雅，徐熙《雪竹图》或李迪《雪树寒禽图》的高古幽静，自然界中相对客观的物象在画家笔下映射出不同色彩的生命情感。在强调以形写神、崇尚笔墨、追求神韵的过程中达到"天人合一"的崇高境界。与西方只重视客观物象的再现不同，中国画在写生的基础上表达内在神韵。归纳下来就是由"穷其理而尽其态"往"重其气而得其神"发展，最终达到"托物寄情而物我交融"的境界。

濮思佳

金秋十月，我们花鸟班在西子湖畔进行了为期三周的下乡写生。所谓"写生"，在我看来，不仅有观察描绘记录的"写"和融汇作者创造力的"生"，更多的是借此机会表达内心所体会到的写生意味与相关思考。

写生的意趣，首先是观感上的刷新。

视觉上新的观感带来的是新的景象，想象中西子湖畔的秋，许是印着残阳的水天一色，许是裹着枯叶的老树枯藤，却未曾想在萧瑟中藏着诸多生机。有驻足花丛的蛱蝶，有开得正茂的芙蓉月季，也有穿梭湖中的野鸭……新的观感带来的是新的生活感受，写生实践课程让人得以从纷繁浮躁的环境中跳脱出来，包裹在秋意中观察自然之美，一人一笔，穿梭在西子湖畔的宁静氛围中，感受着新鲜的生活意趣。

写生的意义，是不断发现问题、思考问题、解决问题的过程。

最直观的问题莫过于"应物象形"。造型准确的要求在于基本的结构解析与造型透视能力，而只有当看准了对象本身的架构，作者对其形态的调整与改动才得以成立。把握好造型准确下的美感后，便是对"骨法用笔"的注意。用笔需笔笔送到、功夫踏实，同时又要讲求变化，多样而统一。变化不仅是通过灵活流畅的运笔造成的自然变化，也是为彰显写生对象的特点做出线条的质感变化，如勾勒花卉时，须柔美细腻表现其特质，而勾勒鸟嘴时，要以挺劲的线条表现其厚实坚硬的特点。此外，工笔的用笔还应文而不弱，不乏骨气和气韵生动。唐代张彦远在《历代名画记》中说："夫象物必在于形似，形似需全其骨气。骨气形似皆本于立意而归于用笔。"又说："然今之画人，粗善写貌，得其形似，则无其气韵；具其色彩，则无其笔法，岂曰画也哉！"由此可见骨法和气韵在笔墨技法中的重要性。

此后便是构图的问题，即谢赫六法中的"经营位置"。不同于西方静物被透视与框架牵制的构图处理方式，中国画状物象形采用"散点透视"，将形式与情意作为统一体加以考虑，有着个性鲜明的构图形式。在写生创作过程中，我感觉处理构图就是在处理相互关系，虚实、疏密、纵横、交叉诸如此类。道理看似简单，却常感心有余而力不足。"触目横斜千万朵，赏心只有两三枝"，首先选材便是不易，枝叶的方向角度、顺逆变化、画面的宾主虚实、边角处理更是玄妙。实践过程中，前期写生的构图不免太过简单，后期又因不懂取舍导致繁复琐碎、过尤不足。如今唯有通过传移摹写——对古今名作细细欣赏，分析提炼再加以借鉴来弥补自身不足。

除了以上技法层面的感悟，在三周的写生过程中，通过老师的引导，也不乏自己对于中国画本身以及相关领域的思考。

首先，写生即是对"师法自然"最好的实践。所谓"外师造化"，便是先要明确现实为艺术的根源，坚持艺术与现实关系的唯物论。石涛的"搜尽奇峰打草稿"，潘天寿的"荒山乱石之间，几枝野草，数朵闲花，即是吾辈无上粉本"，都是从自然中体验和收集素材再进行选择、构思和加工。而"中得心源"，则要在自然和现实的基础上融合作者内心的感悟，从本质上讲不是再现模仿，而是更重视主体的抒情和表现的表达。对于写生对象的处理方面，还可以看到中西绘画的对立与融合，两者均以现实和自然为基础，加以绘者的画法处理而表现。但不同

于西画更偏向还原物象，中国画更偏于概括意象，在把握物象本身形神特征的基础上更多地加以作者自身的处理与构思，通过临摹积累前人的经验技术再自我创造，从现实中提炼。例如为画面主体的姿态做出的物象形态的改变与美化，以及为彰显物象特征与追求变化所做出的对物象的取舍、虚实的处理。

其次，在写生过程中也能发现中国画中融合了书法的意识。书画本是同源，在大关系的处理方面也有相通之处，互相显相，相互依存。书法中，有"对比"才得以显相，如笔画间顺逆、俯仰、长短、提按、点线、质感节奏，又如块面间的虚实；同时，"统一"又使对立并非割裂，一个字有不同的块面而仍不失整体，一个篇幅有形态性格各异的字也不失协调。褚遂良细挺不失圆厚，欧阳询秀美不失古拙。而国画中，也有黑白虚实、聚散疏密、枯湿浓淡、提按粗细诸多对比。以花卉为例，不论是花与枝叶形态、质感、用笔节奏的不同，还是各花枝间长短、曲直、浓淡、虚实的不同，抑或是整个画面中的内容与留白，都体现了对比的趋势。而正是统一整体使对立面得以共存，从而彰显。因此，唯有"对立统一"两者相互平衡，书画作品才层次分明而不失整体秩序。

而从更广阔的视野看，其中也蕴含了儒释道之意。老子《道德经》中所云："天下皆知美之为美，斯恶已。皆知善之为善，斯不善已。有无相生，难易相成，长短相形，高下相盈，音声相和，前后相随。恒也。是以圣人处无为之事，行不言之教；万物作而弗始，生而弗有，为而弗恃，功成而不居。夫唯弗居，是以不去。"讲的就是对立统一的道理。

此外，外出写生实践与如今的思考整理也尤其让我体会到"知行合一"的重要性。所谓"以知促行，以行促知"，正是通过写生实践的积累，在班主任老师的指导和引导之下才得以拓展我对中国画的认识，而此番思考与感悟也将在未来的实践中得以检验——或是在印证的基础上得到更深的理解，抑或是推翻我现有的观点得出新的见解。而不用怀疑的是，现阶段的我缺乏足够的实践，画技和熟练度略显稚嫩，经验和阅历十分匮乏，现有的见解观点也不够成熟深刻。因此，在日后的学习过程中需要更细心地观察和思考，再以足够的练习将现有的理论储备得以在临摹创作的过程中得以运用，真正做到知行合一。

最后，愿能以此次写生为起点，一路潜心钻研，一路俯首耕耘，一路学习，一路收获。

闻人和易

翻山越岭，北上青州。进入这个杂糅的园子。由南到北，从初秋到深秋，猛然间被抓入秋的旋涡。在这个园子里感受着秋实秋落，未经人工的雕琢，自然天真。每日早晨露珠莹莹，每经过一晚的风霜洗礼，有的败退、凋零、枯萎，有的依旧生机盎然，更甚者骨清气傲。目所及的许多植物，仿佛已超越的时空，脑中浮想联翩的是春天的海棠，在园子中争相开放，直到谢幕，经过一个夏季的阳光普照，孕育出果实，渐渐生长、成熟，在秋天里变红，开始新一段的征程。满园硕果，或大或小，无有花朵的娇嫩鲜华，充满着朴实沉着的气息，像是人到中年，敛去青春不羁的光芒，将所有的功与名都藏于绿叶之下。

长卷的写生过程，设计与修改都是在此园之内完成的。我想呈现的是"秋风起，秋意

浓，生机依旧"的景象。创作形式参考了本次故宫展出的南宋《百花图卷》，全卷单以墨色渲染，造型古典，设墨清透，基调高古。甚为喜爱。但创作过程仓促充实，不能足够实现设想，同时也受到技法水平与思想境界的限制。望今后能有更多的尝试，不断精进自我。

林日惠

关于写生绘事的一点思考

本次下乡实践写生为创作型白描写生，感触良多，在此总结中分为两大类：一为绘事技法类，二为思考与感触。

一、绘事上

1. 关于构图

构图上并非只是关注二维的纸上布局，而是要注意整个空间布局，我觉得好的图画就是能让人感到身临其中。

要考虑色块的摆放位置，即最后上色时的统一性，不能各自在图中散乱如天女散花。这个问题在构图和主观处理时，就要考虑起来了。

青州写生期间，老师多次强调了"欲左先右""欲下先上"等，其重要性可见一斑。

在整个构图画面上，要布黑布白，即黑白有致，分割画面，也就是"太极图"图，能够达到画面的平衡。

要注意绘物的主次关系，画面重心不能往一边倒，要让绘物在画面中"站"得住。

叶子的枝干及其分支要有聚有散，有疏有密，不要过于平均。

在经营位置方面，要注重：趋势，对角，纵横，交合，起结。在对比关系上，要注重·虚实，主次，疏密，线条的刚柔曲直、粗细宽窄和墨色线条。

2. 关于绘物

叶子的处理并非要过于客观和过于现实，不然就同照片无二。要有自己的理解。比如说：太笔直的叶子，太尖锐的叶子，是不好看的，容易破坏整个画面的和谐。而有弧度的叶子，有翻转的叶子，有穿插的表现的绘物，就会给整个画面加分很多。

叶子外轮廓和内部叶脉结构要有关系，不能画得太像剪纸一样，贴上去的。

线条能表现不同的质感，可以参考宋人小品中不同对象的勾勒的线质是不同的。

写生时，要注意观察叶子纹路的力度结构，并要思考如何表现到画面上去。要注意细节和穿插。关于如何去提升这一方面的技能，可以多看看宋画中的树枝画法。

在叶脉上，宜分大小，切忌太平均。

注意叶秆和叶茎的弧度与弹性。

绘物上，其实很重要的是一些微妙的处理，小细节决定了一幅画的好坏。

绘画时，要注重对象的生命感，并放大这种生命感在画面上的表现，绘事上也要追求"天人合一"的精神境界。

二、日常思考及一些自我感想

本次下乡写生我觉得有两个值得我长久去思考的问题：1.中国画的意义何在？2.中国画如何发展，会走向何处？

中国文化有很大的包容性，要拓展自己的视野和包容性，拓宽文化视点等方面。

看到复杂的东西时，其实它是简单的，正如"三千弱水只取一瓢"，重要的就是那一瓢，最有意思，最值得回味。

我们不能故步自封——要多去看看外面的世界，了解多样化的人事物还有思想。如果一个人的精神是封闭的，那么他所有的东西都是刻板而索然无味的。精神的自由是艺术的灵魂，也是生活的真谛。对于生活也好，绘事也罢，请脑洞大开。如果只是作为一个一味模仿古人的完美古典主义者而言，未免有些无意义。

对于自己的作品创造而言，要具备独特性，画面布局时就要给自己留有空间去策划。此"空间"可以理解成是画纸上的"空间"，也可以是自己本人心理上的"空间"。因为"被迫"作画与"自主"作画，心境不同，所得也不同。我一直以为，绘事存于世，绝非是一个让人感到痛苦的存在，而是让人们内心得到放松和愉悦乃至达到平和心态的存在。

虽然在此次写生的向日葵图上，我还是请了书法班的朋友来帮忙题跋，但是学长曾说过：不要因为自己写书法写得不好，就去找书法班的朋友们题跋。他人的字会和我们的画配合不起来，这就像在工笔画上写了一个"狂"字（还是狂草）。所以，日后便要常临习碑帖，虽说是国画系的学生，但书法也不能落下。毕竟书画息息相关，相互牵连。请期待下一次，看我亲手写的题跋吧。

责任编辑：徐新红
整体设计：品图文化
责任校对：杨轩飞
责任出版：张荣胜

图书在版编目（CIP）数据

中国画的自然观和方法论：中国美术学院中国画与
书法艺术学院本科金课写生作品集 / 张捷主编. -- 杭州：
中国美术学院出版社，2023.2
　　ISBN 978-7-5503-2677-4

　　Ⅰ. ①中… Ⅱ. ①张… Ⅲ. ①中国画 – 写生画 – 作品
集 – 中国 – 现代 Ⅳ. ①J222.7

　　中国版本图书馆CIP数据核字(2021)第211818号

中国画的自然观和方法论

中国美术学院中国画与书法艺术学院本科金课写生作品集

张　捷　主编

出 品 人：祝平凡
出版发行：中国美术学院出版社
地　　址：中国·杭州市南山路218号 / 邮政编码：310002
网　　址：http://www.caapress.com
经　　销：全国新华书店
制　　版：杭州品图文化艺术策划有限公司
印　　刷：浙江影天印业有限公司
版　　次：2023年2月第1版
印　　次：2023年2月第1次印刷
开　　本：889mm×1194mm　1/16
印　　张：13
字　　数：325千
印　　数：0001—1500
书　　号：ISBN 978-7-5503-2677-4
定　　价：180.00元